U0069159

以上の人たちを、講談の名調子で紹介します。

講談とは…寄席演芸の1つです。政治・軍紀・武勇伝などを、調子をつけて面白くしゃべるものです。

STAFF
編集　福田佳亮　大谷祥子　丸山亮平
DTP　みつばち堂

主要参考文献
日本の歴史(ポプラ社)、日本の歴史、日本の歴史できごと事典、日本の歴史人物事典(集英社)、日本の歴史人物伝(くもん社)、教科書にでてくる人物124人(あすなろ書房)、はじめての伝記(講談社)、まんが日本の歴史、こども偉人新聞、まんが日本の歴史人物事典(小学館)、まんが伝記事典、日本を変えた53人、日本の歴史、時代別日本の歴史まんが日本史事典(学研)、日本史1000人(世界文化社)、まんがパノラマ歴史館(ぎょうせい)など　複数のインターネットサイト

邪馬台国の女王

おまじないによる神のお告げで国を治め、平和を築いたといわれています。当時の中国にあった漢という王朝とも交流をもち、邪馬台国は大いにさかえたといわれています。

卑弥呼（ひみこ）

出身地
不詳
生没年
2〜3世紀ごろ

奴（※）の国王が漢（中国）からもらった金印。卑弥呼も同じ金印をもらったという。

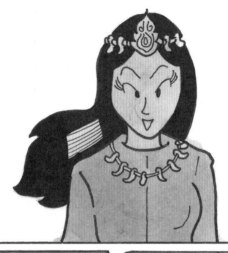

これから話すおはなしは、中国の歴史書「魏志倭人伝」（※）に書かれていたものです。そのころ日本はまだ文字のない時代だったのです。

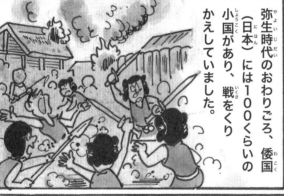

弥生時代のおわりごろ、倭国（日本）には100くらいの小国があり、戦をくりかえしていました。

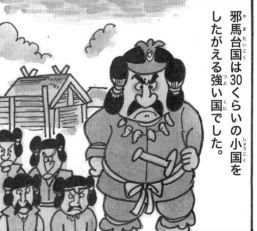

邪馬台国は30くらいの小国をしたがえる強い国でした。

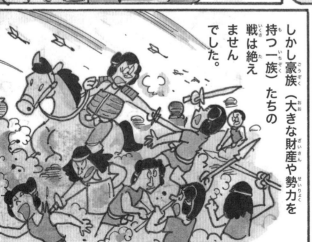

しかし豪族（大きな財産や勢力を持つ一族）たちの戦は絶えませんでした。

神武天皇（きげんぜん7世紀ごろ）　初代天皇としてよく知られているが、伝説上の人物ともいわれている。日本最初の統一国家を大和（現在の奈良県）につくったとされ「古事記」や「日本書紀」などにその伝記が残されている。

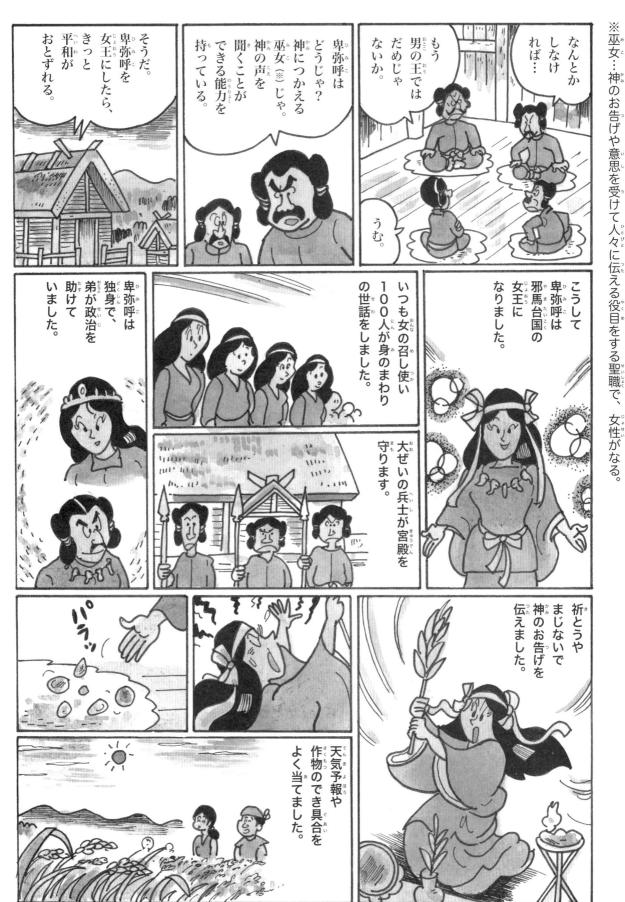

※巫女…神のお告げや意思を受けて人々に伝える役目をする聖職で、女性がなる。

日本武尊（2世紀ごろ？）　伝説上の英雄。景行天皇の皇子で、九州にあったクマソの国に女性のかっこうをして侵入し、征伐したとされる。静岡、関東まで治めた後、三重県で病死し白鳥になって飛び立ったと伝えられる。

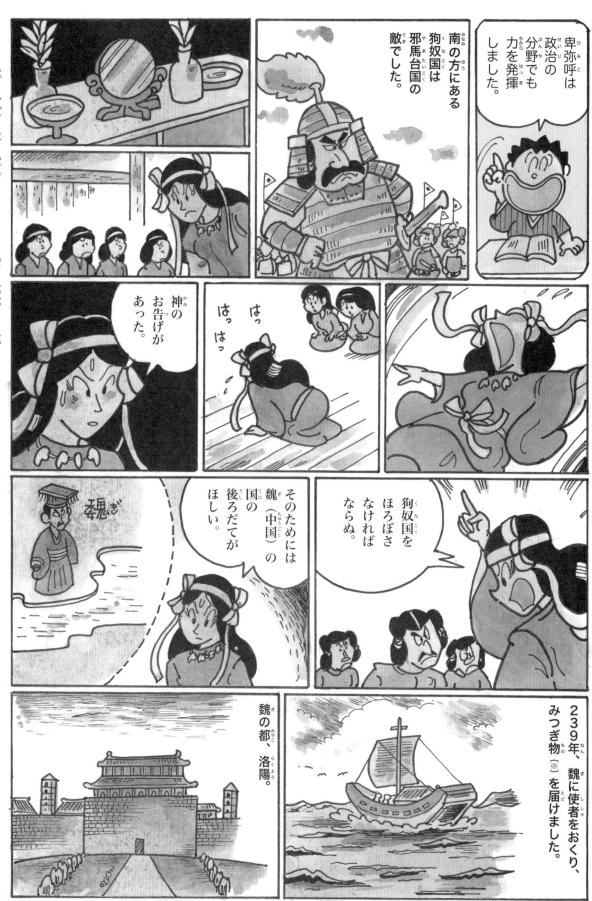

※みつぎ物…身分が高い相手をうやまって贈る品物やお金。

仁徳天皇（5世紀ごろ）

第16代天皇。貧しい人々の暮らしをよくするための政治を行なった名君といわれている。大阪府にある仁徳天皇の墓「仁徳天皇陵」は世界最大の前方後円墳（四角と円を合わせた形の墓）。

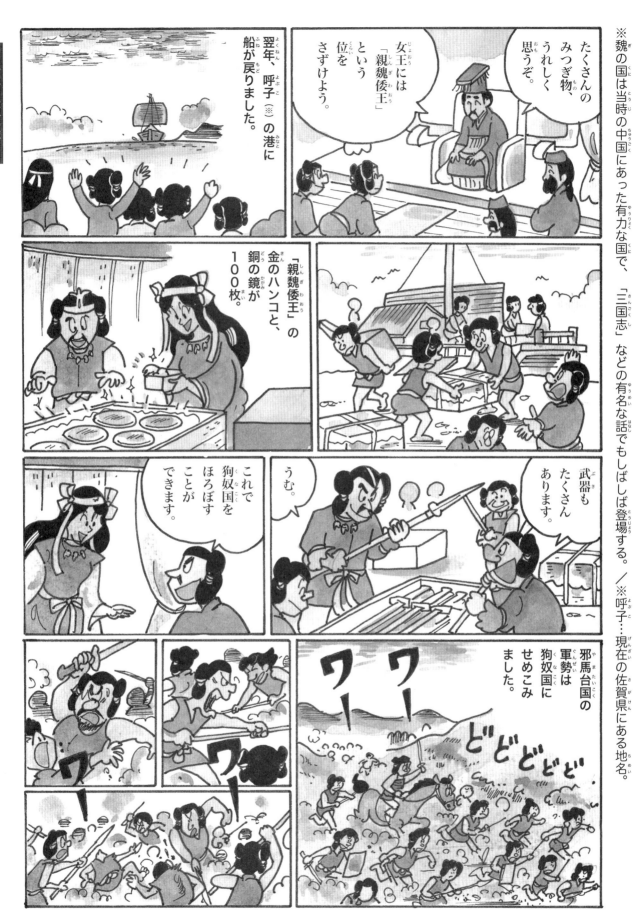

※魏の国は当時の中国にあった有力な国で、「三国志」などの有名な話でもしばしば登場する。／※呼子…現在の佐賀県にある地名。

たくさんのみつぎ物、うれしく思うぞ。

女王には「親魏倭王」という位をさずけよう。

翌年、呼子（※）の港に船が戻りました。

「親魏倭王」の金のハンコと、銅の鏡が100枚。

これで狗奴国をほろぼすことができます。

うむ。

武器もたくさんあります。

邪馬台国の軍勢は狗奴国にせめこみました。

ワー　ワー　ワー　どどどどど

欽明天皇
（510?～571年）

継体天皇の子。欽明天皇の時代に、今の朝鮮半島にあった百済という国から、仏教が日本に渡ってきたといわれている。このころから蘇我氏が力を強くするなど有力な豪族があらわれた。

5

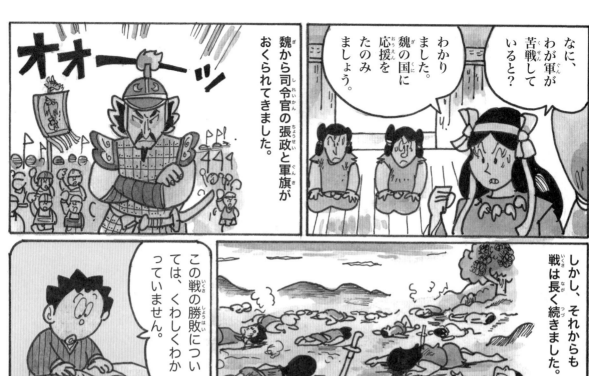

※トヨ（台与）という名だったとする説もある。

魏から司令官の張政と軍旗がおくられてきました。

わかりました。魏の国に応援をたのみましょう。

なに、わが軍が苦戦していると？

この戦の勝敗については、くわしくわかっていません。

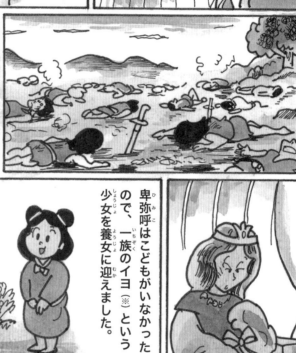

しかし、それからも戦は長く続きました。

卑弥呼も歳をとって、病気がちになりました。

卑弥呼はこどもがいなかったので、一族のイヨ（※）という少女を養女に迎えました。

イヨも予言する能力をもっていました。

卑弥呼さまーっ！

卑弥呼は女王になってから、ほとんど人に顔を見せることはありませんでした。

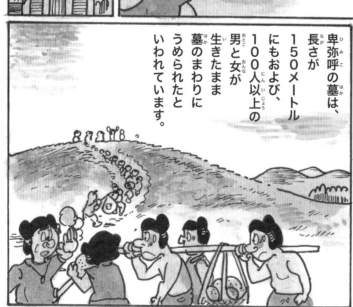

卑弥呼の墓は、長さが150メートルにもおよび、100人以上の男と女が生きたまま墓のまわりにうめられたといわれています。

額田王（ぬかたのおおきみ）
（7世紀ごろ？）

日本書紀などに記述が残されている、日本を代表する万葉の歌人。容姿が美しく、天智天皇の恋人で、後に天武天皇に愛され皇女を生んだ。多くの名歌をよみ、万葉集に11首残されている。

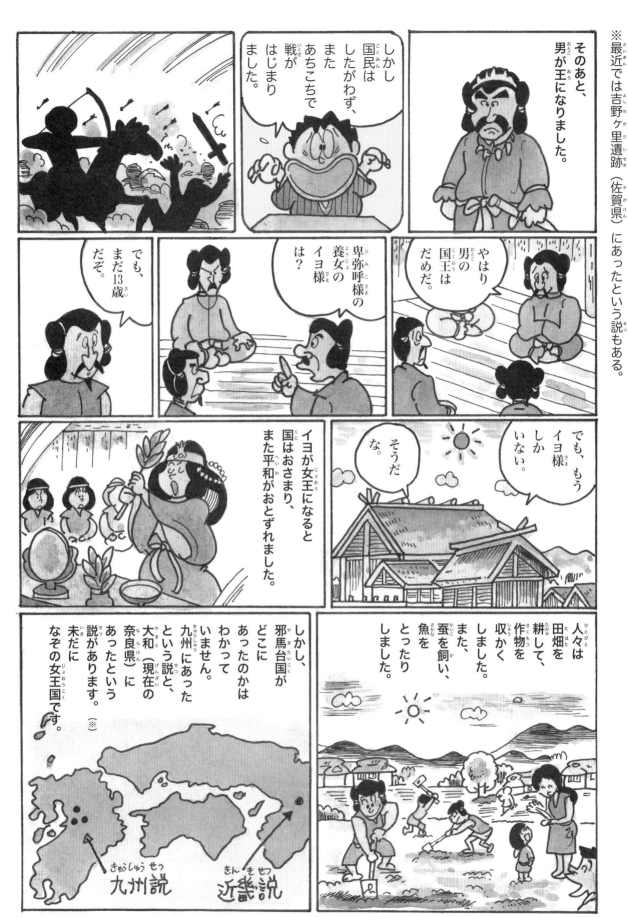

物部守屋（もののべのもりや）（?〜587年）

大和時代の有力な豪族で、日本に入ってきた仏教に強く反対して廃止し、蘇我氏と対立した。のちに蘇我馬子や厩戸皇子（のちの聖徳太子）と戦ってやぶれ、物部氏は落ちぶれてしまった。

天皇中心の政治をめざした

「冠位十二階」「憲法十七条」などの決まりを定めた、飛鳥時代の皇族出身政治家です。法隆寺などを建てて仏教をあつく信じ、天皇を支えてよい政治をおこないました。

聖徳太子

出身地
大和国(奈良県)
生没年
574〜622年

聖徳太子が生まれたところといわれている橘寺。

※百済…当時朝鮮半島の南部にあった王国。後に唐にほろぼされ、新羅という国に組み込まれた。／※「とよさとみみのみこ」とも読む。

聖徳太子は馬小屋のそばで生まれたので、「厩戸皇子」とよばれました。

また一度に10人の話を聞きわけることができたので、「豊聡耳皇子」※ともよばれました。

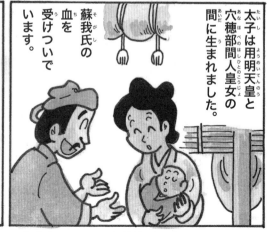

太子は用明天皇と穴穂部間人皇女の間に生まれました。

蘇我氏の血を受けついでいます。

少年時代、父の用明天皇からいろいろなことを教わりました。

これは百済※から伝わった、み仏の像だ。

なんて美しくておごそかなんだ。

推古天皇
(554?〜628年)

日本ではじめての女性天皇。当時力の強かった蘇我氏をおさえ、聖徳太子を摂政として公正な政治をおこなった。仏教が広まり、小野妹子を中国の隋に派遣するなど飛鳥文化を発展させた。

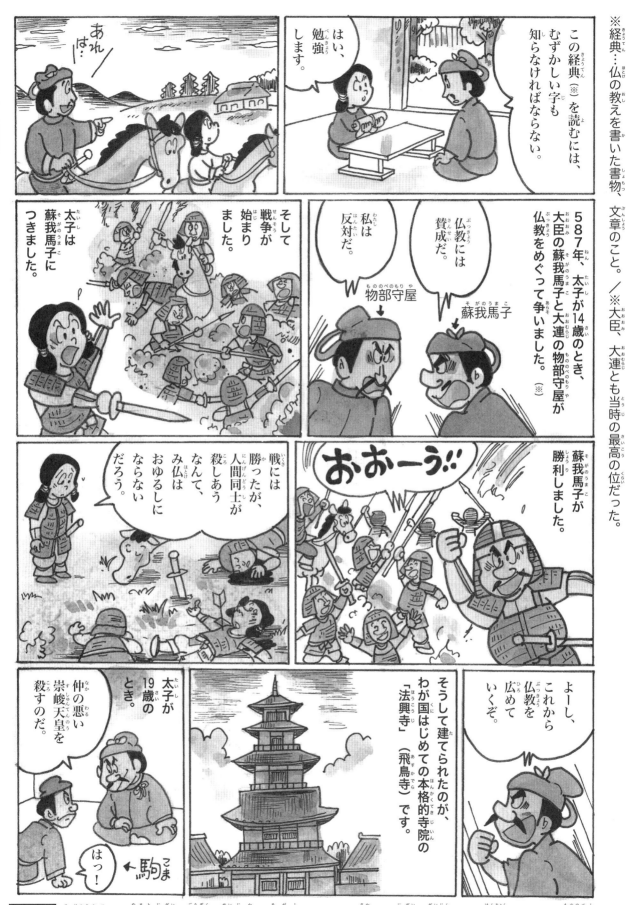

※経典…仏の教えを書いた書物、文章のこと。／※大臣、大連とも当時の最高の位だった。

あれ…は！

はい、勉強します。

この経典（※）を読むには、むずかしい字も知らなければならない。

そして戦争が始まりました。

太子は蘇我馬子につきました。

私は反対だ。

仏教には賛成だ。

物部守屋

蘇我馬子

587年、太子が14歳のとき、大臣の蘇我馬子と大連の物部守屋が仏教をめぐって争いました。（※）

戦には勝ったが、人間同士が殺しあうなんて、み仏はおゆるしにならないだろう。

おおーう!!

蘇我馬子が勝利しました。

よーし、これから仏教を広めていくぞ。

そうして建てられたのが、わが国はじめての本格的寺院の「法興寺」（飛鳥寺）です。

仲の悪い崇峻天皇を殺すのだ。

太子が19歳のとき。

はっ！

← 駒（こま）

蘇我馬子（そがのうまこ）
(551?〜626年)

大和時代の豪族で政治家。蘇我氏がもっとも栄えた時代に大臣として権力をふるい、物部氏などのライバルを次々と倒した。左の絵の石舞台古墳（現在の奈良県にある）は馬子の墓といわれる。

崇峻天皇のあと、推古天皇が即位しました。日本ではじめての女帝です。太子は摂政（※）になりました。20歳のときです。

しかし、その駒も馬子の命令により、殺されました。

こうして蘇我氏の勢力は強大になっていきました。

※摂政…天皇が幼かったり女性だったりするとき、代わって政治を行う役職。

601年、太子28歳のとき、斑鳩に宮殿を作りました。これは海外の文化をまっ先に受け入れることができるように、難波と飛鳥の間に作られました。

太子は高句麗（※）からきた僧の恵慈から学問を教わりました。これにより、太子の才能が開花しました。

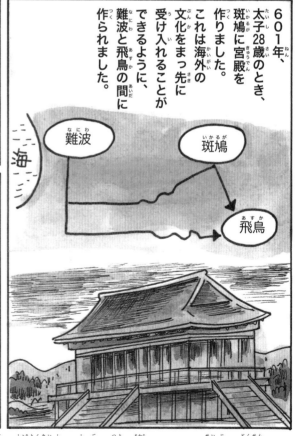

海
難波
斑鳩
飛鳥

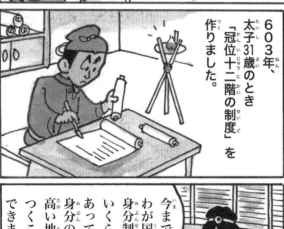

603年、太子31歳のとき「冠位十二階の制度」を作りました。

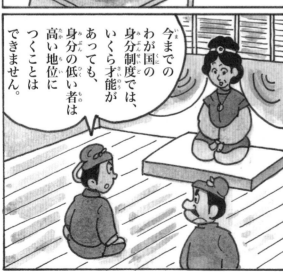

今までのわが国の身分制度では、いくら才能があっても、身分の低い者は高い地位につくことはできません。

蘇我蝦夷
(586？〜645年)

大和時代の政治家で、蘇我馬子の子。聖徳太子の死後、強い力をふるって政治を独占した。息子の入鹿がうたれたときにやしきに火をはなって自殺し、その後蘇我氏はおちぶれた。

※高句麗…朝鮮半島の北部にあった王国。後に百済や新羅と争い、唐と新羅の連合軍にやぶれてほろびた。

●冠位十二階

12の位は冠と衣であらわします。6色で、これを大小に分けて12階としました。

	冠位（かんい）	冠の色（かんむりいろ）
1	大徳（だいとく）	紫（むらさき）
2	小徳（しょうとく）	
3	大仁（だいじん）	青（あお）
4	小仁（しょうじん）	
5	大礼（だいらい）	赤（あか）
6	小礼（しょうらい）	
7	大信（だいしん）	黄（き）
8	小信（しょうしん）	
9	大義（だいぎ）	白（しろ）
10	小義（しょうぎ）	
11	大智（だいち）	黒（くろ）
12	小智（しょうち）	

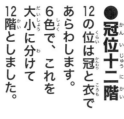

そこで、手がらをたてた者は、身分に関係なく、位を与えるのです！

なるほど。それなら、みんなやる気が出てくるでしょう。

政治をする者は、すべて慈悲の心…

すなわち、み仏が人々をいつくしむような、深い情けを持たなければならない。

しかし、冠位十二階を定めただけでは足りない。

では、読みあげる。

こうして604年、太子31歳のとき「憲法十七条」を作ったのです。

●第三条

天皇の命令には必ずしたがうこと。

●第二条

仏と仏の教えと、僧をうやまうこと。

●第一条

みんな仲良くして、人にはさからわないこと。

蘇我入鹿（そがのいるか）（？〜645年）

大和時代の政治家で、蘇我蝦夷の子。蝦夷とともに強い力をふるって政治を独占したが、宮廷での儀式中に中大兄皇子（後の天智天皇）や中臣鎌足らに暗殺される。左の絵は入鹿のお墓（首塚）。

●第十七条
決め事は、みんなでよく話し合うこと。

●第十二条
地方の役人は税をとりすぎてはいけない。

●第十条
おこることはやめること。

※当時の隋は煬帝という大変力の強い皇帝が治めて栄えていたが、遣隋使のわずか十数年後に唐にほろぼされた。

わが国をもっとすばらしい国にするには…

606年、太子33歳のとき、推古天皇たちに「勝鬘経」、「法華経」を講義します。

隋（中国）に行って、すすんだ文化や政治を学んできてほしい。

はいっ。

←小野妹子

たくさんのことを学びました。

すごい！

これが「遣隋使」です。607年7月、旅立ちました。

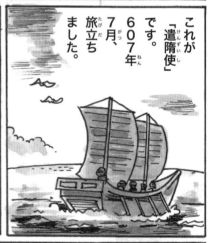

よく年、隋の皇帝の使者、裴世清とともに帰国しました。

こうして正式に国交がはじまりました。

これから隋と日本は仲良くしましょう。

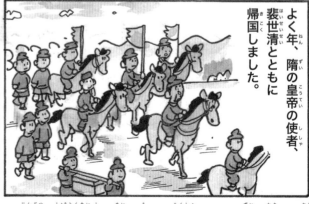

小野妹子
（6〜7世紀）

大和時代に遣隋使として活やくした人物。聖徳太子の命を受け、国書をもって隋に渡り、多くの文化を持ち帰った。その後も留学生を伴って隋に渡るなど、さまざまな交流につとめた。

※三経義疏…法華経、勝鬘経、維摩経という三つの経典に注釈をしたもの。

また太子は一般の人たちのためにも働きました。

雨がちっとも降らないから、イネが枯れてしまうだよ。

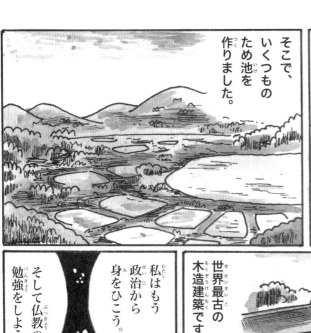

そこで、いくつものため池を作りました。

また、607年には斑鳩寺（法隆寺）を建てました。

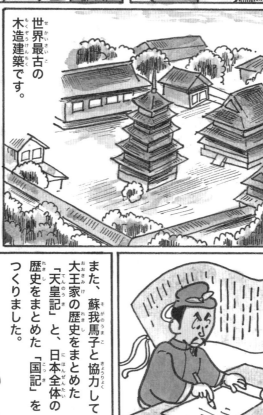

世界最古の木造建築です。

私はもう政治から身をひこう。

そして仏教の勉強をしよう。

こうして、日本で最初の学問的な本といわれている『三経義疏』（※）を書きあげました。

また、蘇我馬子と協力して大王家の歴史をまとめた『天皇記』と、日本全体の歴史をまとめた『国記』をつくりました。

622年、太子は49歳でなくなりました。

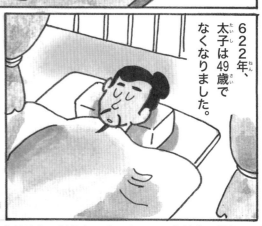

聖徳太子、最後の言葉です。

「世間虚仮唯仏是真」

意味、この世のものはすべてむなしく、み仏だけがまことの存在である。

煬帝（ようだい）
（569〜618年）
中国にあった随という国の第2代皇帝。小野妹子ら遣随使を受け入れた。大運河を建設し、周囲の敵国を討つなどしたが、残酷な刑や無謀な遠征をおこなうなど暴君とされ、部下に暗殺された。

天智天皇（中大兄皇子）

大化の改新をおしすすめた

蘇我氏をほろぼし、大化の改新といわれる改革で、天皇中心の国家をつくりました。また、日本最初の時計をつくりました。

出身地：大和国(奈良県)
生没年：626〜671年

※けまり…何人かでまりをけり合い、地面に落ちないようにして楽しむ遊びで、現代のサッカーのようなもの。古くから貴族などの間で親しまれた。

中大兄皇子は舒明天皇の皇子で、やがて天皇に即位する候補の一人でした。

そのころ豪族の力が強く、蘇我蝦夷、入鹿親子によって政治は一人じめされていました。

蝦夷
入鹿

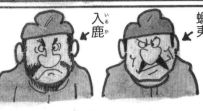

ある日、宮中でけまり（※）の会があったとき…

すっぽぬけた

18歳の皇子と、30歳の鎌足は、すぐに意気投合しました。

政治を朝廷にもどさなければならぬ。

そのためには、あの親子をたおさなければなりません。

中臣鎌足と申します。

すまぬ。そなたは？

中大兄皇子

これが二人の出会いだと言われています。

早く切りかかってくれ。

645年6月15日（大化元年）、朝鮮の使節が天皇にみつぎ物をもってきた日。

入鹿
蘇我石川麻呂
皇極天皇

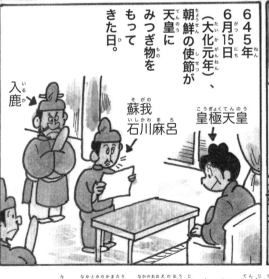

藤原鎌足
(614〜669年)

もともとの名は中臣鎌足。中大兄皇子（のちの天智天皇）と協力して蘇我氏をうち、大化の改新で天皇を助けて政治をおこなった。藤原の姓がおくられ、後にさかえる藤原家の祖となる。

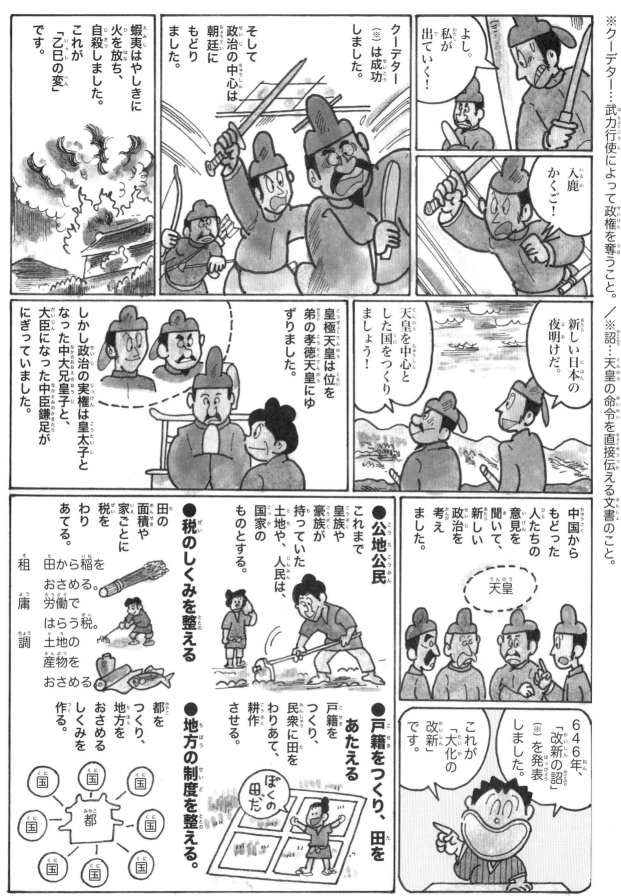

天武天皇
(631？〜686年)

天智天皇の弟。兄の死後はいったん吉野に引退したが、壬申の乱でおいの大友皇子をやぶり、天皇になる。身分制度や律令制度などを整え、国の歴史をしるすなど数々の事業をおこなった。

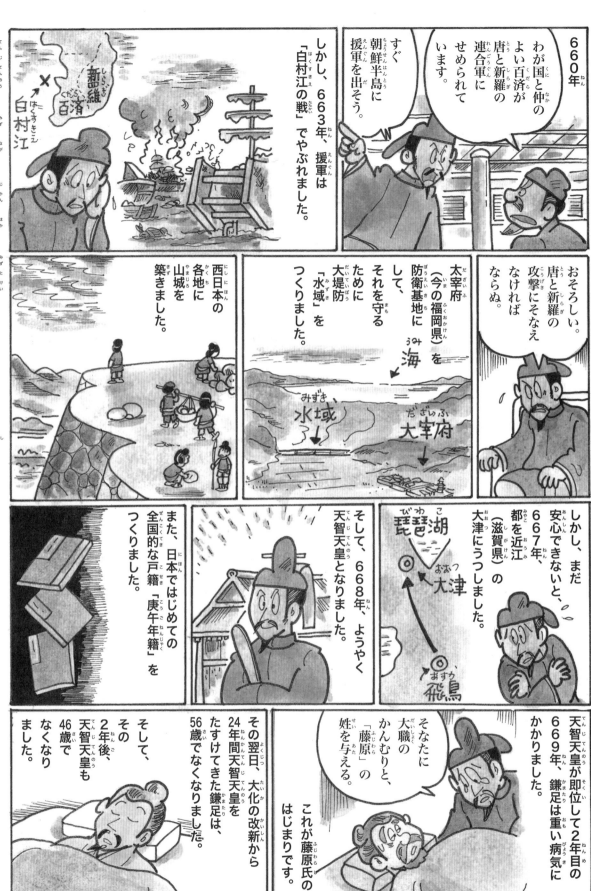

660年
わが国と仲のよい百済が唐と新羅の連合軍にせめられています。
すぐ朝鮮半島に援軍を出そう。

しかし、663年、援軍は「白村江の戦」でやぶれました。

新羅　百済　白村江（はくすきのえ）

※天智天皇は、水の流れで時間を計る「水時計」をつくったこともよく知られている。

おそろしい。唐と新羅の攻撃にそなえなければならぬ。

太宰府（今の福岡県）を防衛基地にして、それを守るために大堤防「水域」をつくりました。
海　みずき　水域　だざいふ　大宰府

西日本の各地に山城を築きました。

しかし、まだ安心できないと、667年、都を近江（滋賀県）の大津にうつしました。
琵琶湖　おおつ　大津　あすか　飛鳥

そして、668年、ようやく天智天皇となりました。

また、日本ではじめての全国的な戸籍「庚午年籍」をつくりました。

天智天皇が即位して2年目の669年、鎌足は重い病気にかかりました。

そなたに大職のかんむりと、「藤原」の姓を与える。
これが藤原氏のはじまりです。

その翌日、大化の改新から24年間天智天皇をたすけてきた鎌足は、56歳でなくなりました。

そして、その2年後、天智天皇も46歳でなくなりました。

藤原不比等（ふじわらのふひと）
(659〜720年)
奈良時代の政治家。藤原鎌足の子。光明皇后の父。政治家としても出世し、その息子たちとともに、後に藤原家がさかえるもとを築いた。大宝律令という大きな法律のしくみを整えた。

飛鳥時代の文化（飛鳥文化）

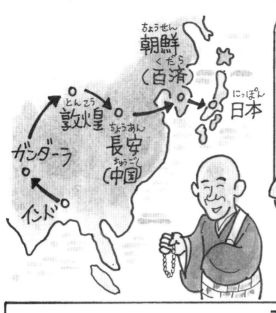

紀元前5世紀ごろ、インドで生まれた仏教は、シルクロードをへて、中国や朝鮮半島に伝わり、6世紀前半に日本に伝わりました。

飛鳥文化は仏教を基本とする文化で、渡来人（日本にうつり住んだ中国や朝鮮の人）のはたす役割は、とても大きいものでした。

玉虫厨子

高さ約2.3メートル。小型の仏像をおさめるもので、法隆寺にあります。

釈迦如来像（飛鳥大仏）

蘇我馬子が建てた飛鳥寺の本尊（寺院などで最も主要な仏とされているもの）です。

石舞台古墳

飛鳥文化は石の文化の側面があり、なぞの石造物や巨石があります。

これは蘇我馬子の墓といわれています。

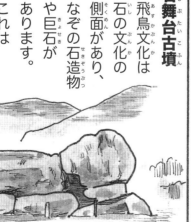

半跏思惟像

仏像の彫刻の一つの形式で、仏が思考にふける姿を表しています。奈良県、中宮寺にあります。

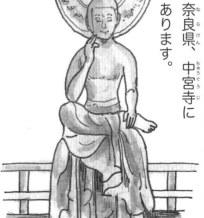

などなど…

持統天皇
（645〜702年）

天智天皇とともに律令国家の基礎を築いた。天武天皇の皇后となり、天皇の死後、代わって政治を行う。自分の子を皇位にさせたいという強い思いがあり、執念で孫に皇位を存続させた。

東大寺に大仏をつくった天皇

光明皇后と夫婦でさまざまな事業をおこないました。
仏教を深く信じ、仏教の力で国をおさめようと、
東大寺をはじめ、全国に国分寺、国分尼寺を建てました。

聖武天皇

出身地
大和国(奈良県)
生没年
701〜756年

螺鈿紫檀五絃琵琶（※）

※螺鈿紫檀五絃琵琶…正倉院（23ページ）におさめられている楽器。当時の技術を駆使した美しい装飾がほどこされている。

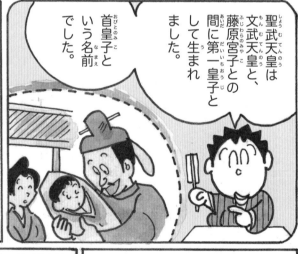

聖武天皇は文武天皇と、藤原宮子との間に第一皇子として生まれました。

首皇子という名前でした。

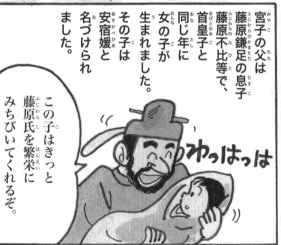

宮子の父は藤原鎌足の息子藤原不比等で、首皇子と同じ年に女の子が生まれました。その子は安宿媛と名づけられました。

この子はきっと藤原氏を繁栄にみちびいてくれるぞ。

わっはっは

この安宿媛が、のちに聖武天皇のきさきとなる光明子（光明皇后）です。

首皇子は母の宮子が病弱だったので、藤原不比等の屋敷で育てられました。

わたしは母君の顔を知らない。

おかわいそうに…

光明皇后
(701〜760年)

聖武天皇の皇后。父に藤原不比等、母に橘三千代を持つ。臣下の娘で皇后になった最初の例で、仏教を学び悲田院、施薬院などを設置して福祉事業をおこない、人々の人望と尊敬を集めた。

※皇太子…天皇のあとつぎになる皇子のこと。

父・文武天皇も体が弱く、25歳という若さでなくなってしまいました。

首皇子がまだ小さいので、成長するまでの中つぎとして、文武天皇の母が元明天皇として即位しました。

今日は都の外に出てみましょう。

首皇子と光明子は仲良しでした。

みんなから期待されましたが、このときわずか6歳でした。

わが藤原家も協力しますぞ。

早く大きくなって、みかどの位についておくれ。

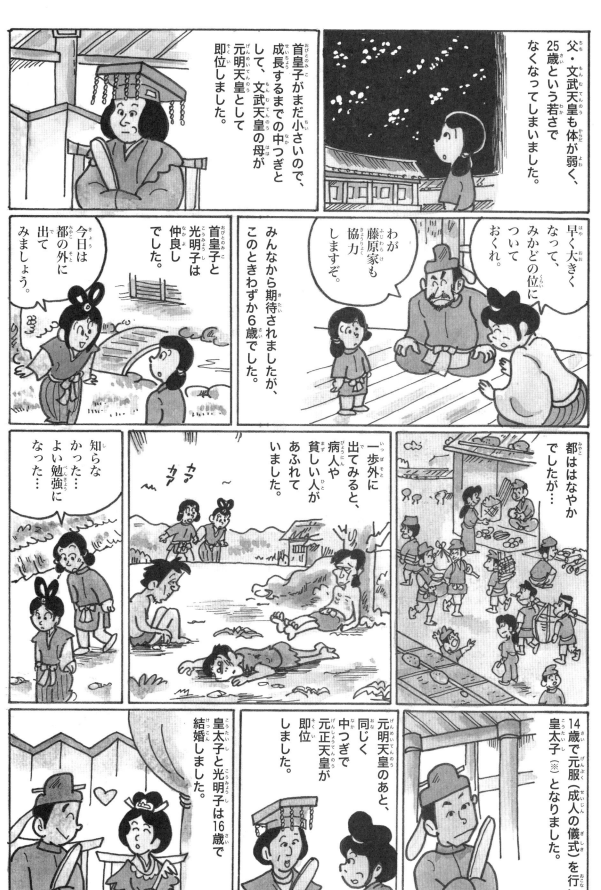

知らなかった…よい勉強になった…

一歩外に出てみると、病人や貧しい人があふれていました。

都ははなやかでしたが…

14歳で元服（成人の儀式）を行い、皇太子（※）となりました。

元明天皇のあと、同じく中つぎで元正天皇が即位しました。

皇太子と光明子は16歳で結婚しました。

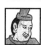

平城天皇
（へいぜいてんのう）
（774〜824年）

桓武天皇の第1皇子。官制の縮小など政治に力を注いだが、病気のため3年で嵯峨天皇に位を譲ってしまう。後に藤原薬子の変で、復位と平城京に移ることをもくろむが失敗に終わる。

藤原不比等は朝廷第一の実力者でしたが、62歳でなくなってしまいました。

よいか。力を合わせて藤原家の名と力を高めるのだ。

はっ！父上。

藤原武智麻呂
藤原房前
藤原宇合
藤原麻呂
これが光明子の兄、藤原4兄弟です。

※むほん…国や朝廷・天皇にそむいて反乱を起こすこと。

24歳のとき、天皇に即位し、聖武天皇となりました。

藤原不比等のなきあと、朝廷で実力をもってきたのは、皇族で、人望の厚い長屋王でした。

それを心よく思わない藤原4兄弟は…

よし、おとしいれよう。

長屋王様、むほん（※）の証拠があります。

そ…そんな…わしには身に覚えがない。

そして長屋王と一族は自殺してしまいました。これが「長屋王の変」です。

あっはっは。これで藤原家の天下だ。

そして藤原家の願いどおり、光明子が皇后の位につき、光明皇后となりました。

私たち、こどものころ、都の外に出ましたね。

うむ。そこは地獄だった。

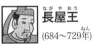

長屋王
ながやおう
（684〜729年）

奈良前期の政治家。天武天皇の孫。天皇との親戚関係を利用して権力をにぎろうとした。藤原家の4兄弟と対立し、藤原宇合率いる軍勢にやしきを攻められて自殺に追い込まれる（長屋王の変）。

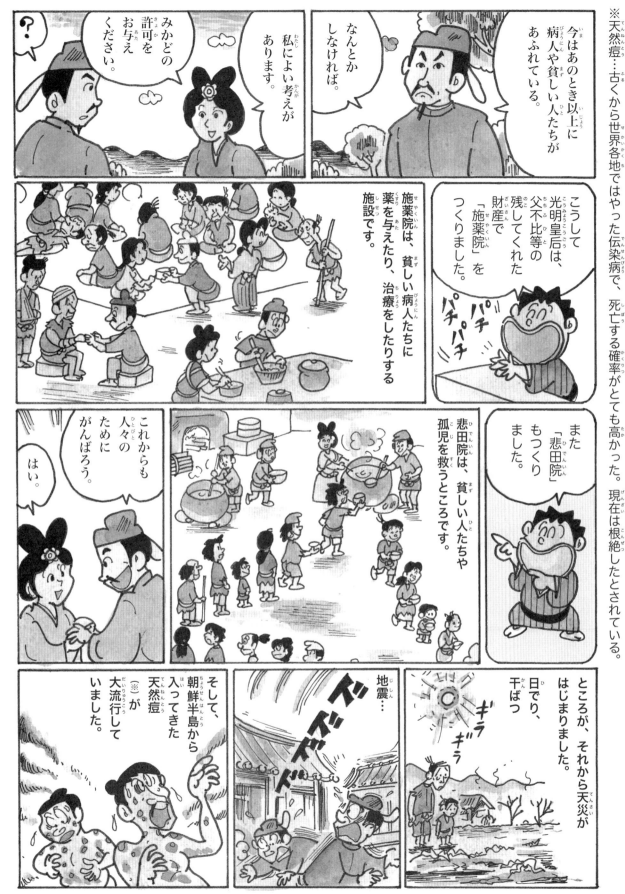

※天然痘…古くから世界各地ではやった伝染病で、死亡する確率がとても高かった。現在は根絶したとされている。

今はあのとき以上に病人や貧しい人たちがあふれている。

なんとかしなければ。

私によい考えがあります。

みかどの許可をお与えください。

こうして光明皇后は、父不比等の残してくれた財産で「施薬院」をつくりました。

パチパチ

施薬院は、貧しい病人たちに薬を与えたり、治療をしたりする施設です。

また「悲田院」もつくりました。

悲田院は、貧しい人たちや孤児を救うところです。

これからも人々のためにがんばろう。

はい。

ところが、それから天災がはじまりました。

日でり、干ばつ

ギラギラ

地震…

ドッドッドッ

そして、朝鮮半島から入ってきた天然痘（※）が大流行していました。

吉備真備
（695〜775年）

奈良時代の学者・政治家。唐に渡り語学を学ぶ。帰国し朝廷に復帰した後、橘諸兄のもとで活やくする。藤原仲麻呂に嫌われ位を落とされるが、再び唐に行き、帰国後右大臣にまで出世した。

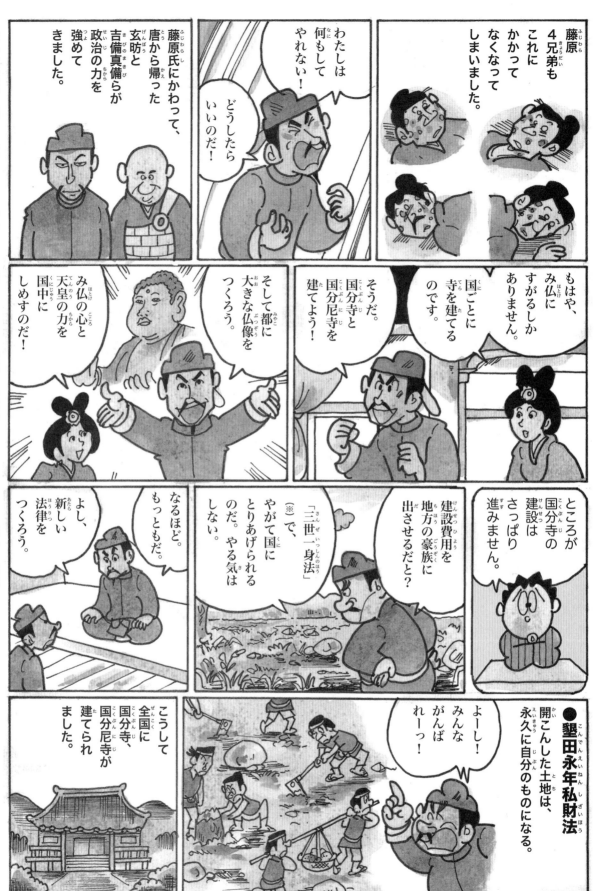

孝謙天皇 (718〜770年)

第46代天皇。聖武天皇の皇女。在位中に東大寺大仏の開眼供養を実現したことでも有名。いったん天皇の位から退いたが、後に再び即位し称徳天皇となる。僧の道鏡を大臣として重用した。

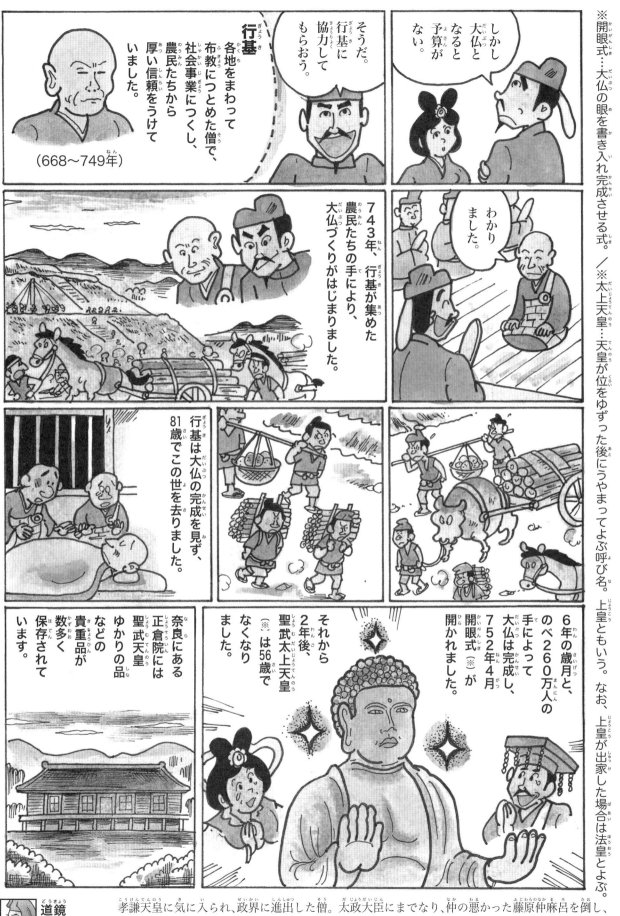

※開眼式…大仏の眼を書き入れ完成させる式。／※太上天皇…天皇が位をゆずった後にうやまってよぶ呼び名。上皇ともいう。なお、上皇が出家した場合は法皇とよぶ。

行基

（668〜749年）

各地をまわって布教につとめた僧で、社会事業につくし、農民たちから厚い信頼をうけていました。

そうだ。行基に協力してもらおう。

しかし大仏となると予算がない。

大仏となると予算がない。

わかりました。

743年、行基が集めた農民たちの手により、大仏づくりがはじまりました。

行基は大仏の完成を見ず、81歳でこの世を去りました。

6年の歳月と、のべ260万人の手によって大仏は完成し、752年4月開眼式（※）が開かれました。

それから2年後、聖武太上天皇（※）は56歳でなくなりました。

奈良にある正倉院には聖武天皇ゆかりの品などの貴重品が数多く保存されています。

道鏡

（？〜772年）

孝謙天皇に気に入られ、政界に進出した僧。太政大臣にまでなり、仲の悪かった藤原仲麻呂を倒し、権力をふるった。しかし、孝謙天皇が亡くなるとすぐに位を落とされ、最後は寂しいものとなった。

平城京は、奈良盆地の北部、東、北、西を山に囲まれ、南が開けた土地につくられました。唐の都の長安をまねた設計になっています。およそ10万人の人が住んでいました。

次のうたがのっています。「万葉集」には、

青丹よし　奈良の都は　さく花の　におうがごとく　いまさかりなり

意味：美しい奈良の都は咲きほこる花が美しいように、今まさに栄華をきわめている。

約3.8キロメートルの朱雀大路中心に、東側の左京と、西側の右京に分かれていました。この左京と右京を合わせると、東西約4.3キロメートル、南北約4.8キロメートルにもなります。総面積は約2540ヘルタールにおよびます。碁盤の目のように区画されています。

平城京

平城宮
西大寺　東大寺
朱雀門
外京
右京　左京
羅城門
朱雀大路

※平城京へは元明天皇が都を移した。

大極殿院

ここで、天皇が政治や儀式を行いました。

内裏正殿

天皇が住んだおやしきです。

平城宮は、平城京の北部の一画にあります。大きさは東西約1.3キロメートル、南北が約1キロメートルで、周囲は高さ5メートルの壮大な築地塀がめぐっていました。中には内裏、大極殿、朝堂院、そのほかたくさんの役所がおかれていました。

東西の市

平城京には東市、西市という、二つの市がありました。国が運営する市場は市司という役所が管理していました。市では正午から日没まで、各地から集まったものなどの売り買いで、たいへんにぎわっていました。

坂上 田村麻呂（758〜811年）平安初期の武将。征夷大将軍大伴弟麻呂に仕え、794年に蝦夷（現在の北海道）を攻め、ついで征夷大将軍となった。その後、胆沢城を建てた、京都の清水寺を建てたとも伝えられている。

※早良親王…藤原種継暗殺に関係しているとされ、淡路島に流され、無実を主張して断食してなくなりました。

平安京

平安時代

794～1192年

桓武天皇は奈良時代のみだれた政治を立てなおすため、山背（京都府）の長岡に新しい都を作ることを考えました。

しかし、工事はなかなかすすみません。そして、工事の責任者である藤原種継が暗殺されてしまいました。

そして、桓武天皇はうらみを残してなくなった早良親王（※）の怨霊に苦しめられるようになります。

そこで、桓武天皇はケチのついた長岡京をすて、同じ山背の葛野（京都府）に都をうつすことにしたのです。これが平安京です。

平安京の工事は、この地方で力のあった、秦氏の協力で進められました。秦氏は中国大陸から移り住んだ人たちで、ゆたかな財力と技術がありました。鎌倉時代以後、政治実権は、幕府を開く武家の手に移りましたが、明治時代になって、東京が首都になるまで、平安京は1000年以上も日本の都だったのです。

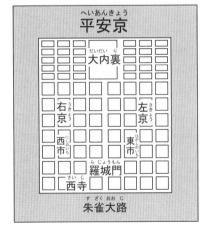

平安京

大内裏／右京／左京／西市／東市／西寺／羅城門／朱雀大路

東西約4.5キロメートル、南北約5.2キロメートルで、平城京より南北に長く、南が川になっているので、水上交通の便のよい都でした。幅が85メートルもある朱雀大路の東側が左京、西側が右京で、碁盤の目のように区画されていました。

平安神宮

平安神宮は1895年に、「平安遷都1100年」を記念して、平安京の5/8の大きさで再現されたものです。

大伴家持 (717?～785年) 奈良時代の貴族・歌人。大伴旅人の子。三十六歌仙という和歌の名人の一人としても有名で、万葉集の編さんにあたって重要な役割を果たしたとも言われている。万葉末期の代表的な歌人。

※天台宗は、最初は鑑真（37ページ）が中国から日本に伝え、本格的には最澄が、比叡山延暦寺を中心に広めた。

新しい日本仏教を築いた名僧。

すべての人が仏になれるという教えを説き、一般の人へも含めて天台宗を広めました。

最澄（さいちょう）

出身地：近江国(滋賀県)
生没年：767～822年

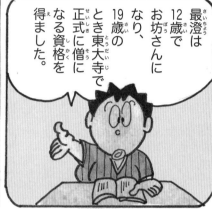

最澄は12歳でお坊さんになり、19歳のとき東大寺で正式に僧になる資格を得ました。

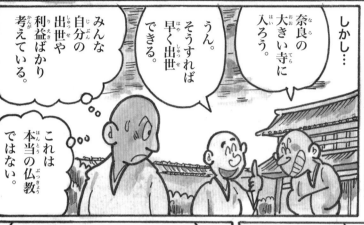

しかし…
奈良の大きい寺に入ろう。
うん。そうすれば早く出世できる。
みんな自分の出世や利益ばかり考えている。
これは本当の仏教ではない。

比叡山にこもり、12年間も山林で修行をしました。

そして…私が求めていたのは天台宗の教えだ。

また、桓武天皇も…
大きな寺の僧侶は修行をおこたり、国の政治に口をはさみおって…

最澄、中国にわたり、本当の仏教を学んできてくれ。
はい。

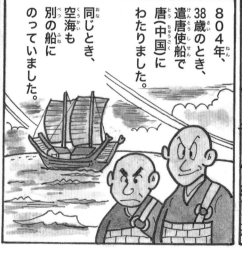

804年、38歳のとき、遣唐使船で唐（中国）にわたりました。同じとき、空海も別の船にのっていました。

天台宗を学びました。

桓武天皇 (737～806年)
第50代天皇。長岡京や平安京へ都を移したり、蝦夷（現在の北海道）への侵略などの政治をおこなう。最澄や空海を唐に送り、日本の仏教に新たな動きをもたらし、平安仏教を確立させた。

※法然、道元、栄西、親鸞などの僧についてくわしくは48〜49ページ。

1年後、たくさんの経典をもって帰国しました。

そのころ桓武天皇は悪い病気にかかっていました。

最澄はお祈りをしました。

そのおかげか、病気はなおりました。

最澄、わしの住む御所の近くに寺を建て、わしと国のために祈ってくれ。

わたしの仏教は山にこもって修行をするものです。

こうして比叡山に延暦寺を建て、天台宗を広めました。

人間は身分に関係なく、仏教を信じれば、すべて仏になれるのです。

この教えは、人間平等だということです。

天台宗は、国の平安を祈るだけではなく、災いをとりのぞくとして、病気や朝廷や貴族にも信頼されました。

最澄さまの教えを聞こう。

延暦寺は仏教を学ぶ者たちの修行の場となりました。

そして、ここからすぐれた僧たち（※）が何人も生まれました。

法然
栄西
道元
親鸞

最澄は古い仏教と戦いながら56歳でなくなりました。

のちに敬意をこめて「伝教大師」とよばれるようになりました。

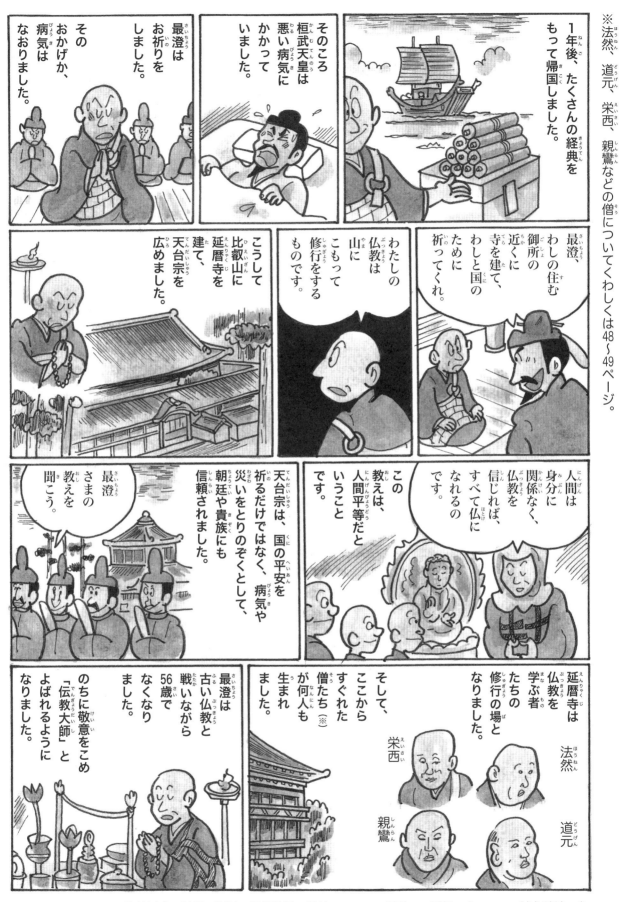

藤原薬子
（？〜810年）

平安初期の女官。長女が平城天皇と結婚したことで天皇から寵愛を受けたが、桓武天皇に変わった後に追放されてしまう。その後平城天皇の復位を目指し「薬子の乱」を起こすが失敗して自殺。

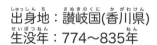

日本に真言密教を広めた有名な僧。

真言宗を開き、高野山に金剛峯寺を建てました。
「おへんろさん」で知られる四国八十八ヶ所巡りは、空海ゆかりの霊場ともいわれています。

出身地：讃岐国(香川県)
生没年：774～835年

空海

※真言密教…当時の中国にあった唐から伝わった、真言宗のもととなる教え。

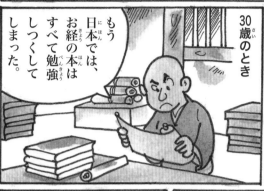

30歳のとき

もう日本では、お経の本はすべて勉強しつくしてしまった。

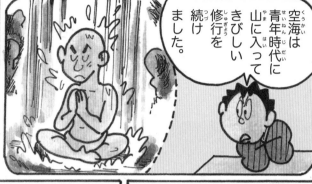

空海は青年時代に山に入ってきびしい修行を続けました。

ついに宇宙の真理をつかむことができたぞ。

こうして空海は最澄の1年後に帰国しました。

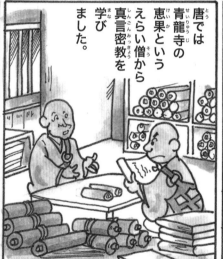

唐では青龍寺の恵果というえらい僧から真言密教を学びました。

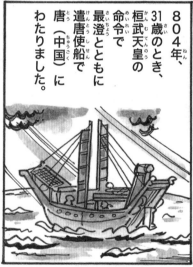

804年、31歳のとき、桓武天皇の命令で最澄とともに遣唐使船で唐(中国)にわたりました。

また空海は、嵯峨天皇、橘逸勢とともに「三筆」といわれるほど書道の達人でした。

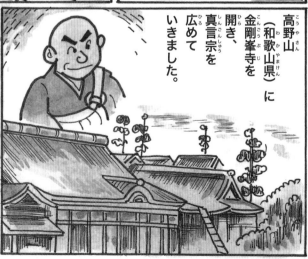

高野山(和歌山県)に金剛峯寺を開き、真言宗を広めていきました。

藤原良房 (804～872年)
平安時代の政治家。娘を文徳天皇に嫁がせることに成功し、人臣(皇族の家来など)から初の太政大臣になった。866年「応天門の変」が起こり、伴氏などの名族が失脚し、摂政まで出世した。

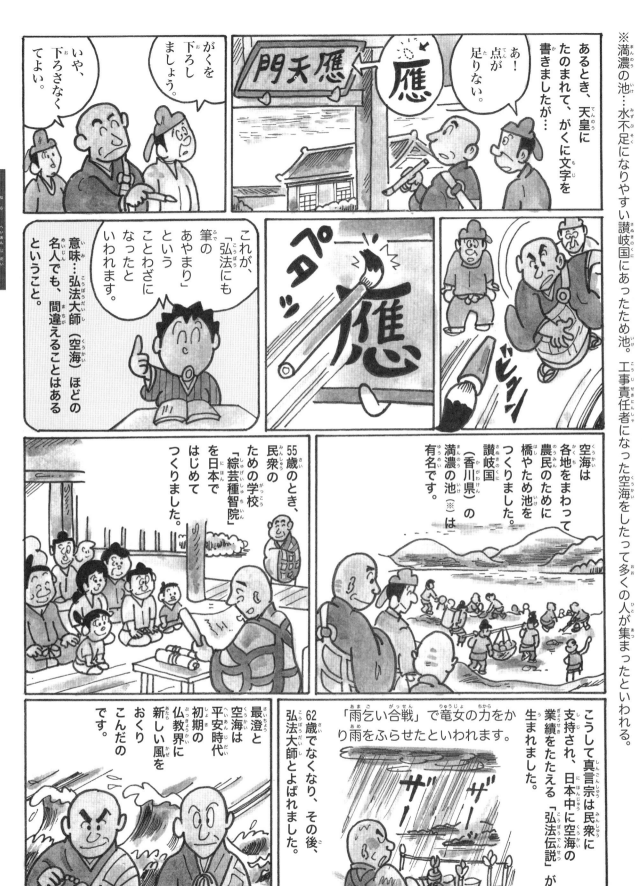

藤原基経 (836～891年)

良房のおいで、その養子になる。応天門の変で、伴氏などを政界から追放し、藤原政権確立の基礎を作った。天皇にまで藤原家の権力の強さを認めさせ、摂政より上の関白にまで出世した。

菅原道真（すがわらのみちざね）

平安前期の学者、政治家。

こどものころから秀才で、学問にひいでていました。太宰府におくられなくなりましたが、後世、受験や学問の神様として全国でうやまわれるようになりました。

出身地：平安京(京都府)
生没年：845年〜903年

※どちらも当時のかなりの高い役職の大臣。太政大臣、左大臣、右大臣の順に身分が高かった。

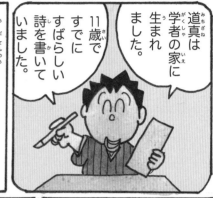

道真は学者の家に生まれました。

11歳ですでにすばらしい詩を書いていました。

宇多天皇にみとめられて、32歳で文章博士になりました。

そして899年、藤原時平が左大臣に、道真が右大臣（※）になりました。

右大臣　菅原道真
左大臣　藤原時平

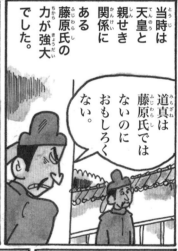

当時は天皇と親せき関係にある藤原氏の力が強大でした。

道真は藤原氏ではないのにおもしろくない。

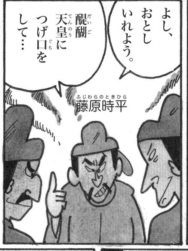

よし、おとしいれよう。

藤原時平

醍醐天皇につげ口をして…

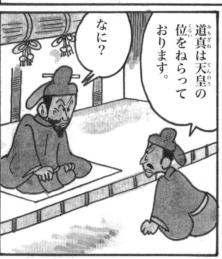

道真は天皇の位をねらっております。

なに?

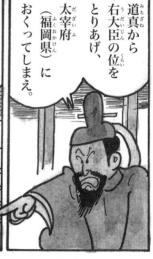

道真から右大臣の位をとりあげ、太宰府（福岡県）におくってしまえ。

わたしには身に覚えのないことだ…

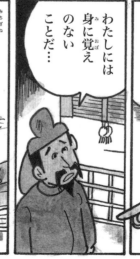

道真が家を出るときによんだ歌は有名です。

こちふかば
においおこせよ
梅の花
あるじなしとて
春なわすれそ

意味…あたたかい春風がふきはじめたら、梅の花よ、美しく咲いて、あのにおいをただよわせておくれ。この家のあるじのわたしがいなくても、春を忘れるのではないよ。

藤原時平 (871〜909年)
基経の子。菅原道真にかなり嫉妬していた。道真が太宰府に流されたのは、時平がおとしいれたとされている。最初の荘園整理令を発し、律令制度の再編強化に努めた有能な政治家だった。

※御霊会…厄病神や怨霊をなぐさめる祭り。

九州にながされた道真はうらむこともなく歌を作ってくらしました。

そしてわずか2年後になくなりました。

それから不吉なことが次々とおこりました。

道真がなくなって6年後の909年、時平は39歳の若さで、血をはいてなくなりました。

923年、時平の妹と醍醐天皇の間に生まれた皇太子がなくなりました。

930年、清涼殿の屋根にかみなりが落ちます。

その3か月後、醍醐天皇が病気でなくなります。

ピカ バリ バリ

ゲーッ

人々はうわさしました。

これはすべて道真のたたりだ。

おそろしい！

道真をゆるそう。太政大臣の位をさずけ、天満宮にまつろう。

霊をなぐさめるための、りっぱな御霊会（※）をおこないました。

北野天満宮

そして道真を学問の神様として、全国に天神さまができました。

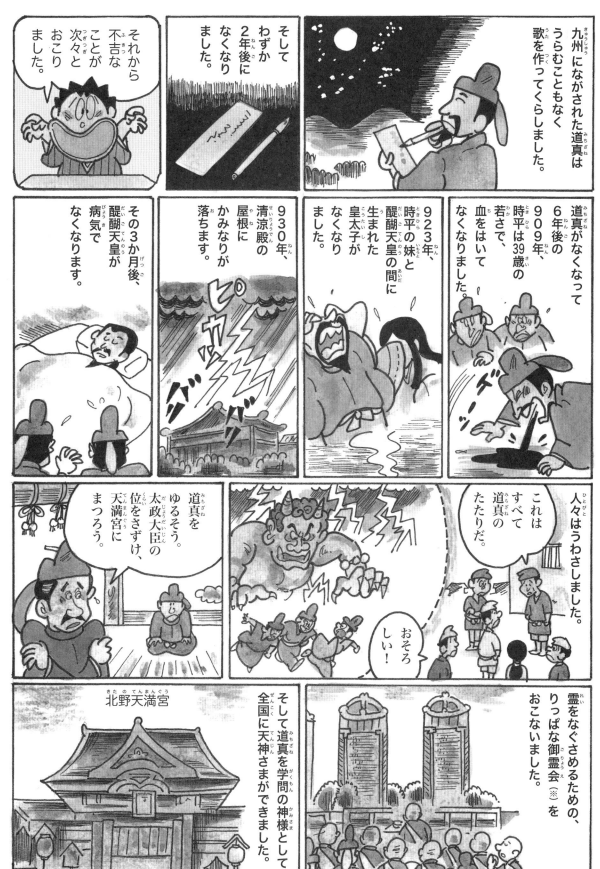

平将門
（？～940年）

平安中期の武将。関東一円を武力で制圧し、自らを「新王」（新しい王）と名乗り、朝廷をおそれさせた。そのわずか50日後に、将門に父を殺されたいとこの平貞盛は藤原秀郷と組み、将門をうった。

藤原道長

藤原氏全盛の中心人物

摂政(※)となり、天皇のかわりに政治をとり、藤原氏をさかえさせました。道長の時代が藤原氏の絶頂期といわれています。

出身地：平安京(京都府)
生没年：966〜1027年

道長は関白、藤原兼家の子として生まれました。

そのころ藤原氏は大いにさかえていました。

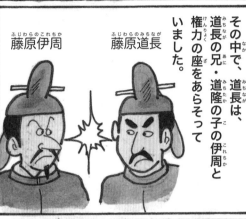

その中で、道長は、道長の兄・道隆の子の伊周と権力の座をあらそっていました。

藤原伊周　藤原道長

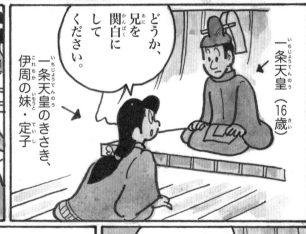

どうか、兄を関白にしてください。

一条天皇のきさき、伊周の妹・定子

一条天皇（16歳）

どうぞ弟の道長をおねがいします。

一条天皇の母、道長の姉・詮子

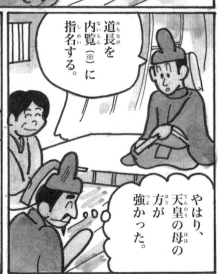

道長を内覧(※)に指名する。

やはり、天皇の母の方が強かった。

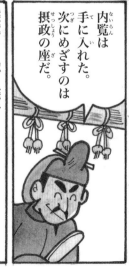

内覧は手に入れた。次にめざすのは摂政の座だ。

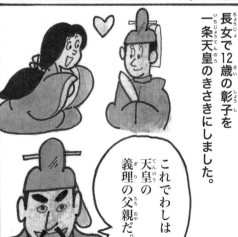

長女で12歳の彰子を一条天皇のきさきにしました。

これでわしは天皇の義理の父親だ。

※摂政…天皇が幼かったり女性だったりするとき、代わって政治を行う役職。／※内覧…天皇にたてまつる文書を、その前に見る役割。行う職務は関白とほぼ同じ。

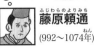

藤原頼通
(992〜1074年)

父の道長のあとを受け摂政、関白となった。50年にわたり関白の地位にあり、摂関政治の全盛期に生きた。平等院鳳凰堂を建てたとしても有名。しかし、頼通を最後に藤原家は衰退に向かう。

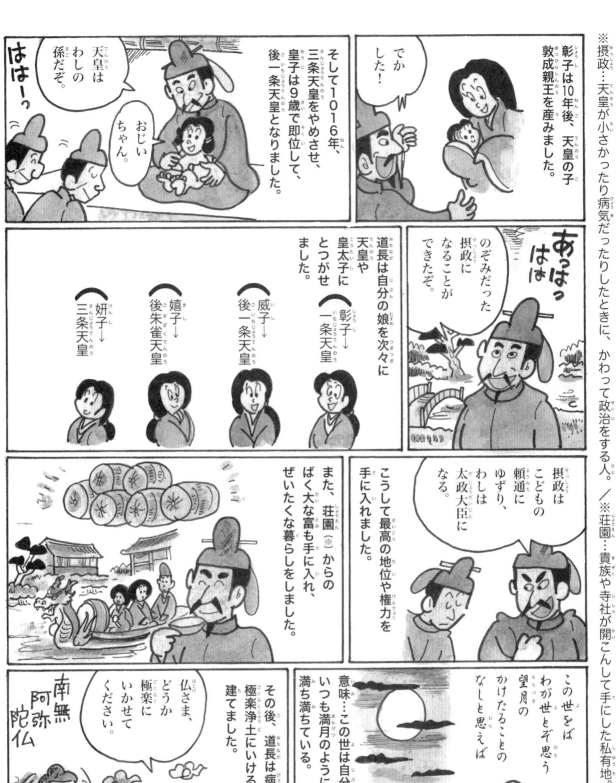

※摂政…天皇が小さかったり病気だったりしたときに、かわって政治をする人。／※荘園…貴族や寺社が開こんして手にした私有地。

彰子は10年後、天皇の子敦成親王を産みました。

でかした！

あっはっは

のぞみだった摂政になることができたぞ。

天皇はわしの孫だぞ。

はは〜っ

おじいちゃん。

そして1016年、三条天皇をやめさせ、皇子は9歳で即位して、後一条天皇となりました。

道長は自分の娘を次々に天皇や皇太子にとつがせました。

彰子→一条天皇

威子→後一条天皇

嬉子→後朱雀天皇

妍子→三条天皇

こうして最高の地位や権力を手に入れました。

摂政はこどもの頼通にゆずり、わしは太政大臣になる。

また、荘園※からのばく大な富も手に入れ、ぜいたくな暮らしをしました。

この世をばわが世とぞ思う望月のかけたることのなしと思えば

意味…この世は自分のもので、いつも満月のように満ち満ちている。

その後、道長は病気になり、死後極楽浄土にいけるように、法成寺を建てました。

仏さま、どうか極楽にいかせてください。

南無阿弥陀仏

藤原純友
（？〜941年）

瀬戸内海の海賊と組んで、反乱を起こしたりして朝廷をおびやかした。平将門の乱と時が同じだった為、大いにおびやかされた朝廷から派遣された連合軍に敗れ、941年にうたれてしまう。

「源氏物語」の作者

平安時代の女官。世界ではじめての本格的な長編「源氏物語」を書きました。三十六歌仙の一人です。

出身地：平安京（京都府）
生没年：10～11世紀

紫式部

※紫式部の名前は、源氏物語の中の「紫の上」の名前と、父の官位「式部丞」からとられた呼び名ともいわれる。

紫式部は藤原為時の娘として生まれました。

紫式部は、宮中につかえていたときの名前で、本名はくわしくわかっていません（※）。

父・為時は、政治より学問にすぐれていました。

この年で、よくむずかしい漢文を理解できるものだ。

7歳のころ、すでに中国の歴史「史記」を習っていました。

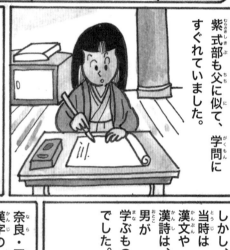

紫式部も父に似て、学問にすぐれていました。

しかし、当時は漢文や漢詩は、男が学ぶものでした。

おしいのう。この子が男だったら、すばらしい学者になれたのに…

紫式部は平がな文字の歌集などの本をたくさん読みました。

奈良・平安時代になると、漢字の一部をとったカタカナ、漢字をくずした平がながつくられました。

カタカナとひらがな

阿→ア	安あ
伊→イ	似い
宇→ウ	宇う
江→エ	衣え
於→オ	於お

清少納言
（10～11世紀）

平安中期の女官。文人として有名で、三十六歌仙の一人である。男子だけのものとされていた漢字を習った女性は、当時めずらしい存在だったとされる。「枕草子」や「清少納言集」の著者。

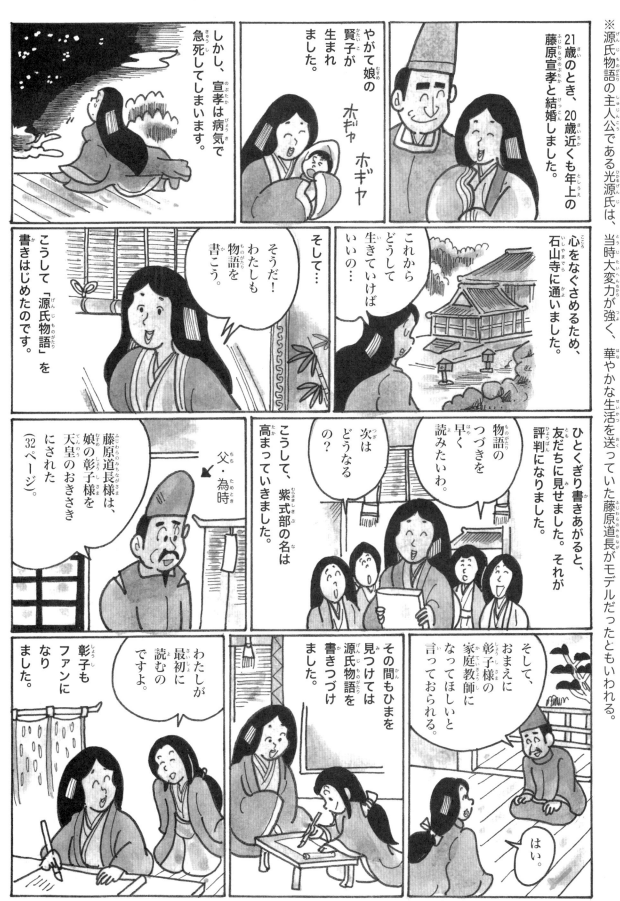

※源氏物語の主人公である光源氏は、当時大変力が強く、華やかな生活を送っていた藤原道長がモデルだったともいわれる。

21歳のとき、20歳近くも年上の藤原宣孝と結婚しました。

やがて娘の賢子が生まれました。

ホギャ　ホギャ

しかし、宣孝は病気で急死してしまいます。

心をなぐさめるため、石山寺に通いました。

これからどうして生きていけばいいの…

そうだ！わたしも物語を書こう。

そして…

物語を書こう。

こうして「源氏物語」を書きはじめたのです。

ひとくぎり書きあがると、友だちに見せました。それが評判になりました。

物語のつづきを早く読みたいわ。

次はどうなるの？

こうして、紫式部の名は高まっていきました。

藤原道長様は、娘の彰子様を天皇のおきさきにされた（32ページ）。

父・為時

そして、おまえに彰子様の家庭教師になってほしいと言っておられる。

はい。

その間もひまを見つけては源氏物語を書きつづけました。

わたしが最初に読むのですよ。

彰子もファンになりました。

和泉式部（10〜11世紀）

平安中期の女官で歌人。和泉守橘道貞と結婚しているが、他の男性とも恋をしていた。そのためか、恋をよんだ歌が多い。「和泉式部日記」や、「和泉式部集」は情熱的に恋愛を表現している。

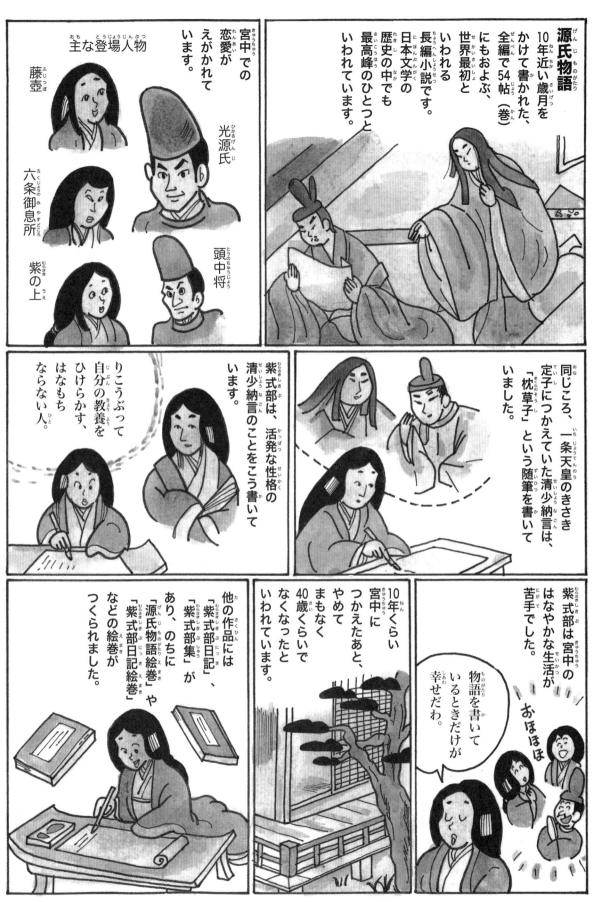

源氏物語

10年近い歳月をかけて書かれた、全編で54帖（巻）にもおよぶ、世界最初といわれる長編小説です。日本文学の歴史の中でも最高峰のひとつといわれています。

宮中での恋愛がえがかれています。

主な登場人物

藤壺
六条御息所
紫の上
光源氏
頭中将

※紫式部、清少納言ともに、生まれた年、なくなった年ともにくわしくはわかっていない。

りこうぶって自分の教養をひけらかす、はなもちならない人。

紫式部は、活発な性格の清少納言のことをこう書いています。

同じころ、一条天皇のきさき定子につかえていた清少納言は、「枕草子」という随筆を書いていました。

紫式部は宮中のはなやかな生活が苦手でした。

物語を書いているときだけが幸せだわ。

おほほ

10年くらい宮中につかえたあと、やめてまもなく40歳くらいでなくなったといわれています。

他の作品には「紫式部日記」、「紫式部集」があり、のちに「源氏物語絵巻」や「紫式部日記絵巻」などの絵巻がつくられました。

在原業平
（825〜880年）

平安初期の歌人。六歌仙・三十六歌仙の一人。平城天皇の孫で優れた才能を持ったが、政治的には藤原氏にはばまれ不遇だった。美男で「伊勢物語」の主人公のモデルになったといわれる。

奈良・平安時代の文化人

奈良〜平安時代

小野小町

9世紀ごろ

平安前期の女流歌人で、六歌仙、三十六歌仙のひとりです。たいへん美しかったといわれ、世界三大美人のひとりともいわれます。いろいろな伝説があり、後に彼女をモデルにした謡曲や歌舞伎などもつくられました。

山上憶良

660〜733年ごろ

奈良時代の歌人。「銀も 金も玉も 何せむに 勝れる宝 子にしかめやも」など妻やこどもたちに対する愛情を歌ったものや、貧しい農民の生活を歌った「貧窮問答歌」などが有名です。万葉集にも多くの歌が残されています。

柿本人麻呂

7〜8世紀初め

万葉集の代表的な歌人で、三十六歌仙のひとりです。万葉集にはこの人の歌が、長歌・短歌合わせて約90首もおさめられています。後に、山部赤人と並んで「歌の神様」といわれました。後の和歌にも大きく影響を与えました。

鑑真

688〜763年

奈良時代の僧。唐（中国にあった国）から、嵐などによる5度の航海の失敗や、失明（目が見えなくなること）にも負けず、日本に渡ってきました。その後日本で仏教をさかんに広め、唐招提寺などのお寺を建てました。

紀貫之

？〜945年？

平安初期の有名な歌人で、三十六歌仙のひとりです。親せきの紀友則らとともに「古今和歌集」を編さんしました。また「土佐日記」なども書きました。その後の和歌などの文化にも大いに影響をあたえました。

阿倍仲麻呂

698？〜770年

奈良時代に、留学生として吉備真備らとともに唐へ渡り、玄宗皇帝につかえました。何十年もたってから帰国を試みますが、嵐にあって日本に帰れず、唐でふたたび働き、なくなりました。李白など唐の有名な詩人とも交流がありました。

鎌倉幕府をひらく

長年敵対関係にあった平氏を倒して征夷大将軍（※）となり、関東に日本で初となる武家の政権（鎌倉幕府）を開きました。

出身地：平安京(京都市)
生没年：1147～1199年

源頼朝（みなもとのよりとも）

※征夷大将軍…頼朝以降の、幕府での最高権力者がつく役職。鎌倉、室町、江戸と後世の幕府まで引きつがれた。／※以仁王…後白河天皇の皇子。／※令旨…皇子などが出す指令書。

平安時代の末、武士として力の強かった源氏と平氏の争いが激しくなっていました。

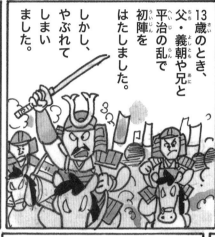

13歳のとき、父・義朝や兄と平治の乱で初陣をはたしました。しかし、やぶれてしまいました。

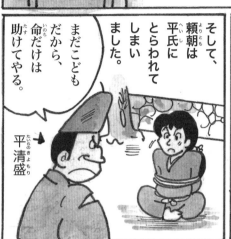

そして、頼朝は平氏にとらわれてしまいました。まだこどもだから、命だけは助けてやる。

平清盛

伊豆（静岡県）に流されました。ここで20年間もくらすことになります。

この間に、この地の豪族の娘・政子と結婚しました。

政子の父 北条時政

34歳のとき、以仁王（※）の令旨（※）が出ました。なに？平氏を討てと。

よーし、兵をあげるぞ！わしも味方をする！

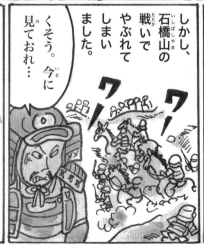

しかし、石橋山の戦いでやぶれてしまいました。くそう。今に見ておれ…

その後、源氏に味方する関東の武士を集めて京都に攻めのぼります。その数は5万人にもふくれあがりました。

平清盛（たいらのきよもり）(1118～1181年)

平安末期の武将。保元の乱にて源義朝と組み後白河天皇に勝利をもたらした。後の平治の乱では、義朝と戦い勝利をおさめ平氏を繁栄させた。しかし、独裁政治を強め、反対勢力を増やしてしまう。

※御家人…鎌倉時代に将軍との間で主人と家来の関係を結んだ武士。／※荘園…貴族や寺社、豪族の領地。

富士川の戦い

平氏は水鳥がいっせいにとびたった羽音を聞いて、源氏が攻めてきたと思い、にげ出しました。

うわぁ

バサ バサ

あっはっは

戦いもせずににげるとは。

こしぬけめ。

壇の浦の戦い

いっぽう、頼朝の命令をうけた義経は、平氏をほろぼしました。

政治体制を整備しなくてはならぬ。

● 侍所（御家人※）たちをまとめたり、軍隊の指揮をする）
● 政所（はじめ公文所といった。政治の事務をする）
● 問注所（土地あらそいなどの裁判をする）
● 評定所（頼家のときにはじまった13人の合議制）

これらは後の鎌倉幕府の骨組みとなりました。

義経は力をもちすぎた。朝廷と組んだら、わしの敵になるかもしれぬ。

倒さねばならない。

身の危険を感じた義経は、平泉の藤原氏の元ににげていました。

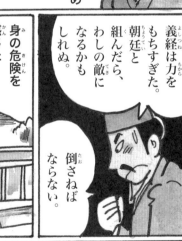

義経をさがすため、国々には守護を、荘園※には地頭を派遣しました。

これにより、頼朝の力はさらに広がりました。

1189年、頼朝みずから28万人の大軍をひきいて、東北の有力者、奥州藤原氏をほろぼしました。

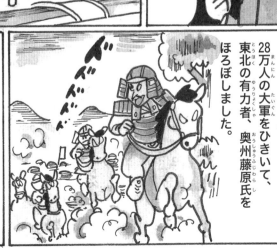

鶴岡八幡宮

1192年、46歳のとき、朝廷から征夷大将軍に任命され、鎌倉幕府を開きました。

後白河法皇 (1127〜1192年)

第77代天皇。平氏政権や、鎌倉幕府が登場する中で、王朝権力の復興と強化に専念し朝廷を守った。その後、仲がよかった平清盛との対立が激しくなり、頼朝や義経が平氏を滅ぼしていく。

※「牛若丸」ともいう。

兄・頼朝に追われた悲劇のヒーロー

兄の頼朝の命をうけて、壇の浦で平氏をほろぼすなど大活やくしました。しかしその後兄の怒りをかって朝廷の敵とされ、奥州の藤原氏をたよって逃げ、最後は平泉で自殺しました。

源義経

義経の終焉の地とされている衣川館跡に建つ義経堂

出身地
平安京(京都府)
生没年
1159〜1189年

義経は源義朝の九男として生まれました。

しかし、父・義朝は平治の乱で平清盛にやぶれ、殺されてしまいました。

幼かった義経は命を助けられ、京都の北にある鞍馬山の寺にあずけられました。

幼名は「牛若」(※)といいます。

源氏を復活させるぞ！

ガッ

鞍馬山の天狗に剣術をおそわったといわれています。

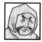

武蔵坊弁慶
(?〜1189年)

平安末期の僧。頼朝と不仲になった義経に仕え、その強さで様々な戦いで義経を救った。しかし、衣川の戦いで全身に矢を受けて、立ったまま義経を守る為に死んでいったとされる。

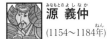

源 義仲（みなもとのよしなか）
(1154〜1184年)

木曾義仲ともいう。平安末期の武将。以仁の平氏討伐の命令を受け、頼朝、行家を呼び平家をうった。しかしその後、後白河天皇と対立してしまい、義経の率いる軍にうたれてしまう。

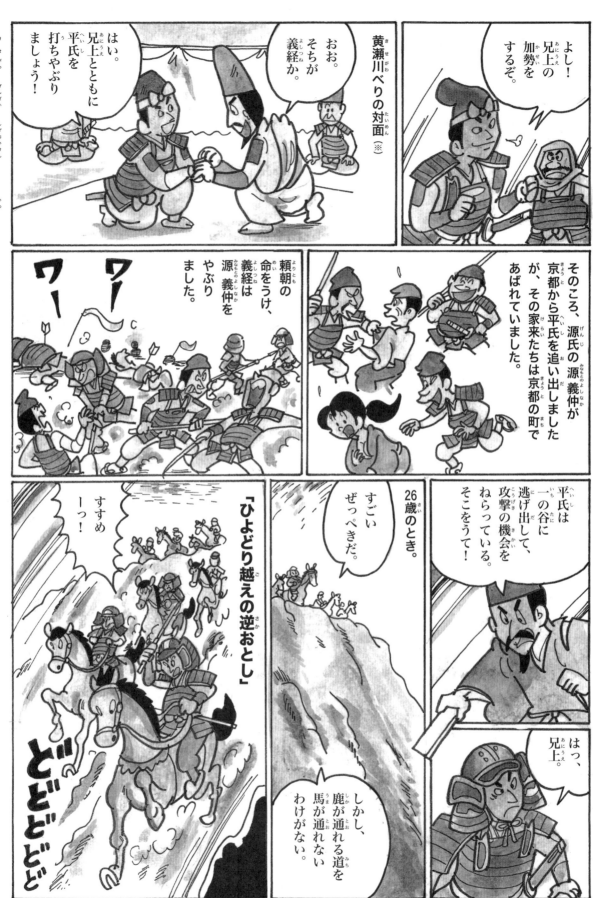

※黄瀬川…現在の静岡県にある川。

はい。兄上とともに平氏を打ちやぶりましょう！

おお。そちが義経か。

黄瀬川べりの対面（※）

よし！兄上の加勢をするぞ。

頼朝の命をうけ、義経は源義仲をやぶりました。

ワー
ワー

そのころ、源氏の源義仲が京都から平氏を追い出しましたが、その家来たちは京都の町であばれていました。

平氏は一の谷に逃げ出して、攻撃の機会をねらっている。そこをうて！

26歳のとき。

すごいぜっぺきだ。

しかし、鹿が通れる道を馬が通れないわけがない。

はっ、兄上。

「ひよどり越えの逆おとし」

すすめーっ！

どどどどど

藤原秀衡（ふじわらのひでひら）
（？〜1187年）

奥州藤原氏の基礎を築いたのは清衡だが、絶頂期を迎えた時代は秀衡の時といえる。平家との戦いの時には、あくまでも中立を決め込み、平家滅亡後は義経をかくまり、頼朝に対抗した。

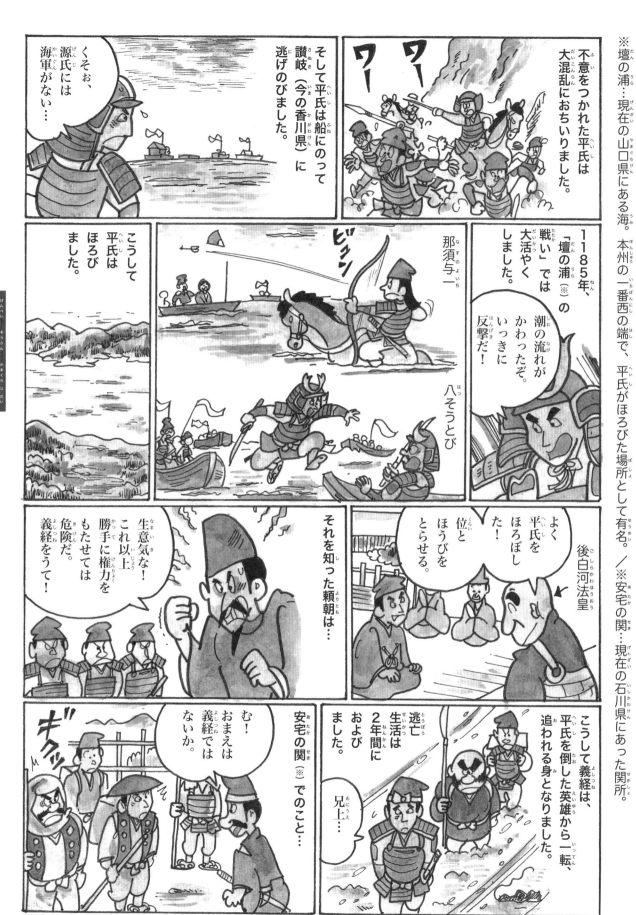

※壇の浦…現在の山口県にある海。本州の一番西の端で、平氏がほろびた場所として有名。／※安宅の関…現在の石川県にあった関所。

くそお、源氏には海軍がない…

そして平氏は船にのって讃岐（今の香川県）に逃げのびました。

不意をつかれた平氏は大混乱におちいりました。

ワー ワー

1185年、「壇の浦※」の戦いでは潮の流れがかわったぞ。いっきに反撃だ！

那須与一

八そうとび

こうして平氏はほろびました。

ビューン

よく平氏をほろぼした！位とほうびをとらせる。

後白河法皇

平氏をほろぼし、位とほうびをとらせる。

生意気な！これ以上勝手に権力をもたせては危険だ。義経をうて！

それを知った頼朝は…

む！おまえは義経ではないか。

安宅の関※でのこと…

ギクッ

こうして義経は、平氏を倒した英雄から一転、追われる身となりました。

逃亡生活は2年間におよびました。

兄上…

後鳥羽上皇
（1180〜1239年）

第82代天皇で新古今和歌集を編さんした歌人でもある。北条義時を良く思わず、幕府をたおそうと承久の乱をはじめる。しかし、それに失敗してしまい隠岐島へと流されてしまう。

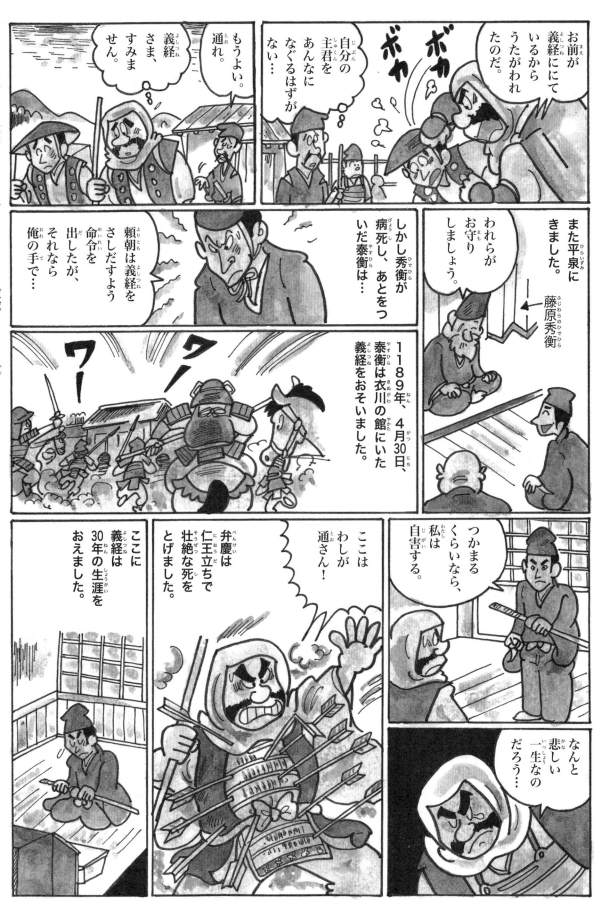

慈円
（じえん）
(1155〜1225年)

鎌倉初期の天台宗の僧で、元は藤原家の出身。新古今和歌集の歌人としても知られる。後鳥羽上皇に仕え、承久の乱の直前に「愚管抄」を書き、幕府が倒される危機をうったえた。

鎌倉時代の文化人

運慶

彫刻家

1151?～1223?年

武士たちの注文により、たくましく、力強い、男性的な仏像をつくりました。東大寺南大門の「金剛力士像」、興福寺の「弥勒菩薩像」は運慶の作といわれています。なお、快慶は、運慶の父・康慶の弟子です。

快慶

彫刻家

?～1236年

運慶に対して快慶の作風は、おだやかでなめらかです。1991年、東大寺南大門の「金剛力士像」の解体修理のとき、制作者として「運慶・快慶」の名前がありました。このことから、いっしょに仕事をしたことがわかります。

阿仏尼

歌人

1209?～1283年

鎌倉時代の尼僧、歌人。なくなった夫と阿仏尼の間に生まれた子と、夫の先妻の子の間で、土地問題がおきました。阿仏尼は長い争いの後勝つことができました。この遠い旅と、鎌倉のころに書いたのが、有名な「十六夜日記」です。

藤原定家

歌人

1162～1241年

平安時代末の代表的歌人・藤原俊成の子で「ていか」ともいいます。「新古今和歌集」の選者で、「源氏物語」など古典の研究でも大きな功績を残しています。また、「小倉百人一首」をまとめました。

西行

歌人

1118～1190年

もともとは武士でしたが、23歳のとき出家します。僧になった西行は修行をしながら全国を旅して、たくさんの和歌をつくりました。「新古今和歌集」には西行の歌が94ものせられています。また、自分の歌を集めた「山家集」もあります。

吉田兼好

歌人・随筆家

1283?～1352?年

兼好は20歳ごろ貴族に、その後朝廷につかえました。やがて出家しましたが、寺には入らず、遁世生活（俗世間からはなれて静かにくらすこと）に入り、日本文学史上に名を残す「徒然草」を書きました。

源平の争乱～鎌倉時代

北条政子

尼将軍といわれた頼朝の妻

源氏の血がたえたあと、実家の北条家による政権を確立するための基礎をつくりました。男まさりで「尼将軍」ともよばれました。

出身地：伊豆国(静岡県)
生没年：1157〜1225年

※征夷大将軍…頼朝以降の、幕府での最高権力者がつく役職。鎌倉、室町、江戸と後世の幕府まで引きつがれた。

政子は平氏の一族である北条時政の娘として生まれました。強い心をもった女性でした。

伊豆に流された源頼朝と出会い、恋におちましたが、父・時政に反対されました。

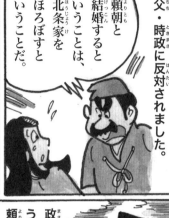

頼朝と結婚するということは、北条家をほろぼすということだ。

しかし、強い反対を押しきって二人は結ばれました。

平氏に不満を持つ武士たちが頼朝をかしらとして兵をあげ、源平の合戦のすえ、壇の浦の戦いで1185年、平氏はほろびました。

政子もうしろから頼朝をささえました。

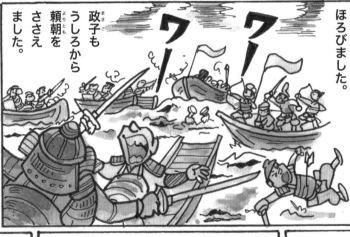

1192年、頼朝は征夷大将軍(※)となり、鎌倉幕府をひらきました。

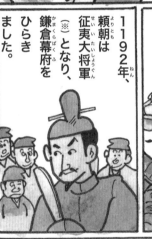

頼朝がなくなったあと、政子は出家して尼になりました。

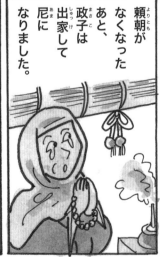

2代将軍には、長男頼家が18歳でなりました。

しかし、政治を乱しているとして、政子は伊豆の修禅寺にとじこめてしまいました。その後、頼家は暗殺されてしまいました。

そのあと、父・時政を、政権をうばおうとしたとして、伊豆にとじこめてしまいました。

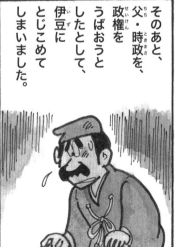

北条泰時 (ほうじょうやすとき)(1183〜1242年)　鎌倉幕府第3代執権。「評定衆」を置き、独裁政治から合議制へと変えさせ、御成敗式目という法律を制定し、公平な裁判の基準をつくった。御家人が中心の武家政治の確立につとめた。

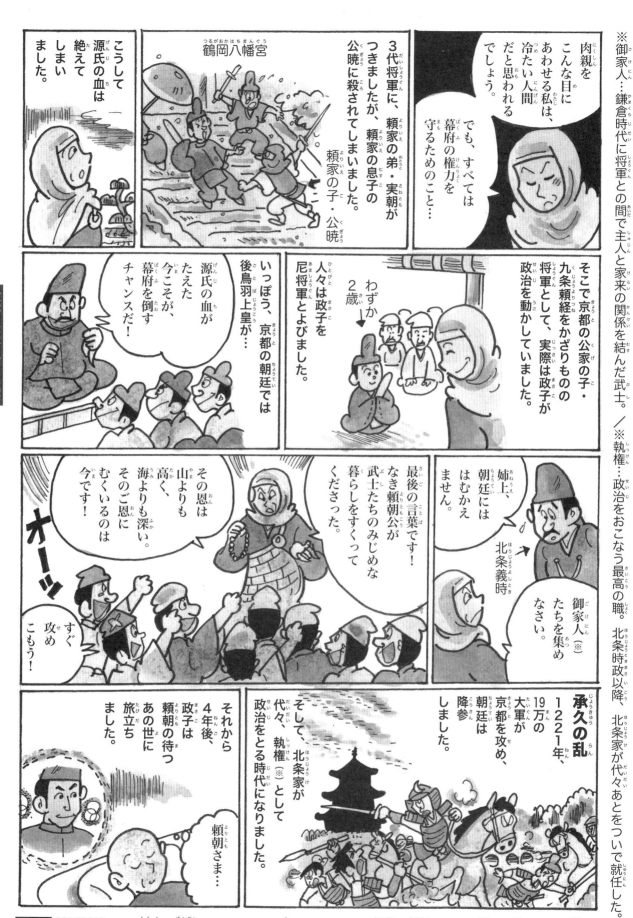

源平の争乱～鎌倉時代

北条時宗（ほうじょうときむね）（1251～1284年）

蒙古（現代のモンゴル）が攻めてきたとき、執権の時宗はこれに備えて国をまとめ戦う。そして1274年の文永の役、1281の弘安の役では、暴風雨が奇跡的に起こり蒙古軍は逃げ去った。

鎌倉時代の仏教

平安時代、仏教は天皇や貴族、国家のためだけのものでした。また、そのころはたえまなく戦がくりかえされ、人々は不安な生活をおくっていました。

そこへ、民衆にもわかりやすい仏教が生まれ、人々の心をとらえていったのです。

法然

出身地：美作国(岡山県)
生没年1133〜1212年

貧しい人たちを救った

法然の教えは「ただ一心に『南無阿弥陀仏』と念仏をとなえれば極楽に行ける」というもので、民衆の救済を説いた、はじめての仏教です。しかし、それまでの仏教からは敵視され、土佐に流罪となりましたが、のちに許され、その教えは弟子の親鸞らに引きつがれました。

親鸞

出身地：京(京都)
生没年1173〜1262年

『悪人正機』を説いた、浄土真宗の開祖

当時、善人とはお寺にたくさん寄付したりできる人のことで、悪人とはそのようなことができない貧しい人のこととされていました。しかし親鸞は「そうした貧しい人たちこそ極楽に行くことができる」と教えました。親鸞も越後の国に追放されましたが、その後、東国へ行き20数年にわたり関東で教えを広めました。

一遍

出身地：伊予国(愛媛県)
生没年1239〜1289年

念仏札と踊りで全国を旅した時宗の開祖

「南無阿弥陀仏決定往生60万人」と刷った念仏を人々に配り、踊りながら念仏を唱える『踊念仏』が人々に盛大に支持されました。お札をもらい、観進帳に名前を書いた人は250万人をこえたといいます。なお、一遍は生涯自分の寺をもつことはありませんでした。

観阿弥 (1333〜1384年)
南北朝時代の能役者・能作者。当時人気が高かった、曲舞や田楽の舞などを大和猿楽に取り入れた。将軍の足利義満からも大きな支援を受け能を大成させ、息子の世阿弥とともに活やくした。

日蓮

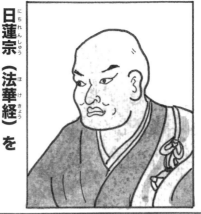

出身地：
安房国
（千葉県）
生没年1222
〜1282年

日蓮宗（法華経）を開いた

人々に「南無妙法蓮華経」を唱えなさいと説き、法華経以外は邪宗だと教えました。また、地震やききんがつづくのは念仏が原因だとする「立正安国論」を書きました。たびたび弾圧をうけましたが、法華経の理想社会を信じ、その教えを広めました。

栄西

出身地：
吉備国
（岡山県）
生没年1141
〜1215年

日本でのはじめての禅宗（臨済宗）の開祖

禅宗で座禅を組むのは、精神を安定させ、集中させて悟りを開くための修行です。栄西が広めたこの教えは武家社会にもうけいれられました。また、栄西は宋（中国）から茶の種をもちかえり、日本で茶の栽培を広めたことでも有名です。

道元

出身地：
京（京都）
生没年1200
〜1253年

日本曹洞宗を開き、永平寺を建てた

座禅こそが悟りである（只管打坐）と説き、44歳のとき、大仏寺（のちの永平寺）を開きました。
僧がだらくするのは財産や地位があるからだと考えて、生涯平僧の身分をつらぬきました。「正法眼蔵」は日本思想史上の傑作とされています。

楠木正成
(1294?〜1336年)

南北朝時代の武将。後醍醐天皇の鎌倉幕府の討伐計画に参加し、幕府軍と戦う。幕府を倒した後、武家政治を作る為に積極的に行動するが、1336年湊川の戦いで足利尊氏の弟直義にうたれる。

室町幕府の初代将軍

後醍醐天皇を助け、鎌倉幕府を倒しました。
後に後醍醐天皇にそむいて朝廷を南北に
分け、京都に室町幕府を開きました。

出身地：丹波国？(京都府)
生没年：1305〜1358年

足利尊氏

足利尊氏は
もともと高氏
と名乗り、
源氏の血を
ひく一族で、
鎌倉幕府の
有力な御家
人でした。

平氏の
子孫の
北条氏が
幕府の実権
をにぎって
いる。

北条氏を
たおして
源氏の世に
するのだ。

高氏

弟・直義

北条氏は
そのころは
武士の信頼を
なくして
いました。

※隠岐…現在の島根県にある離れ島。／※六波羅探題…朝廷や西国の武士を見はる幕府の役所。

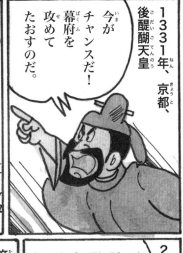

1331年、京都、
後醍醐天皇

今が
チャンスだ！
幕府を
攻めて
たおすのだ。

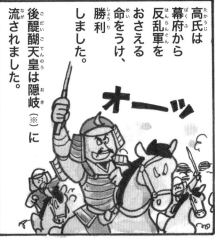

高氏は
幕府から
反乱軍を
おさえる
命をうけ、
勝利
しました。

後醍醐天皇は隠岐（※）に
流されました。

オーッ

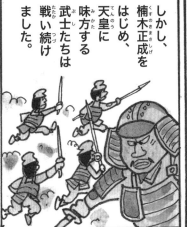

しかし、
楠木正成を
はじめ、
天皇に
味方する
武士たちは
戦い続け
ました。

2年後、北条高時は

天皇が
隠岐
から
脱出した。
高氏、
天皇を
うつのだ。

旅の途中、
京都の
近くで…

幕府に
つくべき
か…

天皇に
つくべき
か…

はっ。

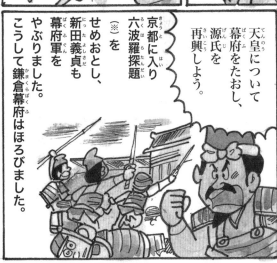

京都に入り
六波羅探題
（※）を
せめおとし、
新田義貞も
幕府軍を
やぶりました。
こうして鎌倉幕府
はほろびました。

天皇に
ついて
幕府をたおし、
源氏を
再興しよう。

後醍醐天皇
(1288〜1339年)

第96代天皇。足利尊氏、新田義貞と組み、鎌倉幕府打倒を計画。正中の変、元弘の変を起こ
させるも失敗に終わり隠岐に流される。復活をねらうも尊氏と対立し失意のうちに亡くなった。

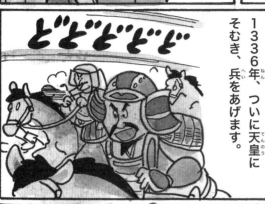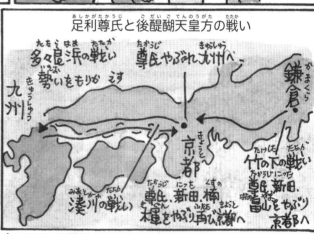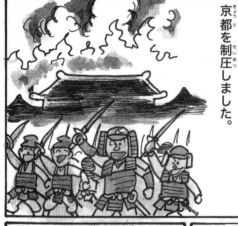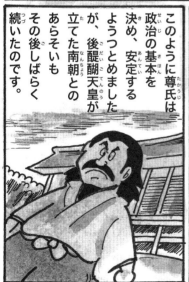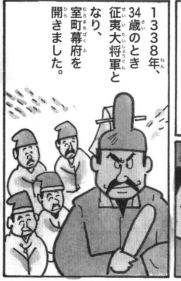
※南朝と北朝に分かれ、それぞれに天皇をたてて争うという南北朝時代は、約60年にもわたって続くことになる。

このたびの働きに対し、「尊」の字を使うことを許す。

はっ。これから「足利尊氏」を名乗ります。

名前より征夷大将軍の位が欲しかったのに。

そして、武士たちの不満が高まっていきました。

公家ばかりいい思いをして…

武士にはろくに、ほうびもくれない。

う～む。

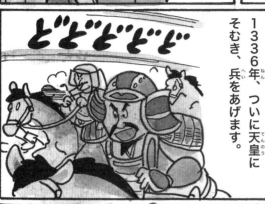

1336年、ついに天皇にそむき、兵をあげます。

どどどどど

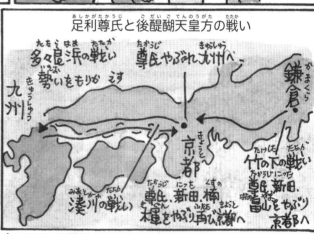

足利尊氏と後醍醐天皇方の戦い

多々良浜の戦い　尊氏やぶれ九州へ　勢いをもりかえす　九州
竹の下の戦い　尊氏、新田　富士山をやぶり京都へ
湊川の戦い　尊氏、新田、楠木軍をやぶり再び京都へ
鎌倉　京都

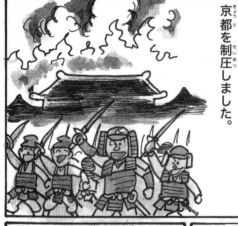

湊川の戦いで楠木正成をやぶり、京都を制圧しました。

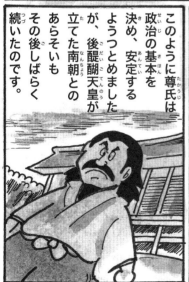

このように尊氏は政治の基本を決め、安定するようつとめましたが、後醍醐天皇が立てた南朝とのあらそいもその後もしばらく続いたのです。

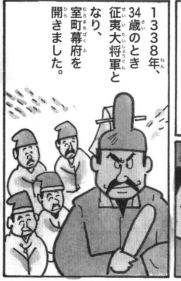

1338年、34歳のとき征夷大将軍となり、室町幕府を開きました。

ついに、後醍醐天皇を吉野においやりました（南朝となる）。

そして、光明天皇をたてました（北朝となる）。

新田義貞　にったよしさだ
(1301～1338年)

鎌倉末期、南北朝時代の武将。鎌倉幕府を滅ぼし、建武政権から喜ばれたが、足利尊氏と対立してしまう。後醍醐天皇に従って各地で戦うが、結局尊氏にうたれてしまい、衰退する。

南北朝～室町時代

足利義満

室町幕府の絶頂期を築いた

南北朝をひとつにし、室町幕府の最盛期を築きました。金閣寺を建て、北山文化をさかえさせ、中国の明と貿易をおこないました。

出身地：京(京都)
生没年：1358〜1408年

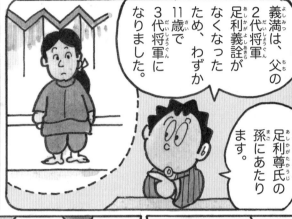

義満は、父の2代将軍足利義詮がなくなったため、わずか11歳で3代将軍になりました。

足利尊氏の孫にあたります。

まだ幼かったので、一族の細川頼之が教育しました。

※当時、朝廷は吉野の南朝、京の北朝に分かれて対立していた。義満の祖父尊氏と後醍醐天皇の対立が原因(51ページ)。

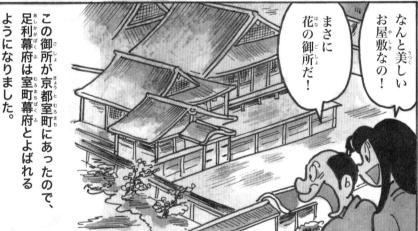

この御所が京都室町にあったので、足利幕府は室町幕府とよばれるようになりました。

まさに花の御所だ！

なんと美しいお屋敷なの！

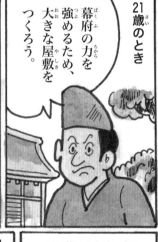

21歳のとき

幕府の力を強めるため、大きな屋敷をつくろう。

/※舎利殿…仏の遺骨を納めるための建物。

これで幕府にさからう者もでてくるまい。

次は2つに分かれた朝廷(※)をひとつにまとめるのだ。

ワー ワー

大きな力をふるっていた山名氏清をたおしました。

1391年明徳の乱。

各地の守護大名の力をおさえて幕府の力を示すのだ。

足利義政
(1436〜1490年)
室町時代第8代目将軍。弟の義視を養子としたが、その後生まれた実子の義尚を将軍にしようとしたことから応仁の乱という大戦乱が起き、幕府は衰退に向かう。銀閣寺を建てたことでも有名。

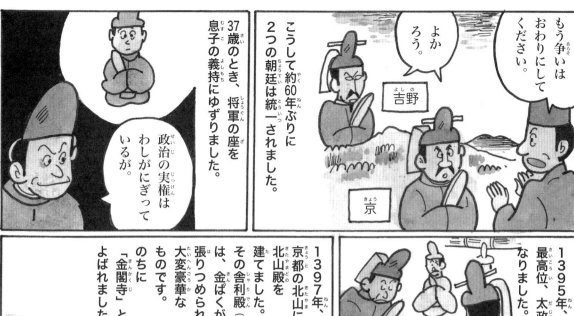

※明…当時中国で栄えた王朝。／※勘合貿易…半分ずつもった札（勘合）を合わせて、貿易船の証明書としておこなった貿易。多くの品物を輸出・輸入した。

もうこの争いはおわりにしてください。

よかろう。

吉野

京

こうして約60年ぶりに2つの朝廷は統一されました。

37歳のとき、将軍の座を息子の義持にゆずりました。

政治の実権はわしがにぎっているが。

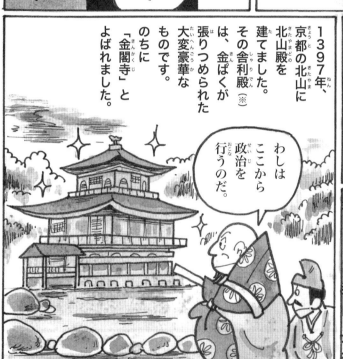

1397年、京都の北山に北山殿を建てました。その舎利殿※は、金ぱくが張りつめられた大変豪華なものです。のちに「金閣寺」とよばれました。

わしはここから政治を行うのだ。

1395年、貴族の最高位、太政大臣になりました。

38歳のとき、出家しました。

そして今度は…

明
みん

明※と貿易すれば、ばく大な利益があがるぞ。

さらに高い地位につこうとしましたが、病に倒れ、51歳でなくなりました。

これが勘合貿易※です。

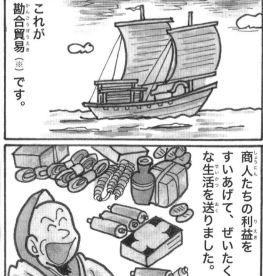

商人たちの利益をすいあげて、ぜいたくな生活を送りました。

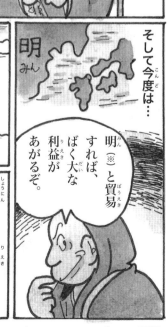

南北朝〜室町時代

一休宗純
（1394〜1481年）

臨済宗の僧。詩、狂歌、書画を好み、奇行の持ち主としてよく知られる。よく聞く、「一休さん」とは彼のことで、多くは後世に作られた話といわれている。詩集に、「狂雲集」などがある。

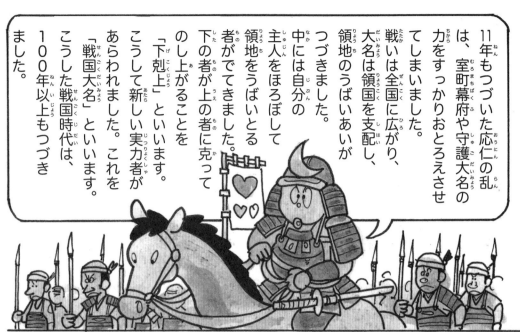

戦国時代

室町時代後期～

11年もつづいた応仁の乱は、室町幕府や守護大名の力をすっかりおとろえさせてしまいました。

戦いは全国に広がり、大名は領国を支配し、領地のうばいあいがつづきました。

中には自分の主人をほろぼして領地をうばいとる者がでてきました。下の者が上の者に克ってのし上がることを「下剋上」といいます。

こうして新しい実力者があらわれました。これを「戦国大名」といいます。

こうした戦国時代は、100年以上もつづきました。

戦国大名分布図(1560年ごろ)

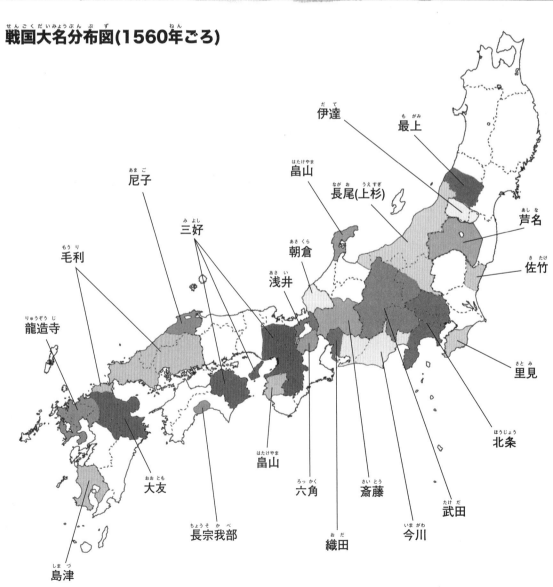

伊達
最上
畠山
長尾(上杉)
芦名
尼子
三好
朝倉
佐竹
毛利
浅井
龍造寺
里見
大友
畠山
北条
長宗我部
六角
斎藤
武田
織田
今川
島津

伊達輝宗（だててるむね）

出身地…陸奥国（むつのくに）（福島県）

1544〜1585年

輝宗は相馬氏とたびたび戦いましたが、伊具郡の丸森城を相馬氏にうばわれてしまいました。このころ長男政宗が生まれました。輝宗はねっしんに教育し、りっぱな後継者に育てました。そして、父子そろって丸森城をとりもどしました。後に畠山氏に殺されました。

北条早雲（ほうじょうそううん）

出身地…備中国?（岡山県）

1432〜1519年

ろう人の身から一城の主となり、関東地方一帯に勢力をふるった東国の戦国大名の先駆けとなりました。敵をだまして小田原城をうばったりしましたが、年貢を安くする、税金をなくすなど、農民にとってよい政治をしたといわれています。

朝倉義景（あさくらよしかげ）

出身地…越前国（福井県）

1533〜1573年

義景の領国・越前一乗谷は平和な国でしたが、織田信長と対立するようになり、何回も戦いました。1570年、織田徳川連合軍により、金ケ崎城が落城し、その年の6月、姉川の戦いでやぶれました。1573年、一族の朝倉景鏡に攻められて自害しました。

今川義元（いまがわよしもと）

出身地…駿河国（静岡県）

1519〜1560年

府中（静岡市）を本拠地にして、東海地方に勢力をはります。室町幕府、足利家の一族という家柄で天下をねらいました。京（京都）にのぼるため、尾張（名古屋）に攻め入りましたが、織田信長の奇襲にあい、桶狭間の戦いで討ち死にしました。

斎藤道三（さいとうどうざん）

出身地…山城国（京都府）

1494〜1556年

貧しい油売りの商人でしたが、つかえていた主人を次々とほろぼし、稲葉山城を本拠として美濃一国（岐阜県）を支配しました。下剋上の見本のような人物です。人々から「まむしの道三」とおそれられました。しかし、息子の義竜と戦いやぶれ、戦死しました。

浅井長政（あさいながまさ）

出身地‥
近江国（滋賀県）

1545〜1573年

小谷城（おおだにじょう）を本拠地として近江国（滋賀県）の大半を支配した長政は織田信長の妹・お市の方と結婚し、信長と同盟を結びました。

しかし、古くから同盟を結んでいた朝倉義景をたすけるために信長をうらぎり、そのために信長から攻撃をうけ、自殺しました。

三好長慶（みよしながよし）

出身地‥
阿波国（徳島県）

1522〜1564年

長慶ははじめ細川晴元（ほそかわはるもと）につかえ、いくつもの戦に勝利しました。しかし、意見の対立から、細川晴元と将軍足利義輝を京から追い出し、幕府の実権をにぎりました。その後、身内の不幸がつづき、政治への興味をなくし、家臣の松永久秀に実権をうばわれました。

北畠具教（きたばたけとものり）

出身地‥
伊勢（三重県）

1528〜1576年

具教は200年の伝統をほこる伊勢国司大名北畠氏8代目、最後の当主です。新陰流、新当流など剣の達人としても知られています。伊勢中央部の尾張国（愛知県）の織田信長によってほろぼされました。

筒井順慶（つついじゅんけい）

出身地‥
大和国（奈良県）

1549〜1584年

順慶は松永久秀と戦をくりかえしていました。その後、明智光秀の助けで織田信長につき、光秀の指揮で大和国内の一向一揆を制圧。久秀が自滅した後、大和一円を鎖国としました。本能寺の変後は、光秀にはつかず、秀吉につきました。日和見（ひよりみ）で有名です。※

足利義輝（あしかがよしてる）

出身地‥
京（京都）

1536〜1565年

室町時代末期幕府の力は弱まり、将軍である義輝は京にいることさえできませんでした。義輝は実権をにぎっていた三好長慶と仲直りして京都にもどることができました。そして、全国の戦国大名の戦いをやめさせ、権力の復活をめざしましたが、松永久秀らにせめられて討ち死にしました。

足利義昭

出身地…京(京都)

1537～1597年

室町幕府最後の将軍です。そのころ将軍家とは名ばかりで、権威は地に落ちていました。義昭は織田信長の助けで15代将軍になりますが、やがて信長と対立します。そして、甲斐武田氏、安芸毛利氏などと手を結び、信長包囲網をつくりますが、やぶれ、京を追放されてしまいました。

毛利元就

出身地…安芸国(広島県)

1497～1571年

もともとは一豪族にすぎませんでしたが、しだいに勢力を強めやがて中国地方の13国を支配する、中国地方最大の戦国大名となりました。3人のこどもたちに「1本ずつでは弱い矢も、3本まとめれば折れることはない」と、力を合わせることの大切さを教えました。

尼子晴久

出身地…出雲国(島根県)

1514～1560年

当時中国地方では、尼子氏、大内氏、毛利氏が勢力を強めていました。晴久は一族支配と、国人統制を確立し、また、鉱物資源を直接支配して財政を強化しました。最盛期には中国8か国の守護となりましたが、晴久の死後尼子家はおとろえ、毛利氏にくだりました。

大友宗麟

出身地…豊後国(大分県)

1530～1587年

大友氏を、北九州6か国を支配する大勢力に成長させました。キリスト教布教に協力し、その進んだ文明や兵器を手に入れるための海外貿易をさかんにしました。22歳のとき、ザビエルと面会しました。また、天正使節団をローマ法王のもとに派遣しました。

龍造寺隆信

出身地…肥前国(佐賀県)

1529～1584年

隆信の体はなみはずれて大きく、眼光はするどく、「肥前の熊」とよばれていました。龍造寺氏は没落していましたが、大友宗麟を今山でやぶるなどして、一代で北九州一の戦国大名に成長させました。武勇にすぐれていましたが、島津、有馬軍にやぶれました。

戦国時代

「風林火山」で有名な武将

戦国時代の甲斐（現在の山梨県）の大名です。
川中島の合戦などで、上杉謙信と戦いました。
その2人のライバル関係や、さまざまなエピソード
は非常に有名です。

信玄が使った軍配

武田信玄

出身地
甲斐国(山梨県)
生没年
1521～1573年

※武田信玄は、スパイとして活やくする忍者を使いこなして戦ったことでも知られる。

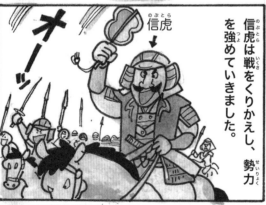

信虎は戦をくりかえし、勢力を強めていきました。

信虎

オーッ！

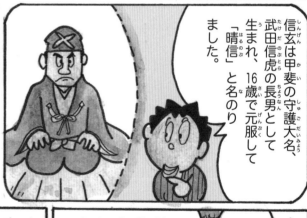

信玄は甲斐の守護大名、武田信虎の長男として生まれ、16歳で元服して「晴信」と名のりました。

なんとかしなければ…

晴信

また、信虎は乱暴な性格で、家臣からの信頼もなくしていました。

信虎さまは戦ばかりで農民のことなど考えてくれない。

しかし…

今年も不作だ。

山本勘助
(？～1561？年)

戦国時代の武将。武田信玄の軍師として活やくしたことで知られる。いろいろな戦いで勝利を重ねたが、1561年、上杉謙信と武田信玄の戦い（川中島の戦い）で、謙信軍と戦い戦死したといわれる。

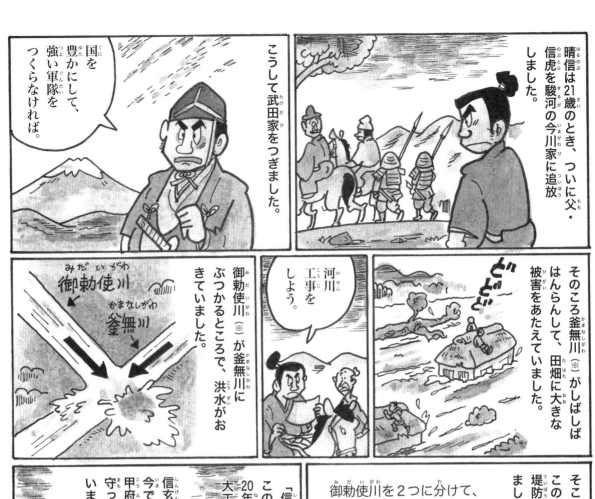

※釜無川、御勅使川…山梨県にある大きな川。当時よくはんらんしていた。

晴信は21歳のとき、ついに父・信虎を駿河の今川家に追放しました。

こうして武田家をつぎました。

国を豊かにして、強い軍隊をつくらなければ。

そのころ釜無川（※）がしばしばはんらんして、田畑に大きな被害をあたえていました。

河川工事をしよう。

御勅使川（※）が釜無川にぶつかるところで、洪水がおきていました。

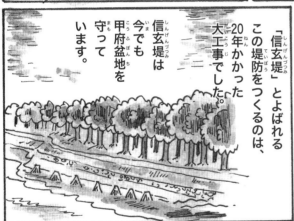
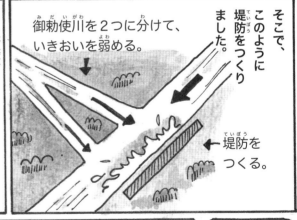

そこで、このように堤防をつくりました。

御勅使川を2つに分けて、いきおいを弱める。

堤防をつくる。

「信玄堤」とよばれるこの堤防をつくるのは、20年かかった大工事でした。

信玄堤は今でも甲府盆地を守っています。

次々に新しい政策をうちだしました。

甲斐は山国だ。傾斜地でよく育つクワを作り、蚕を飼うのだ。

その蚕のまゆから絹織物がつくられました。

宇喜多能家
（？～1534年）

戦国時代の武将。平左衛門尉とも呼ばれ、浦上則宗、浦上村宗に仕える。能家はとても強くかしこく、いくつもの戦いを勝利に導いた。1534年仲間の島村盛実に裏切られ、うたれたとされる。

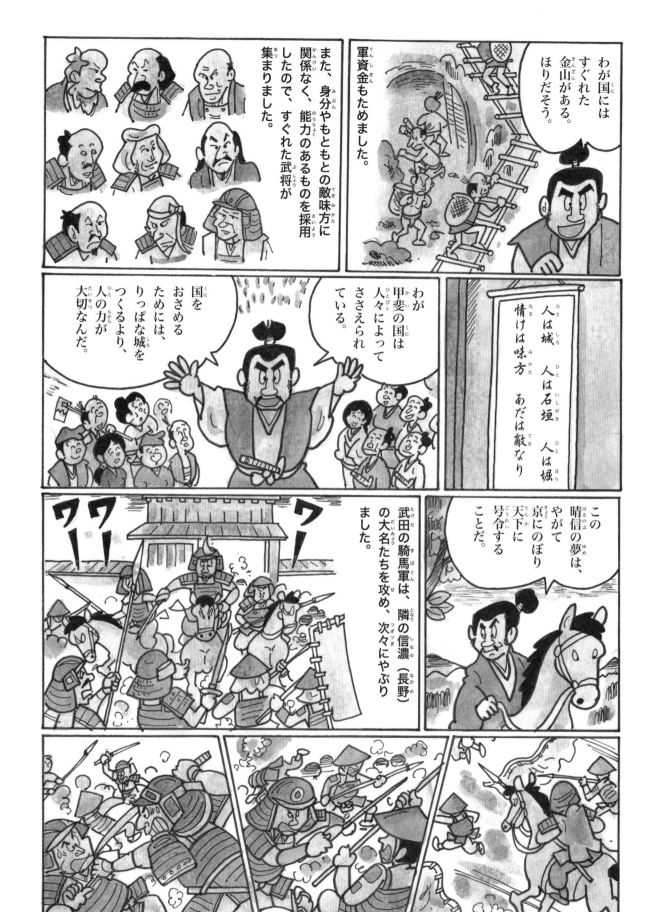

わが国には すぐれた 金山がある。 ほりだそう。

軍資金もためました。

また、身分やもとの敵味方に 関係なく、能力のあるものを採用 したので、すぐれた武将が 集まりました。

わが甲斐の国は 人々によって ささえられ ている。

国を おさめる ためには、 りっぱな城を つくるより、 人の力が 大切なんだ。

人は城 人は石垣 人は堀 情けは味方 あだは敵なり

この 晴信の夢は、 やがて 京にのぼり 天下に 号令する ことだ。

武田の騎馬軍は、隣の信濃（長野） の大名たちを攻め、次々にやぶり ました。

ワー

ワー

長宗我部元親
（ちょうそかべもとちか）
（1539～1599年）

国司一条氏を追って土佐から四国全土を支配した。しかし織田信長に攻められ、信長の後つ
ぎとなった豊臣秀吉の前に屈して従った。元親が定めた「長宗我部元親百箇条」も有名である。

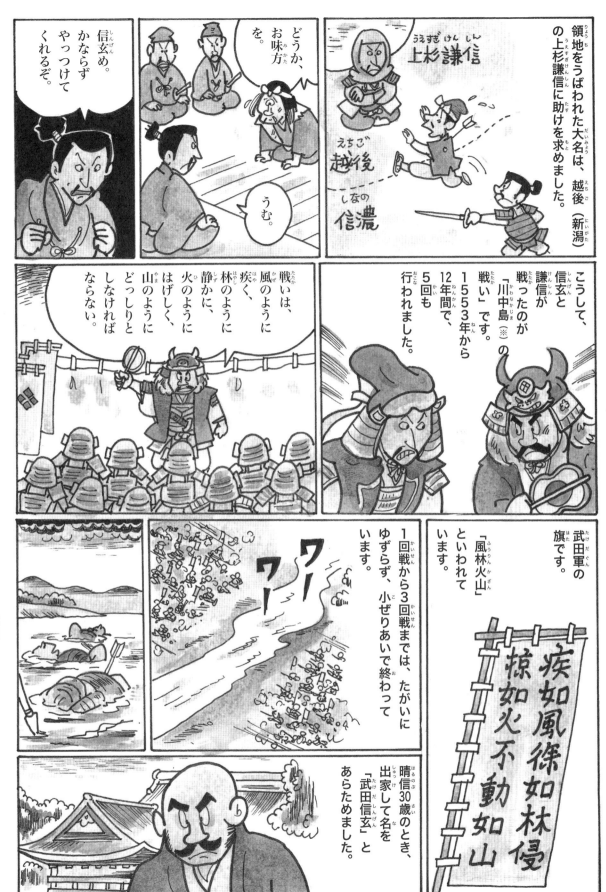

前田利家（まえだとしいえ）（1538〜1599年）

安土・桃山時代の武将。織田信長に従い数々の戦いで勝利した。その後豊臣秀吉に仕え、その死後は徳川家康と組み、多くの政策を進める。唯一、家康と互角に渡り合う人望の持ち主といわれる。

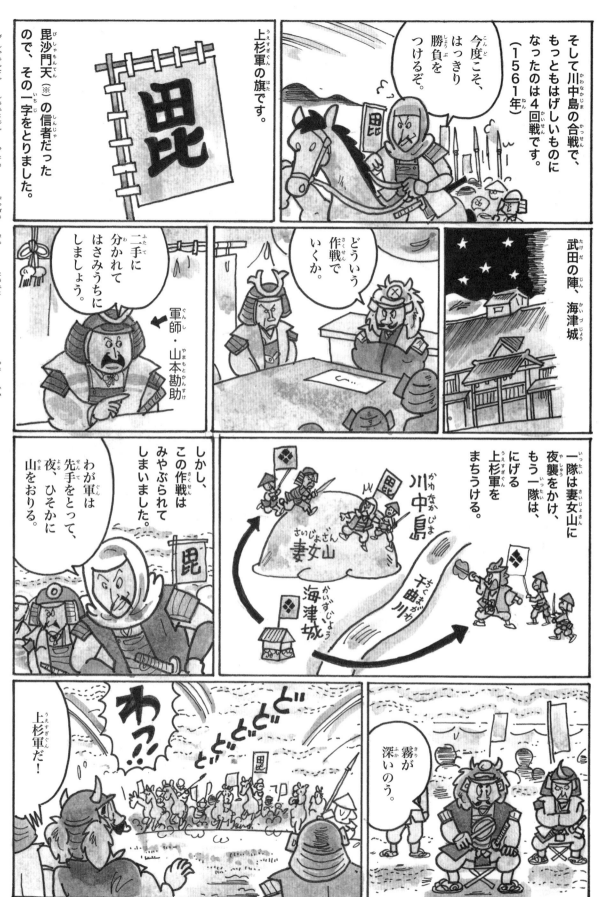

そして川中島の合戦で、もっともはげしいものになったのは4回戦です。（1561年）

今度こそ、はっきり勝負をつけるぞ。

上杉軍の旗です。

毘

※毘沙門天…七福神の一人で、仏法を守り、幸福をさずける強い神のこと。

毘沙門天（※）の信者だったので、その一字をとりました。

二手に分かれてはさみうちにしましょう。

軍師・山本勘助

どういう作戦でいくか。

武田の陣、海津城

一隊は妻女山に夜襲をかけ、もう一隊は、にげる上杉軍をまちうける。

川中島　妻女山　海津城　千曲川

しかし、この作戦はみやぶられてしまいました。

わが軍は先手をとって、夜、ひそかに山をおりる。

霧が深いのう。

わっ!!　ど　ど　ど　ど　ど　ど

上杉軍だ!

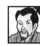

前田慶次郎利益（?～1612年）「前田慶次」の名でも語られる。戦国時代末期～江戸時代初期の武将で、前田利家の義理のおい。かしこく武道も強かったが、ふざけたことが好きな明るい性格だったといわれる。

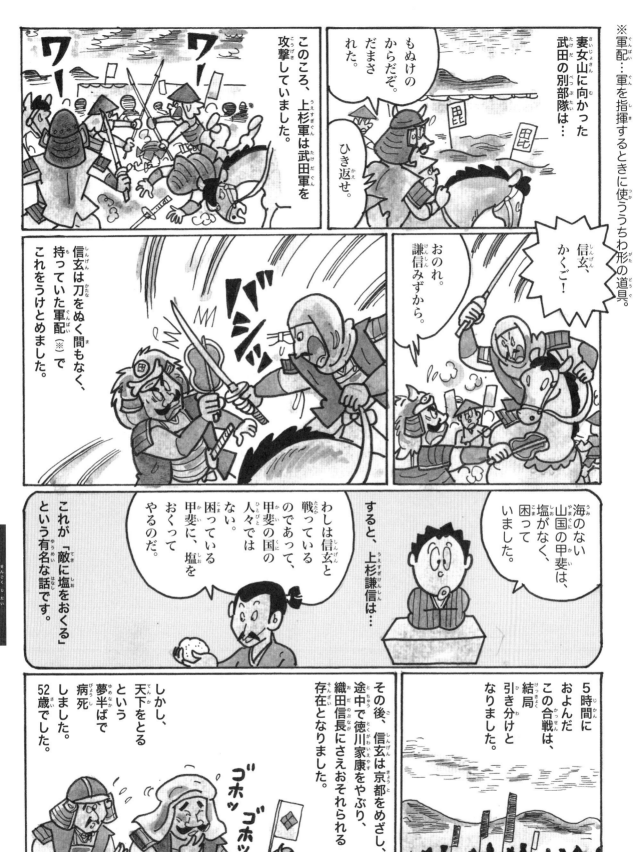

妻女山に向かった武田の別部隊は…

もぬけのからだぞ。だまされた。

ひき返せ。

信玄、かくご！

おのれ。謙信みずから。

このころ、上杉軍は武田軍を攻撃していました。

ワー

ワー

バシッ

信玄は刀をぬく間もなく、持っていた軍配（※）でこれをうけとめました。

海のない山国の甲斐は、塩がなく、困っていました。

すると、上杉謙信は…

わしは信玄と戦っているのであって、甲斐の国の人々ではない。困っている甲斐の国の人々に、塩をおくってやるのだ。

これが「敵に塩をおくる」という有名な話です。

5時間におよんだこの合戦は、結局引き分けとなりました。

その後、信玄は京都をめざし、途中で徳川家康をやぶり、織田信長にさえおそれられる存在となりました。

しかし、天下をとるという夢半ばで病死しました。52歳でした。

ゴホッゴホッ

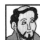

ザビエル
(1506〜1552年)

日本に初めてキリスト教を伝えたスペインの宣教師。1549年に鹿児島に上陸し、そこから2年間で近畿・中国地方などに伝える。日本以外にもインドなどに宣教したが、46歳で病死した。

上杉謙信

武田信玄と川中島で戦う

北陸の越後国を支配し、しばしば関東へ出陣するなど精力的に活動し、北条氏や武田氏などと戦いました。

出身地：越後国(新潟県)
生没年：1530～1578年

※元服…男子が成人になったことを示す儀式。／※関東管領…関東を統治する名目の役職で、上杉氏が代々ついた。

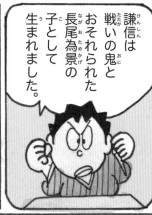

謙信は戦いの鬼とおそれられた長尾為景の子として生まれました。

元服(※)して…

きょうから長尾景虎と名のる。

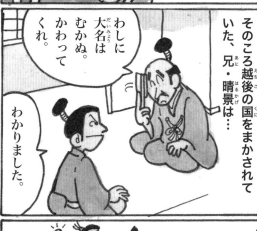

そのころ越後の国をまかされていた、兄・晴景は…

わしに大名はむかぬ。かわってくれ。

わかりました。

19歳で春日山城の主となりました。

その後、越中(富山県)を手に入れ、北陸一の領主となりました。

国内を治めるため、農業をさかんにさせ、民政に力を入れました。

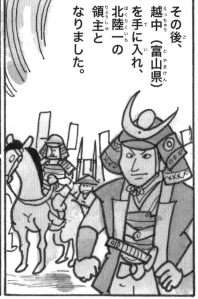

22歳のとき…

北条氏に追われている。たすけてほしい。

よろしい。

← 関東管領(※)
上杉憲政

その後、しばしば関東に出陣し、北条氏と戦います。

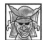

直江兼続
(1560～1619年)

安土・桃山時代の武将。上杉謙信・景勝の2代に仕えた名家老として知られた。石田三成と組み、徳川家康に反発し、関ヶ原の戦いの原因とも言える会津征伐を引き起こしたことでも知られる。

加藤清正
(1562〜1611年)
熊本藩初代藩主。豊臣秀吉に仕え、各地の戦いで勝利したほうびに肥後（現在の熊本）の半分を与えられた。関ヶ原の戦いで活やくを認められ藩主となる。名古屋城の設計をしたことでも有名。

日本の統一にふみだした武将

戦国時代、武力による天下統一をめざし、次々と勢力を拡大していきました。文化の発展にもつくしています。
天下統一を目前にしながら、こころざし半ばで本能寺の変にたおれました。

織田信長

信長の陣羽織

出身地
尾張国(愛知県)
生没年
1534〜1582年

ときは戦国時代です。各地で大名たちが戦をくり広げていました。

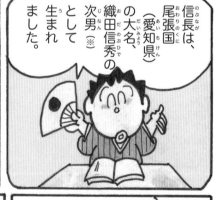

信長は、尾張国(愛知県)の大名、織田信秀の次男(※)として生まれました。

剣術

弓術

水泳

馬術

幼いころから心身をきたえられて育ちました。

手におえないワンパクでしたが、めきめきと力をつけていきました。

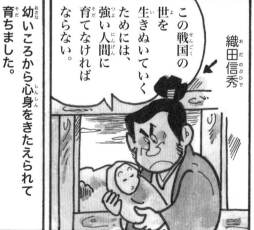

織田信秀

この戦国の世を生きぬいていくためには、強い人間に育てなければならない。

平手政秀
(1492〜1533年)

織田家の家老。信長が慕ったお守役で、信秀の葬式で灰を投げつけた信長をいさめるために自害し、反省した信長はその後ふるまいを改めたという。また政秀寺を建立して政秀をとむらった。

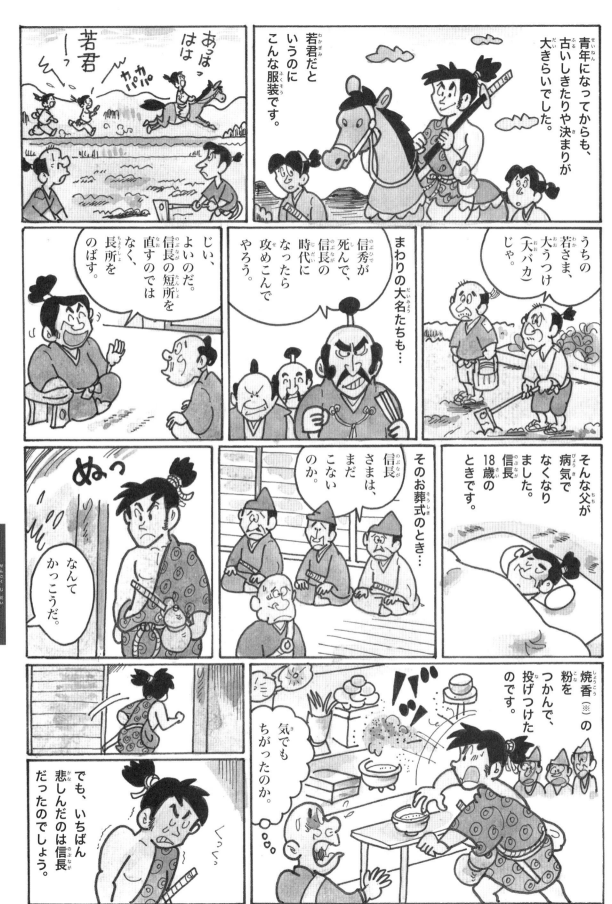

※焼香…お葬式で、なくなった人の前でお香をたくこと。

青年になってからも、古いしきたりや決まりが大きらいでした。

若君だというのにこんな服装です。

あっ、はは

若君ーっ

うちの若さま、大うつけ（大バカ）じゃ。

まわりの大名たちも…

信秀が死んで、信長の時代になったら攻めこんでやろう。

じい、よいのだ。信長の短所を直すのではなく、長所をのばす。

そんな父が病気でなくなりました。信長18歳のときです。

そのお葬式のとき…

信長さまは、まだこないのか。

ぬっ

なんてかっこうだ。

焼香（※）の粉をつかんで、投げつけたのです。

気でもちがったのか。

でも、いちばん悲しんだのは信長だったのでしょう。

武田勝頼
（1546〜1582年）

戦国時代の武将で、武田信玄の子。父の死後、その領国を受け継いで徳川家康・織田信長に対立するが、長篠の戦いで敗れ、信長に攻められて逃げ場を失い、妻子とともに自殺した。

戦国時代

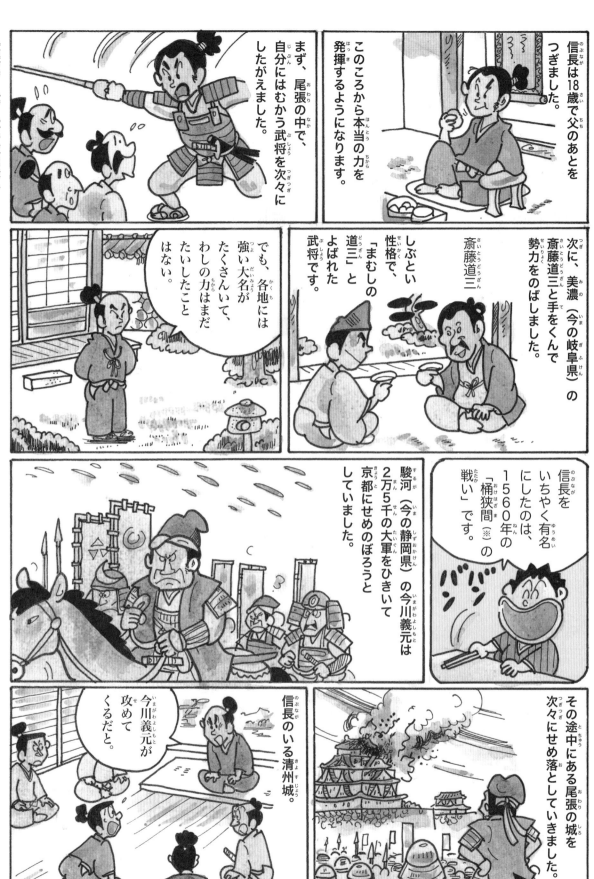

信長は18歳で父のあとをつぎました。

このころから本当の力を発揮するようになります。

まず、尾張の中で、自分にはむかう武将を次々にしたがえました。

※桶狭間…今の愛知県豊明市にあたる。

でも、各地には強い大名がたくさんいて、わしの力はまだたいしたことはない。

しぶとい性格で、「まむしの道三」とよばれた武将です。

次に、美濃（今の岐阜県）の斎藤道三と手をくんで勢力をのばしました。

斎藤道三

駿河（今の静岡県）の今川義元は2万5千の大軍をひきいて京都にせめのぼろうとしていました。

信長をいちやく有名にしたのは、1560年の「桶狭間※」の戦いです。

その途中にある尾張の城を次々にせめ落としていきました。

今川義元が攻めてくるだと。

信長のいる清州城。

大内義隆（おおうちよしたか）
(1507〜1551年)

戦国時代の武将で、大内義興の子。明（当時の中国の王朝）や、朝鮮からの文物を取り入れて文化の発展に大きな役割を果たすが、家臣の陶晴賢の反逆に合い自殺。その死で明などとの貿易が断絶。

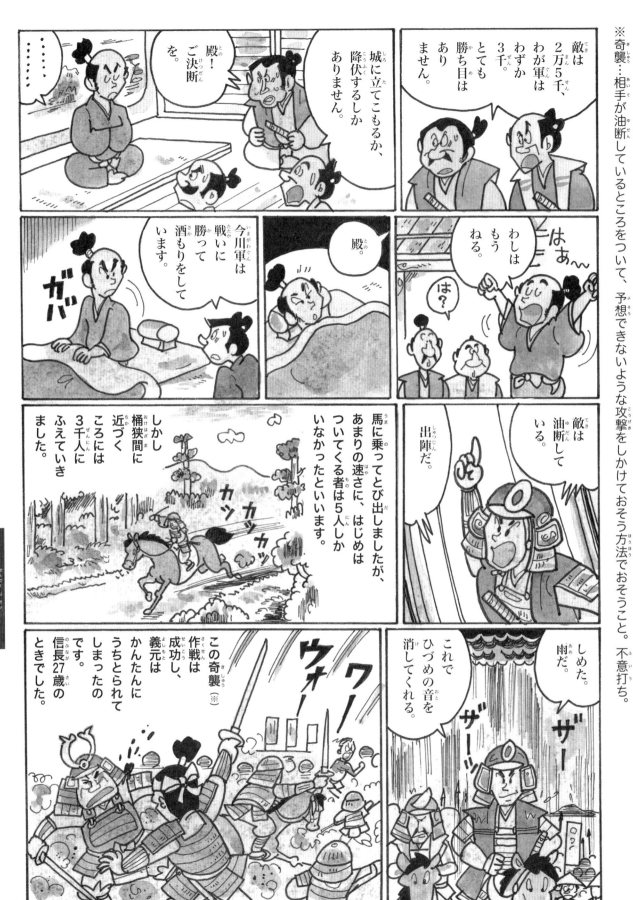

明智光秀（あけちみつひで）（?〜1582年）

織田信長に仕え、近江坂本城の主となる。本能寺にて信長を裏切り自殺に追い込み（本能寺の変）、天下をとる所だったが、秀吉に山崎の戦いで破れ、逃れる途中農民に殺されてしまった。

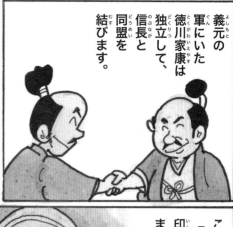

※当時、延暦寺の僧が大名と組んで武器をもち、信長にしたがわなかったことなどが原因となった。すさまじい焼きうちだったといわれる。

義元の軍にいた徳川家康は独立して、信長と同盟を結びます。

こうして、いくつもの戦をしたり、同盟を結んだりして、領土をふやしていきました。

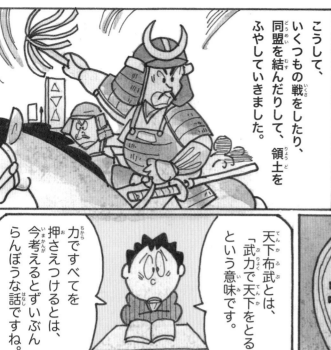

このころから信長は「天下布武」という印かんを使いはじめました。

力ですべてを押さえつけるとは、今考えるとずいぶんらんぼうな話ですね。

天下布武とは、「武力で天下をとる」という意味です。

信長は義昭とともに京都に攻めのぼり義昭を15代目の将軍につかせました。

思ったより早く、京にのぼるチャンスをつかんだぞ。

協力してほしいのじゃ。

足利義昭

そのころ、室町幕府の力はおとろえてきていました。

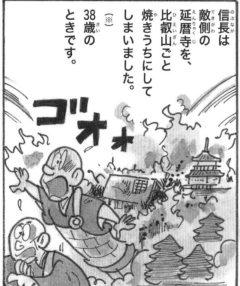

信長は敵側の延暦寺を、比叡山ごと焼きうちにしてしまいました。(※)38歳のときです。

信長のまわり中が敵になりました。

しかし、信長の力が強くなりすぎることをおそれた義昭は、武田信玄に手紙を出しました。

信長をうて。

武田信玄

小早川隆景
(1533～1597年)

毛利元就の子に生まれ、織田信長の軍と戦う。後に秀吉の時代になると、九州北部を与えられ文禄の役に参戦し、明軍を倒すことに成功。それからも秀吉に仕えるが65歳で病死。

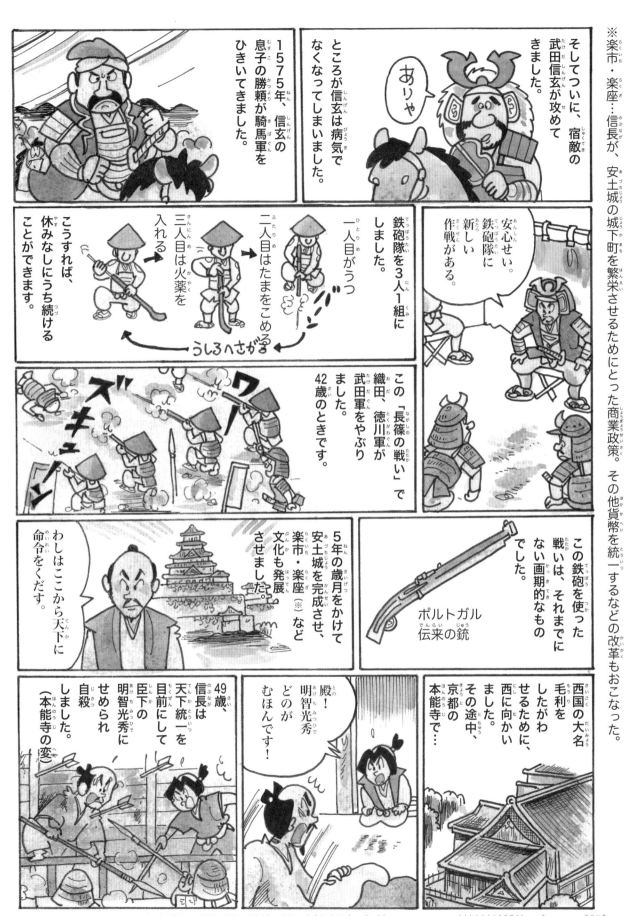

そしてついに、宿敵の武田信玄が攻めてきました。

ありゃ

ところが信玄は病気でなくなってしまいました。

1575年、信玄の息子の勝頼が騎馬軍をひきいてきました。

安心せい。鉄砲隊に新しい作戦がある。

鉄砲隊を3人1組にしました。

一人目がうつ

二人目はたまをこめる

三人目は火薬を入れる

うしろへさがる

こうすれば、休みなしにうち続けることができます。

ズキューン

ワ／

この「長篠の戦い」で織田、徳川軍が武田軍をやぶりました。42歳のときです。

この鉄砲を使った戦いは、それまでにない画期的なものでした。

ポルトガル伝来の銃

5年の歳月をかけて安土城を完成させ、楽市・楽座（※）など文化も発展させました。

わしはここから天下に命令をくだす。

西国の大名毛利をしたがわせるために、西に向かいました。その途中、京都の本能寺で…

殿！明智光秀どのがむほんです！

49歳、信長は天下統一を目前にして臣下の明智光秀にせめられ自殺しました。（本能寺の変）

お市の方
(1547〜1583年)

織田信長の妹。浅井長政、後に柴田勝家と結婚するが、その翌年豊臣秀吉に攻められ勝家と一緒に自殺してしまう。お市の方は戦国時代一の美女でさらにかしこかったと言われている。

戦国時代

日本の統一をなしとげた武将

低い身分から、頭のよさを生かしてとんとん拍子に出世し、
織田信長のあとをついで全国統一をなしとげました。
その後関白（※）、太政大臣（※）となって出世を極め、
太閤とよばれました。

※関白…成人した天皇にかわって政治をおこなう高い地位の役職。／※太政大臣…大臣として最高の役職。

秀吉の馬印

豊臣秀吉

出身地
尾張国(愛知県)
生没年
1537〜1598年

秀吉は尾張の国の農民の子として生まれました。

いくら戦国時代で実力の世界とはいえ、もともと農民のこどもが天下を統一した、ということは、頭のよさに加え、たいへんな努力をしたということです。

幼名は「日吉丸」。まわりのみんなからはサルとよばれていました。

ワンパク坊主でした。

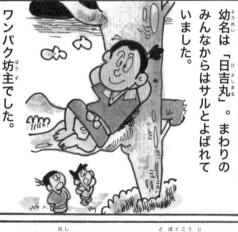

家がまずしかったので、小さいときから、いろいろな仕事をしました。

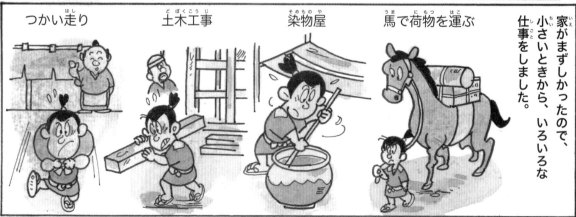

つかい走り　　土木工事　　染物屋　　馬で荷物を運ぶ

大政所
(？〜1592年)

秀吉がとても大切にした母である。大政所とは摂政・関白の母親に対して天皇から贈られる呼び名で、本名は仲という。長男の豊臣秀吉が関白になった時に、大政所の名で呼ばれることとなった。

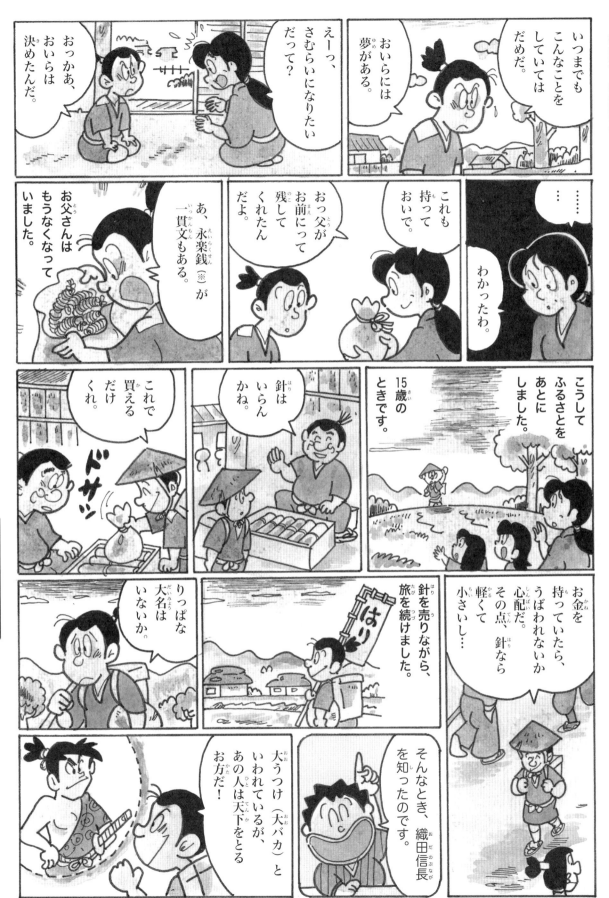

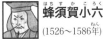

蜂須賀小六
(1526〜1586年)

成人後の正式名は蜂須賀正勝。豊臣秀吉に仕え、桶狭間の戦いでとても活やくする。秀吉の配下になってからも越前朝倉攻めなどで活やくし、黒田孝高とともに海外とも交流があった。

戦国時代

73

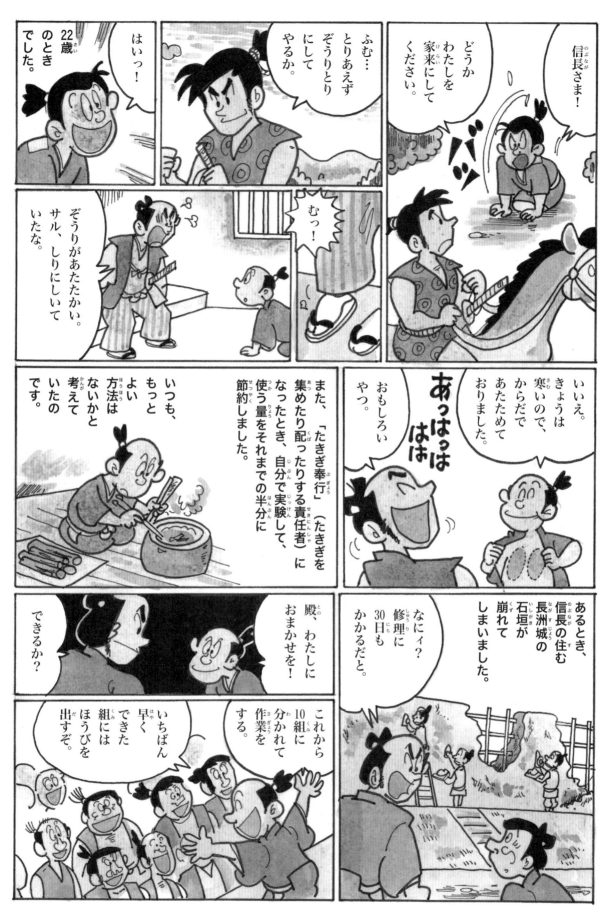

信長さま！

どうかわたしを家来にしてください。

ふむ…とりあえずぞうりとりにしてやるか。

はいっ！

22歳のときでした。

ぞうりがあたたかい。サル、しりにしいていたな。

むっ！

いいえ。きょうは寒いので、からだであたためておりました。

おもしろいやつ。

あっはっはは

また、「たきぎ奉行」（たきぎを集めたり配ったりする責任者）になったとき、自分で実験して、使う量をそれまでの半分に節約しました。

いつも、もっとよい方法はないかと考えていたのです。

あるとき、信長の住む長州城の石垣が崩れてしまいました。

なにィ？修理に30日もかかるだと。

殿、わたしにおまかせを！

できるか？

これから10組に分かれて作業をする。

いちばん早くできた組にはほうびを出すぞ。

島津義弘
(1535～1619年)

九州の武将で、猛将として有名。兄の義久らと力を合わせ島津家の発展につとめた。関ヶ原の戦いでは西軍につき、敗北したが敵の陣営を強行突破して切り抜けた。戦後は家康にゆるされた。

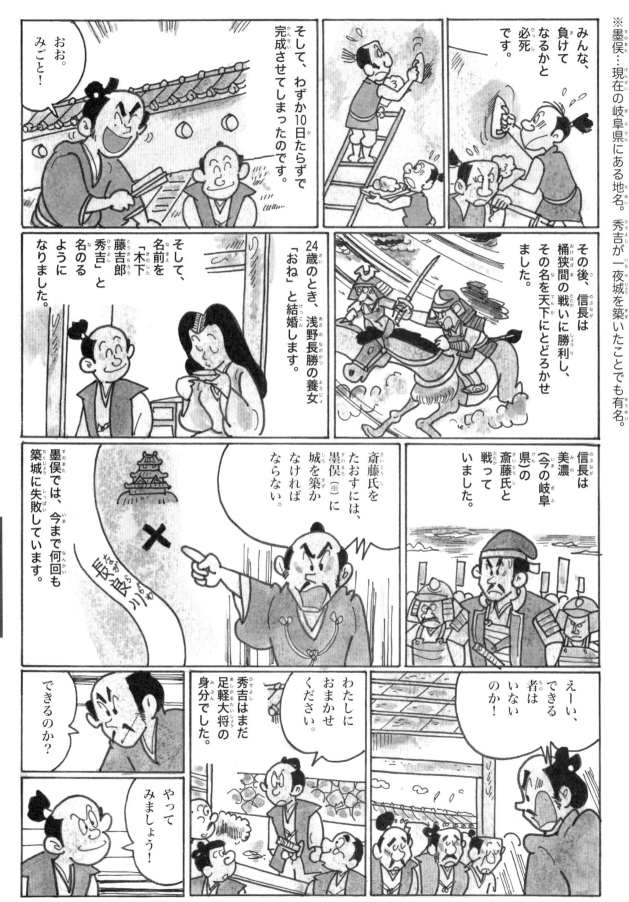

北条氏政（ほうじょううじまさ）
（1538～1590年）

北条早雲を祖とする北条氏最後の当主。武田信玄・上杉謙信と協力したり争ったりしながら関東を支配していくが、豊臣秀吉に目をつけられ小田原城を攻められてしまい、最後は自殺した。

戦国時代

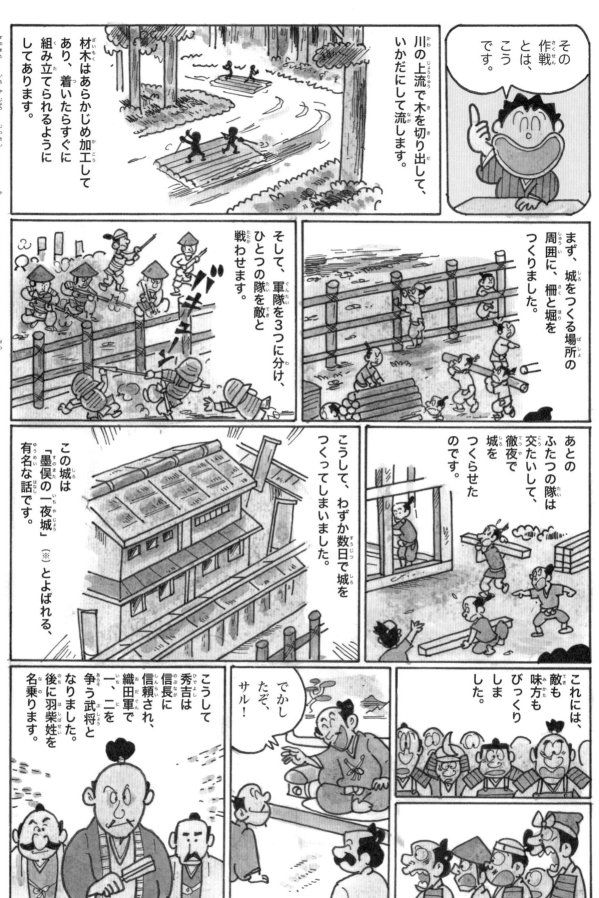

※墨俣の一夜城は実際には3日ほどかけてできたという説もある。

材木はあらかじめ加工してあり、着いたらすぐに組み立てられるようにしてあります。

川の上流で木を切り出して、いかだにして流します。

その作戦とは、こうです。

そして、軍隊を3つに分け、ひとつの隊を敵と戦わせます。

まず、城をつくる場所の周囲に、柵と堀をつくりました。

あとのふたつの隊は交たいして、徹夜で城をつくらせたのです。

この城は『墨俣の一夜城』（※）とよばれる、有名な話です。

こうして、わずか数日で城をつくってしまいました。

こうして秀吉は信長に信頼され、織田軍で一、二を争う武将となりました。後に羽柴姓を名乗ります。

でかしたぞ、サル！

これには、敵も味方もびっくりしました。

高山右近（たかやまうこん）（1552〜1615年）

代表的なキリシタン大名。山崎の戦いで明智光秀を追い込んだことでも知られる。江戸幕府のキリスト教禁止令によりフィリピンに追放される。現地では歓迎を受けるがすぐ病死してしまう。

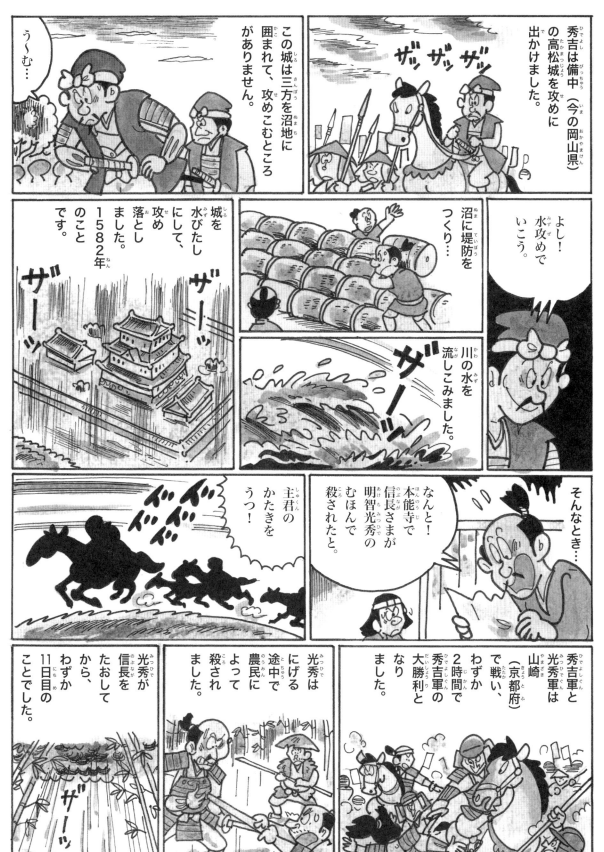

※秀吉は北条氏を攻めるとき、小田原の山にも一夜城をつくった。

秀吉は備中（今の岡山県）の高松城を攻めに出かけました。

ザッ ザッ ザッ

う〜む…

この城は三方を沼地に囲まれて、攻めこむところがありません。

よし！水攻めでいこう。

沼に堤防をつくり…

川の水を流しこみました。

ザー ッ

城を水びたしにして、攻め落としました。1582年のことです。

ザーッ ザーッ

そんなとき…

なんと！本能寺で信長さまが明智光秀のむほんで殺されたと。

主君のかたきをうつ！

ドッ ドッ ドッ

秀吉軍と光秀軍は山崎（京都府）で戦い、わずか2時間で秀吉軍の大勝利となりました。

光秀はにげる途中で農民によって殺されました。

光秀が信長をたおしてから、わずか11日目のことでした。

ザーッ

狩野永徳
（1543〜1590年）

狩野派の代表的な画人である。織田信長・豊臣秀吉に仕え、安土城や大坂城などの障壁画としてふすまなどを飾るが、その多くは建物と一緒に焼かれてしまい、現在も残る作品は少ない。

戦国時代

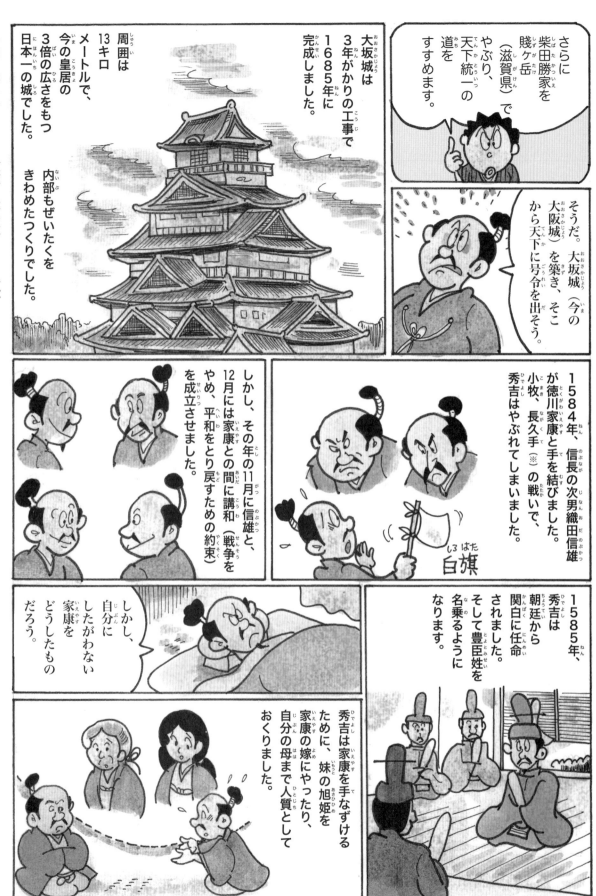

さらに柴田勝家を賤ヶ岳（滋賀県）でやぶり、天下統一の道をすすめます。

そうだ。大坂城（今の大阪城）を築き、そこから天下に号令を出そう。

大坂城は3年がかりの工事で1685年に完成しました。

周囲は13キロメートルで、今の皇居の3倍の広さをもつ日本一の城でした。

内部もぜいたくをきわめたつくりでした。

※小牧、長久手…ともに現在の愛知県にある地名。

1584年、信長の次男織田信雄が徳川家康と手を結びました。小牧、長久手（※）の戦いで、秀吉はやぶれてしまいました。

白旗

しかし、その年の11月に信雄と、12月には家康との間に講和（戦争をやめ、平和をとり戻すための約束）を成立させました。

1585年、秀吉は朝廷から関白に任命されました。そして豊臣姓を名乗るようになります。

しかし、自分にしたがわない家康をどうしたものだろう。

秀吉は家康を手なずけるために、妹の旭姫を家康の嫁にやったり、自分の母まで人質としておくりました。

千利休（せんのりきゅう）(1522〜1591年)

安土・桃山時代の茶人で、茶道の大家として有名。織田信長・豊臣秀吉に仕えて大事にされるが、大徳寺の山門の上に自分の木造を置いたことで秀吉の怒りをかい、自殺を命じられてしまった。

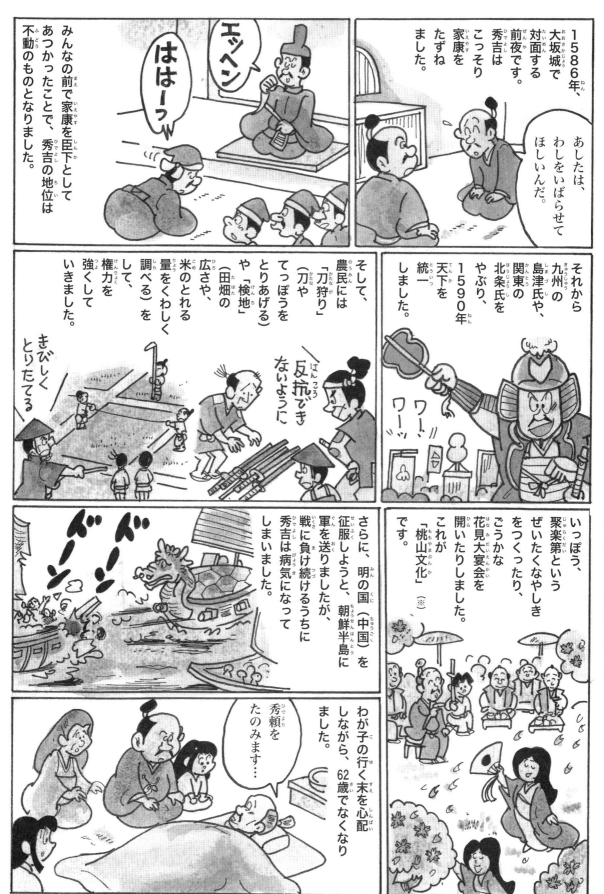

柴田勝家 (1522?～1583年)
戦国時代の武将。織田信長の後つぎの座を豊臣秀吉と争った勝家は、「鬼柴田」と呼ばれるほど強い武将であった。本能寺の変の後、秀吉と争い続けるが、最後は賤ヶ岳で破れ、自殺してしまう。

江戸幕府を開いた初代将軍

激動の戦国時代を生きのび、関ヶ原の戦いで勝利し、
天下を統一して征夷大将軍となり、江戸幕府を開きました。
そして、約250年続いた幕府の土台を築きました。

徳川家康

徳川氏の葵の紋

出身地
三河国(愛知県)
生没年
1542〜1616年

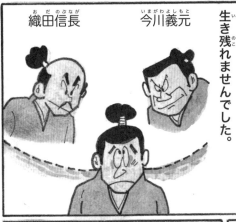

織田信長　今川義元

戦国時代、小さな松平家は大きな大名の家来にならないと生き残れませんでした。

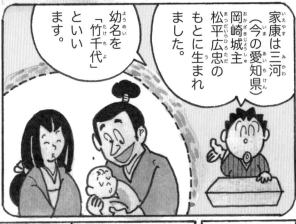

家康は三河(今の愛知県)岡崎城主松平広忠のもとに生まれました。

幼名を「竹千代」といいます。

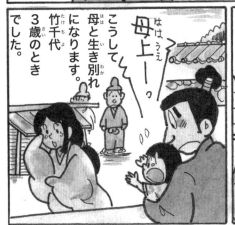

こうして母と生き別れになります。竹千代3歳のときでした。

母上ーっ

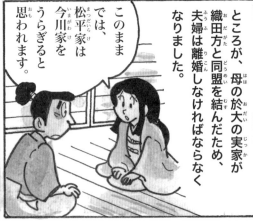

ところが、母の於大の実家が織田方と同盟を結んだため、夫婦は離婚しなければならなくなりました。

このままでは、松平家は今川家をうらぎると思われます。

よし、今川義元につこう。

石田三成
(1560〜1600年)

豊臣秀吉に気に入られ五奉行という重役の1人となる。秀吉の死後、家康を倒すため行動するが、前田利家の死など不運が重なり不利となる。後に関ヶ原の戦いで西軍を率いて敗れ、処刑された。

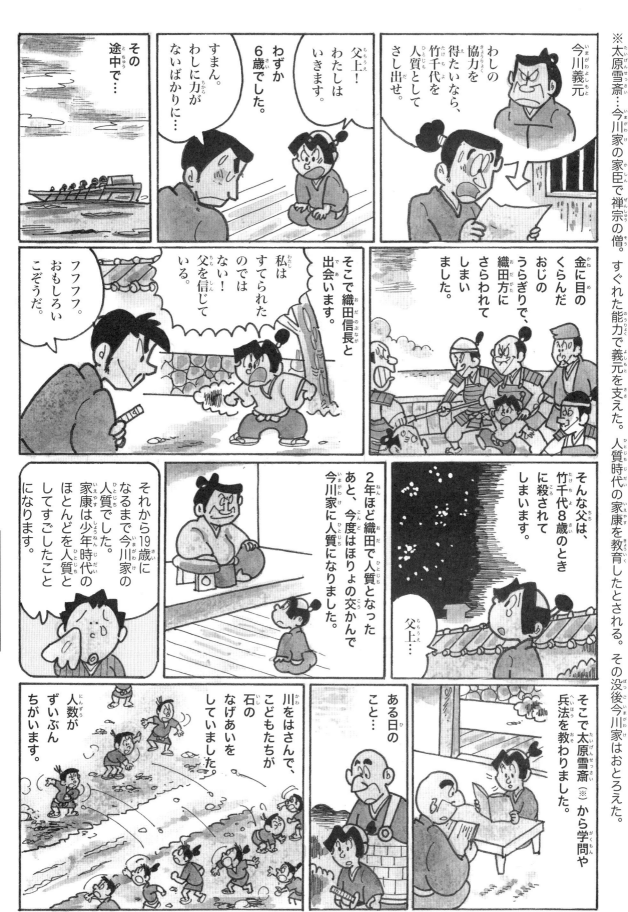

細川忠興（1563〜1646年）
戦国時代の武将。織田信長・豊臣秀吉に仕えたが、関ヶ原の戦いでは徳川についた。結果的にその時の有力者に仕えていたこととなり、忠興は戦上手で、世渡りも上手な人物だったといえる。

戦国時代

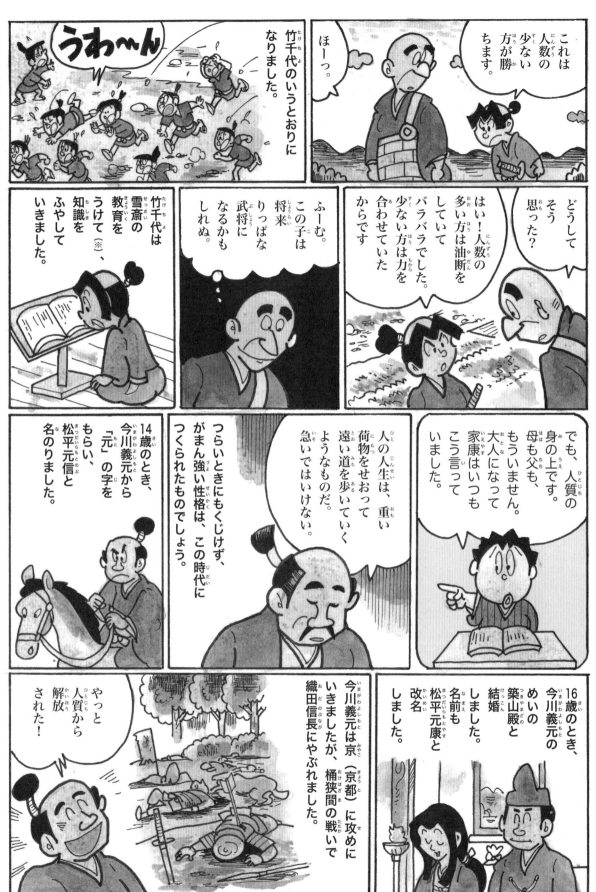

細川ガラシャ
(1563〜1600年)

明智光秀の娘で細川忠興の妻。本名は玉というが、高山右近の影響でキリスト教に興味を持ち、改名した。関ヶ原の戦いの時、石田三成の大坂城入城を拒み、家臣に自らを殺させた。

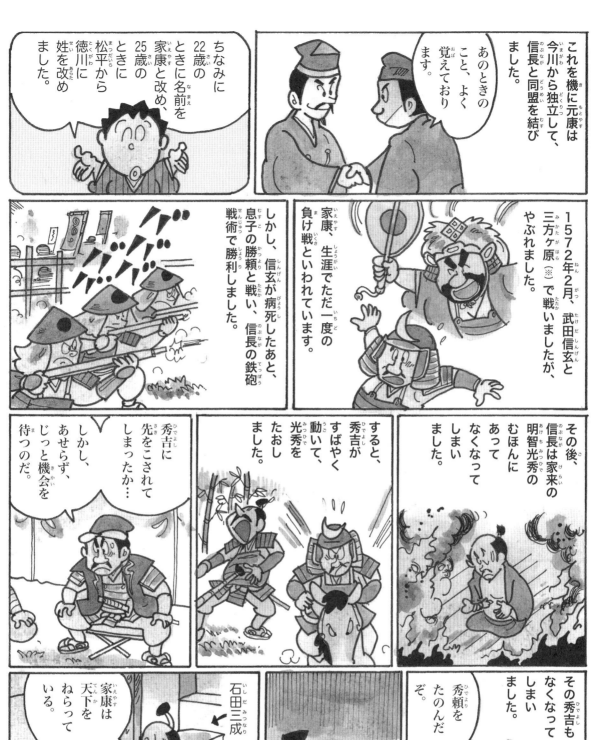

※三方ヶ原…現在の静岡県浜松市あたりの地名。

これを機に元康は今川から独立して、信長と同盟を結びました。

あのときのこと、よく覚えております。

ちなみに22歳のときに名前を家康と改め、25歳のときに松平から徳川に姓を改めました。

1572年2月、武田信玄と三方ヶ原（※）で戦いましたが、やぶれました。

家康、生涯でただ一度の負け戦といわれています。

しかし、信玄が病死したあと、息子の勝頼と戦い、信長の鉄砲戦術で勝利しました。

その後、信長は家来の明智光秀のむほんにあってなくなってしまいました。

すると、秀吉がすばやく動いて、光秀をたおしました。

秀吉に先をこされてしまったか…

しかし、あせらず、じっと機会を待つのだ。

その秀吉もなくなってしまいました。

秀頼をたのんだぞ。

石田三成

家康は天下をねらっている。

うむ。

山内一豊（やまのうちかずとよ）（1546～1605年）
安土・桃山時代の武将。織田信長・豊臣秀吉に仕えるが、関ヶ原の戦いで徳川家康につく。この戦いで家康に活やくを認められ、土佐（現在の高知県）藩の初代藩主となりまた活やくする。

戦国時代

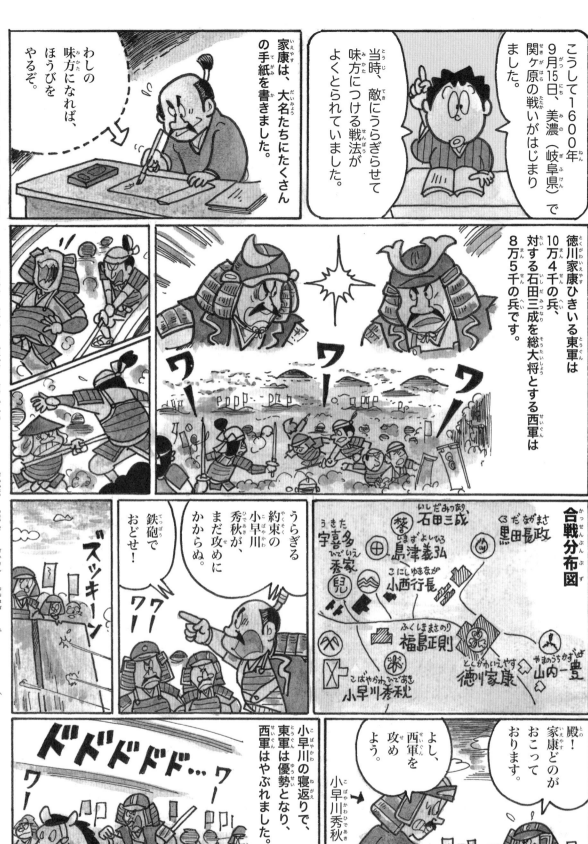

小早川秀秋（1582〜1602年）　豊臣秀吉に仕え、1597年に秀吉より朝鮮出兵の命令を受け、朝鮮半島に上陸している（慶長の役）。関ヶ原の戦いでは徳川家康方に寝返り戦の行方を変えた。その後若くして謎の死をとげる。

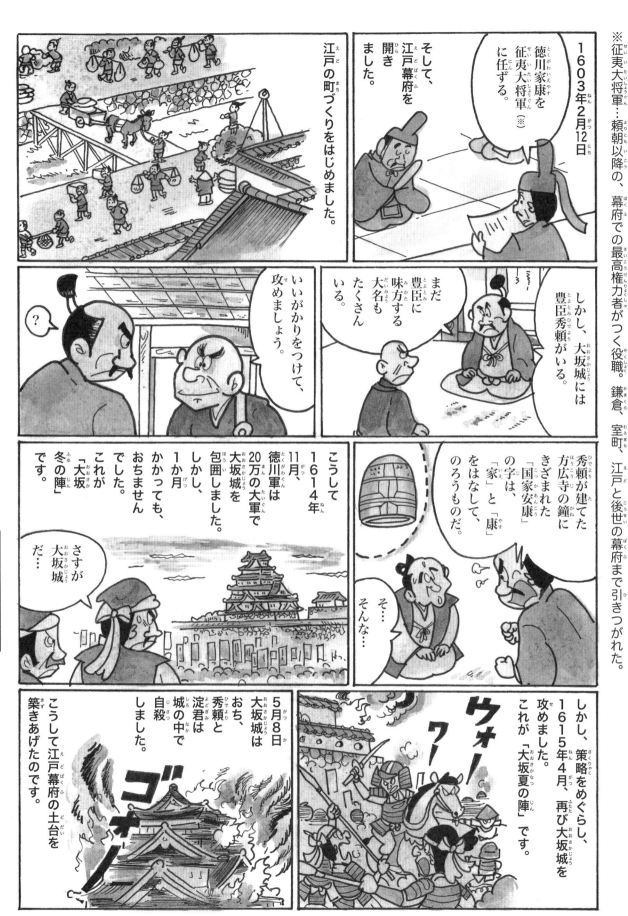

上杉景勝 (1555〜1623年)
安土・桃山時代の武将で、上杉謙信の養子。生涯豊臣秀吉に仕え、会津若松120万石の領主となり、五大老の1人となった。関ヶ原の戦いでは徳川家康に破れ、その勢力を抑えられてしまう。

家康は幕府の安泰、天下太平のため、いくつもの政策をうちだしました。

●士農工商

武士と、武士以外の人間を区別するための身分制度です。

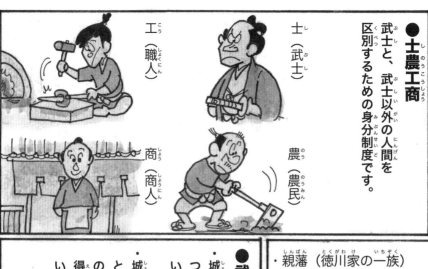

工（職人）

士（武士）

農（農民）

商（商人）

※武家諸法度…武家や大名を取りしまるためのきまりを記した法律。／※胃ガンだったという説もある。

●大名たちのあつかい

領地1万石以上の大名約200を、徳川家との関係の深さによって分けました。

・親藩（徳川家の一族）

・譜代（はじめから徳川の家臣だったもの）

・外様（関ヶ原の戦い以降、徳川にしたがったもの）

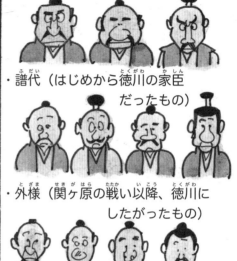

●武家諸法度（1615年）

・城を新しくつくってはいけない。

・城をなおすときは、幕府のゆるしを得ないといけない。

・大名どうしでひそかに結婚してはいけない。（※）

など

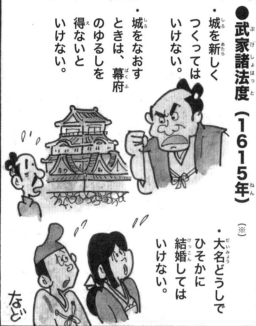

75歳のとき…

この天プラはうまい。

バクバク

うぐぐぐぐ

そのあと急に苦しみだしました。（※）

家康は徳川の天下を完全につくりあげ、安心してなくなりました。

それから江戸幕府は250年もの長きにわたって政権をたもち、平和な時代が続いたのです。

母上

父上

小西行長
（？〜1600年）

安土・桃山時代の武将で、キリシタン大名として知られる。豊臣秀吉に仕え、文禄・慶長の役などで、海外の交流に活やくする。秀吉の死後、石田三成と行動し、関ヶ原の戦いで処刑された。

信長・秀吉・家康について

それまで、日本中の大名たちが、自分の領土を広げようと戦いをくり広げていたのが戦国時代です。

これは100年以上も続いていましたが、それを終わらせ、安定した世の中にみちびいたのが、織田信長、豊臣秀吉、徳川家康の3人です。

ここでは、その3人について、比較してみましょう。

3人の性格をあらわす、おもしろい言葉があります。

信長
「鳴かぬなら
殺してしまえ
ホトトギス」

…勇ましくて
気が短い性格。

秀吉
「鳴かぬなら
鳴かせてみよう
ホトトギス」

…頭がよくて
自信まんまんの性格。

家康
「鳴かぬなら
鳴くまで待とう
ホトトギス」

…考え深くて
がまん強い性格。

また、こんな狂歌（おもしろく作った短歌）があります。

織田がつき
羽柴（秀吉）がこねし天下餅
坐りしままに喰うは徳川

ただし、こんなにかんたんに、家康が天下をとったわけではありません。

福島正則
（1561〜1624年）

小さい頃から、豊臣秀吉に仕え様々な戦いで活やくする。秀吉にもとても気に入られ、ほうびも他の人と差をつけられるほどだった。秀吉の死後は徳川家康に仕え、関ヶ原の戦いなどで活やく。

戦国時代

戦国末期に登場した名将

東北地方を支配した優秀な大名として知られ
ています。秀吉や家康にしたがうことになり
ましたが『遅れてきた名将』といわれます。

出身地：出羽国(山形県)
生没年：1567〜1636年

伊達政宗 (だてまさむね)

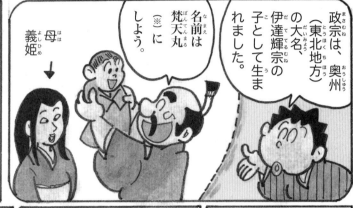

政宗は、奥州（東北地方）の大名、伊達輝宗の子として生まれました。

名前は梵天丸（※）にしよう。

母 義姫

たいへん頭のよいこどもでした。

3歳のとき、100まで数えられたといいます。

100.99.98

※梵天…神の宿るところという意味。／※ほうそう…天然痘のこと。古くから世界各地ではやった伝染病で、死亡する確率がとても高かった。

しかし、5歳のとき、ほうそう（※）にかかりました。

うぐぐぐ

このため、右の目玉がほおにまでたれさがり、みにくい顔になってしまいました。

性格も暗くなってしまいました。

二人目の子が生まれました。

母は、次男の小次郎ばかりをかわいがっていました。

父は梵天丸の教育係を、優秀な僧の虎哉宗乙にたのみました。

おひきうけしましょう。

二人の師弟関係は40年ほども続きました。

その右目を切りとってしまいましょう。

梵天丸11歳のとき…

うむ。かまわぬ。

徳川秀忠 (1578〜1632年)

江戸幕府第2代将軍。家康の三男で、関ヶ原の戦いでは戦いに参加できないという失態をしたが、家康の死後は幕府政治の整理に努め、武家をとりしまる諸法度などを作り、幕府の基礎を固めた。

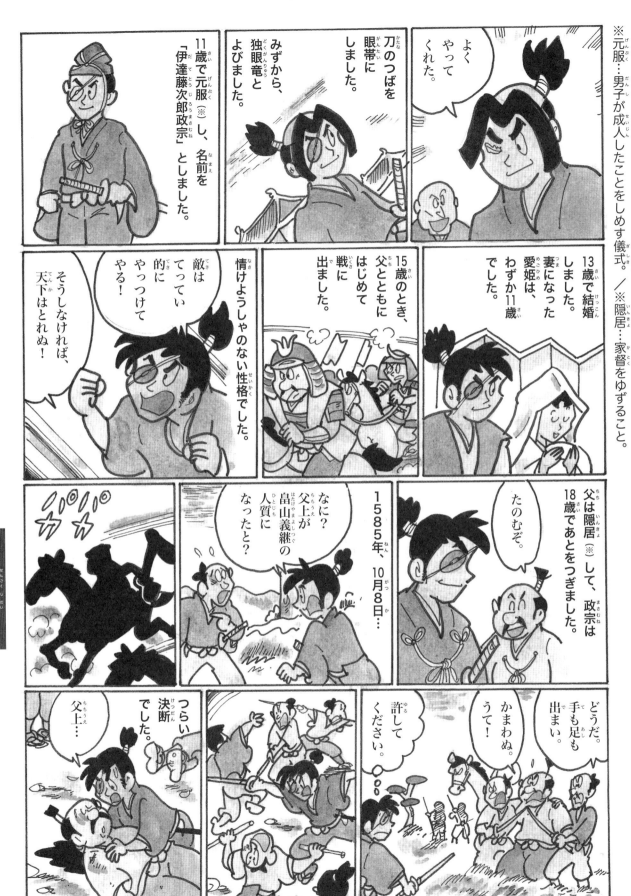

※元服…男子が成人したことをしめす儀式。／※隠居…家督をゆずること。

よくやってくれた。

刀のつばを眼帯にしました。

みずから、独眼竜とよびました。

11歳で元服（※）し、名前を「伊達藤次郎政宗」としました。

13歳で結婚しました。妻になった愛姫は、わずか11歳でした。

15歳のとき、父とともに戦にはじめて出ました。

情けようしゃのない性格でした。

敵はてってい的にやっつけてやる！

そうしなければ、天下はとれぬ！

父は隠居（※）して18歳であとをつぎました。政宗は

たのむぞ。

1585年、10月8日…

なに？父上が畠山義継の人質になったと？

どうだ。手も足も出まい。

かまわぬ。うて！

許してください。

つらい決断でした。

父上…

父上…

徳川光國
（1628～1700年）

水戸黄門と呼ばれた。江戸前期の水戸藩の2代目藩主。「本朝の史記」といわれる書物の「大日本史」を編集した。この本は幕末の尊王論（天皇をうやまう考え）に影響を与えたとされる。

戦国時代

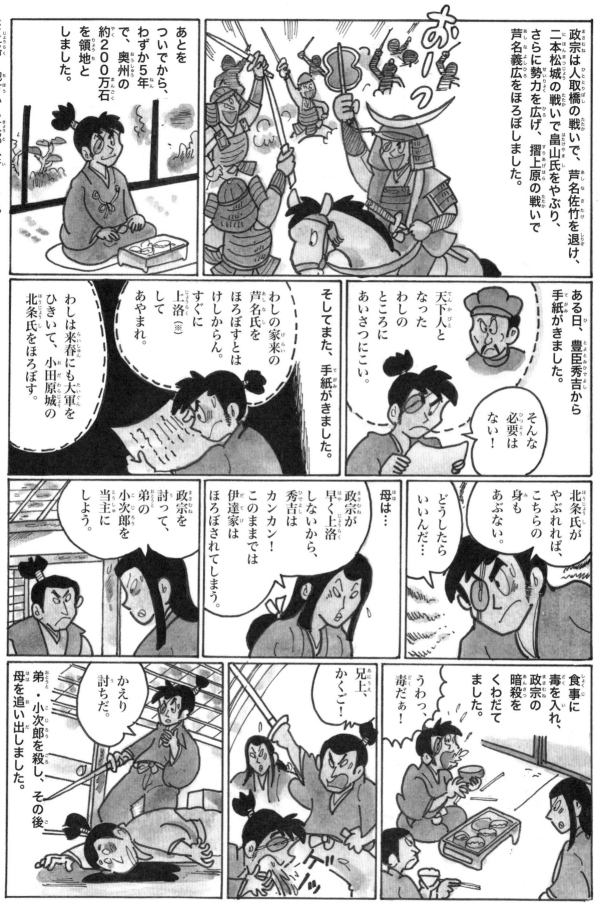

政宗は人取橋の戦いで、芦名佐竹を退け、二本松城の戦いで畠山氏をやぶり、さらに勢力を広げ、摺上原の戦いで芦名義広をほろぼしました。

おーっ

あとをついでから、わずか5年で、奥州の約200万石を領地としました。

※上洛…地方から京都へ行くこと。

ある日、豊臣秀吉から手紙がきました。

天下人となったわしのところにあいさつにこい。

そんな必要はない！

そしてまた、手紙がきました。

わしの家来の芦名氏をほろぼすとはけしからん。すぐに上洛（※）してあやまれ。

わしは来春にも大軍をひきいて、小田原城の北条氏をほろぼす。

北条氏がやぶれれば、こちらの身もあぶない。

どうしたらいいんだ…

母は…

政宗が早く上洛しないから、秀吉はカンカン！このままでは伊達家はほろぼされてしまう。

弟の小次郎を当主にして、政宗を討って、しよう。

食事に毒を入れ、政宗の暗殺をくわだてました。

うわっ、毒だぁ！

兄上、かくご！

弟・小次郎を殺し、その後母を追い出しました。

かえり討ちだ。

山田長政
（？〜1630年）

シャム（現在のタイ）の日本人町で活やくした人物である。1611年頃シャムに渡り、首都アユタヤで、日本人町の長となって海外貿易などで活やくする。国王の信頼も得るが王の死後、毒殺されてしまう。

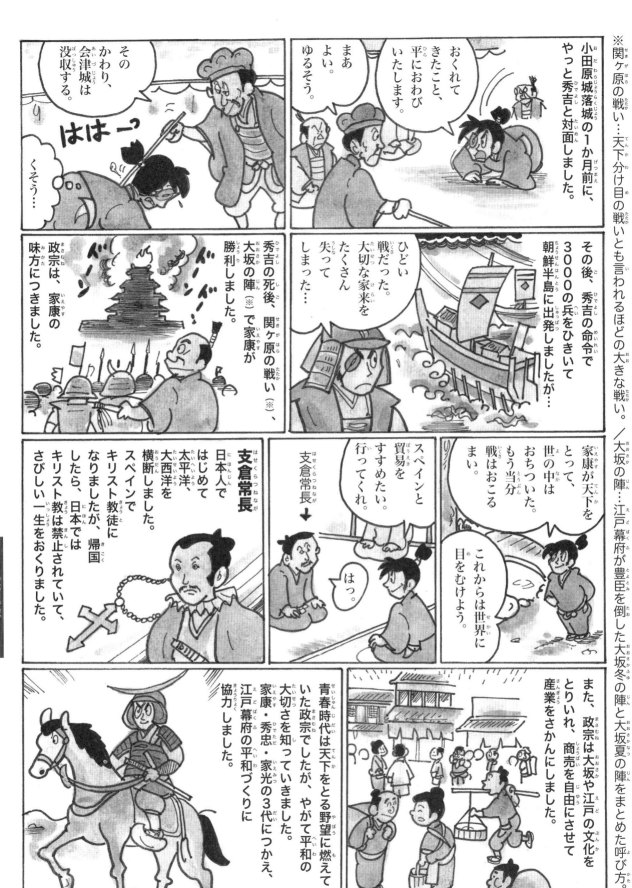

紀伊国屋門左衛門（?～1734年）　江戸中期の商人。本名は五十嵐という。嵐を乗り越えて、借金をして買い込んだミカンを売りに江戸に来たり、江戸の大火の時に材木を買い占めたりして大きな富を築いたが、晩年はおとろえた。

淀君（よどぎみ）

豊臣家の存続に命をかけた

秀吉の側室（※）として秀頼を産みました。
豊臣家を守ろうとして戦い、最後まで徳川に
従うことを拒否しました。

出身地：近江国(滋賀県)
生没年：1569〜1615年

父・長政は、信長に攻められ、小谷城で自害しました。

実にはらんに満ちた人生を送りました。

淀君は、浅井長政と、織田信長の妹お市との間に生まれました。幼いころの名前を『茶々』といいます。

このとき茶々は、まだ17歳でした。

しかし勝家は秀吉との戦いにやぶれ、母・お市の方も自害してしまいました。

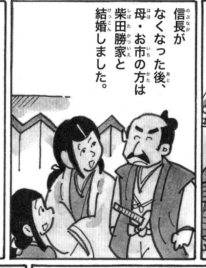

信長がなくなった後、母・お市の方は柴田勝家と結婚しました。

城からにげだしたお市の方と茶々は、織田家にうつりました。

それまでこどもがいなかったので、秀吉は大喜びしました。

でかした！

やがて、秀吉のこども鶴松を産みました。

その後、秀吉の側室になりました。

秀吉から、たいへんな愛情をうけました。

なぜわたしはこんなひどい目にあうの…

真田幸村（さなだゆきむら）
(1567〜1615年)

本名は信繁。勇将として有名。関ヶ原の戦いで西軍につき、その後和歌山県ですごす。大坂冬の陣で再び豊臣家につく。家康を大いに苦しめるなど大活やくするが、最後はそう絶な戦死をとげる。

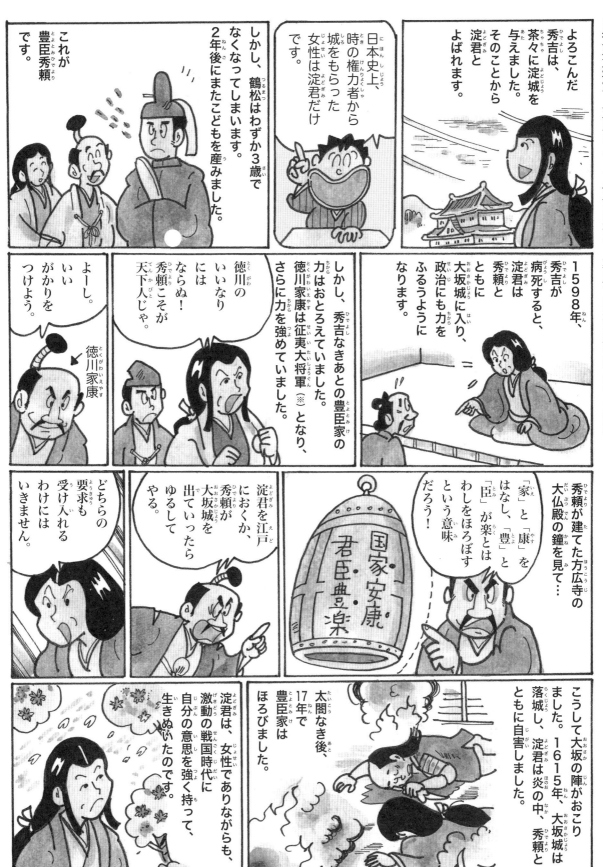

よろこんだ秀吉は、茶々に淀城を与えました。そのことから淀君とよばれます。

日本史上、時の権力者から城をもらった女性は淀君だけです。

しかし、鶴松はわずか3歳でなくなってしまいました。2年後にまたこどもを産みました。

これが豊臣秀頼です。

1598年、秀吉が病死すると、淀君は秀頼とともに大坂城に入り、政治にも力をふるうようになります。

しかし、秀吉なきあとの豊臣家の力はおとろえていました。徳川家康は征夷大将軍（※）となり、さらに力を強めていました。

徳川のいいなりにはならぬ！秀頼こそが天下人じゃ。

よーし。いいがかりをつけよう。

徳川家康

秀頼が建てた方広寺の大仏殿の鐘を見て…

「家」と「康」をはなし、「豊」と「臣」が楽とはわしをほろぼすという意味だろう！

国家安康 君臣豊楽

淀君を江戸におくか、秀頼が大坂城を出ていったらゆるしてやる。

どちらの要求も受け入れるわけにはいきません。

こうして大坂の陣がおこりました。1615年、大坂城は落城し、淀君は炎の中、秀頼とともに自害しました。

太閤なき後、17年で豊臣家はほろびました。

淀君は、女性でありながらも、激動の戦国時代に自分の意思を強く持って、生きぬいたのです。

戦国時代

豊臣秀頼 (1593〜1615年)
豊臣秀吉の次男。6才で家督を相続し、前田利家に育てられたが、関ヶ原の戦いの後、大名にまでおとされてしまう。その後徳川秀忠の娘と結婚するも、大坂夏の陣で破れ母の淀君と自殺。

島原の乱をひきいた少年

天草四郎（あまくさしろう）

本名は益田四郎時貞。江戸時代初期のキリスト教信者で、長崎の島原の乱では、信者たちの先頭に立って幕府軍と戦いました。

出身地：肥後国(熊本県)
生没年：1621？〜1638年

※キリシタン…当時のキリスト教信者のこと。当時江戸幕府によって厳しく信仰を禁じられていた。／※一揆…幕府などに反抗して地侍や農民などが起こす暴動。

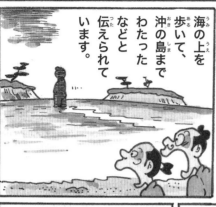

海の上を歩いて、沖の島までわたったなどと伝えられています。

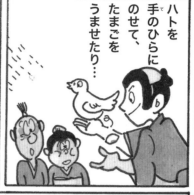

ハトを手のひらにのせて、たまごをうませたり…

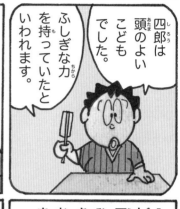

四郎は頭のよいこどもでした。ふしぎな力を持っていたといわれます。

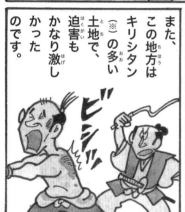

また、この地方はキリシタン(※)の多い土地で、迫害もかなり激しかったのです。

ビシッ

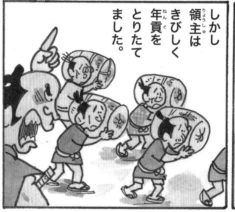

しかし領主はきびしく年貢をとりたてました。

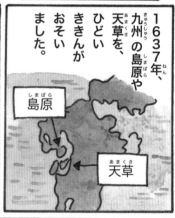

1637年、九州の島原や天草を、ひどいききんがおそいました。

島原
天草

みのを着させて火をつけ焼き殺すみのおどりや…

火山の火口に落とすなど、それはひどいものでした。

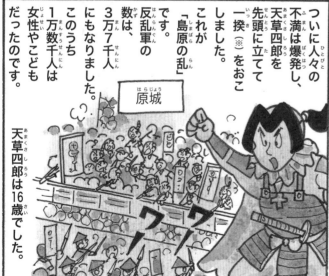

ついに人々の不満は爆発し、天草四郎を先頭に立てて一揆(※)をおこしました。これが「島原の乱」です。反乱軍の数は、3万7千人にもなりました。このうち1万数千人は女性やこどもだったのです。天草四郎は16歳でした。

原城

徳川家光（とくがわいえみつ）(1604〜1651年)

江戸幕府第三代将軍。乳母は春日局。庶民のおきてを定め、各地の大名を江戸に勤めさせる参勤交代の制度など、江戸幕府の体制の土台を固めた。島原の乱をしずめて鎖国令を出した。

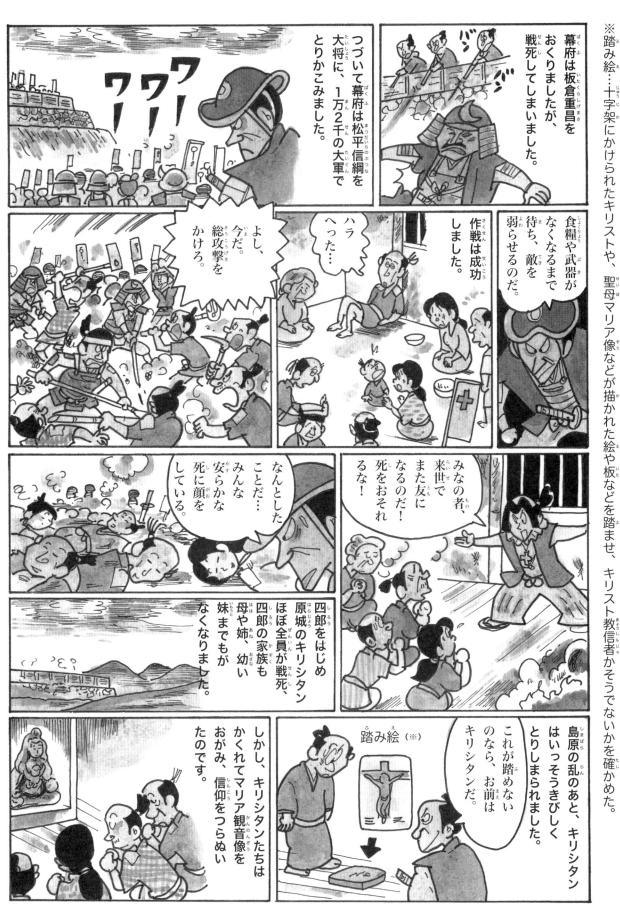

※踏み絵…十字架にかけられたキリストや、聖母マリア像などが描かれた絵や板などを踏ませ、キリスト教信者かそうでないかを確かめた。

つづいて幕府は松平信綱を大将に、1万2千の大軍でとりかこみました。

幕府は板倉重昌をおくりましたが、戦死してしまいました。

食糧や武器がなくなるまで待ち、敵を弱らせるのだ。作戦は成功しました。

ハラへった…

よし、今だ。総攻撃をかけろ。

なんとしたことだ…みんな安らかな死に顔をしている。

みなの者、来世でまた友になるのだ！死をおそれるな！

四郎をはじめ原城のキリシタンほぼ全員が戦死、四郎の家族も母や姉、幼い妹までもがなくなりました。

島原の乱のあと、キリシタンはいっそうきびしくとりしまられました。

これが踏めないのなら、お前はキリシタンだ。

しかし、キリシタンたちはかくれてマリア観音像をおがみ、信仰をつらぬいたのです。

踏み絵（※）

徳川綱吉
（1646〜1709年）

江戸幕府第5代将軍。家光の子。学問を好み、湯島聖堂を建てるなど初期はよい政治をおこなったが、後に動物、特に犬を極端に大切にする「生類あわれみの令」を出すなど人々を苦しめた。

※俳諧…俳句、連歌の総称。

新しい俳句をつくった江戸時代の俳人

全国各地を旅して回りながら「奥の細道」などすぐれた俳句をたくさん残しました。

それまでの、おもしろおかしいだけだった俳諧（※）を芸術にまで高め、俳聖ともいわれています。

松尾芭蕉

出身地
伊賀国(三重県)
生没年
1644～1694年

松尾芭蕉の像

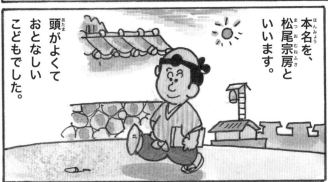

本名を、松尾宗房といいます。

頭がよくておとなしいこどもでした。

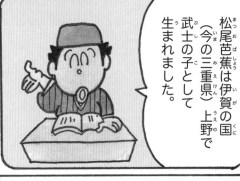

松尾芭蕉は伊賀の国（今の三重県）上野で武士の子として生まれました。

そのため、殿さまに選ばれ、若君の藤堂良忠につかえることになりました。

19歳のときです。

その影響で、宗房も俳諧を学びました。

良忠は学問がすきでした。特に俳諧に興味をもっていました。

たのむぞ。

はい。

新井白石
(1657～1725年)

江戸中期の学者、政治家。たいへんすぐれた能力の持ち主で、「正徳の治」という改革で貨幣の質を上げたり、朝鮮通信使への接待を簡単なものにしたりして、幕府の財政をたてなおした。

※俳号…俳諧をよむための名前。

ところが、良忠は病気になり、23歳という若さでなくなってしまったのです。

宗房はたいへんショックをうけました。

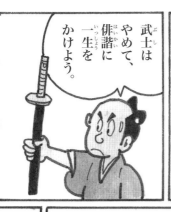

武士はやめて、俳諧に一生をかけよう。

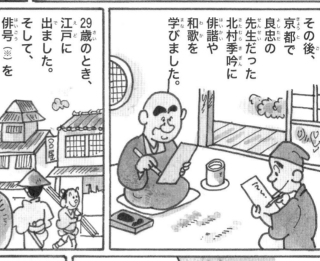

その後、京都で良忠の先生だった北村季吟に俳諧や和歌を学びました。

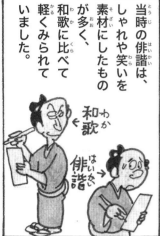

当時の俳諧は、しゃれや笑いを素材にしたものが多く、和歌に比べて軽くみられていました。

和歌　俳諧

29歳のとき、江戸に出ました。そして、俳号（※）を『桃青』と名のりました。

だんだんと、そのような俳諧に疑問をいだきはじめました。

ふざけた、こっけいなものでよいのだろうか。

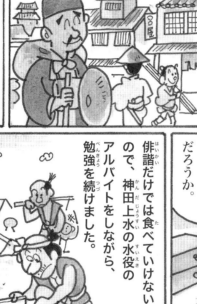

俳諧だけでは食べていけないので、神田上水の水役のアルバイトをしながら、勉強を続けました。

江戸に出て9年目、深川の小さな庵（質素な小屋）に住むようになりました。

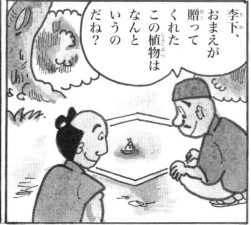

李下、おまえが贈ってくれたこの植物はなんというのだね？

江戸時代

大石良雄
(1659〜1703年)

内蔵助ともいう。赤穂藩浅野家の家老。主人が吉良上野介に切りかかって切腹となり、浅野家はお家断絶となった。良雄は仲間と吉良をうって切腹となるが、後に忠義の物語「忠臣蔵」として称えられた。

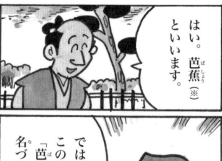

はい。芭蕉（※）といいます。

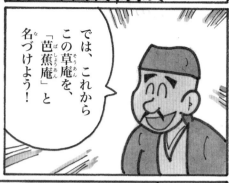

では、これからこの草庵を、「芭蕉庵」と名づけよう！

芭蕉の木も大きく育ちました。
このころになると弟子もふえていきました。
俳号を、それまでの「桃青」から「芭蕉」にかえました。

自然の情景を、素直に感じたままにあらわすのです。

俳諧は、これまでのような、ことば遊びの句ではいけません。

野ざらしとは、旅の途中で行き倒れになり、白骨になってしまうことです。
自分も、そうなってしまうかもしれないと思って、あらわしたのでしょう。

出発のときによまれたのが、この句です。

野ざらしを
心に風の
しむ身かな

41歳のとき、弟子を連れて旅に出ました。

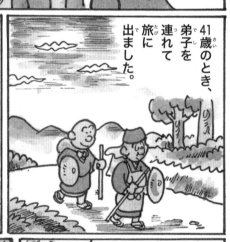

この旅で新しい俳諧の道をみつけるぞ。

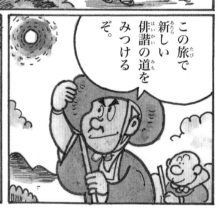

9か月にわたるこの旅を、「野ざらし紀行」という文にまとめました。

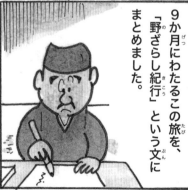

賀茂真淵
（1697〜1769年）

江戸中期の国学者、歌人。万葉集などの研究を通して、古代日本人のこころや文化の研究をした。教え子に本居宣長などがいる。「万葉考」、「語意考」、「国意考」などの名書を書いた。

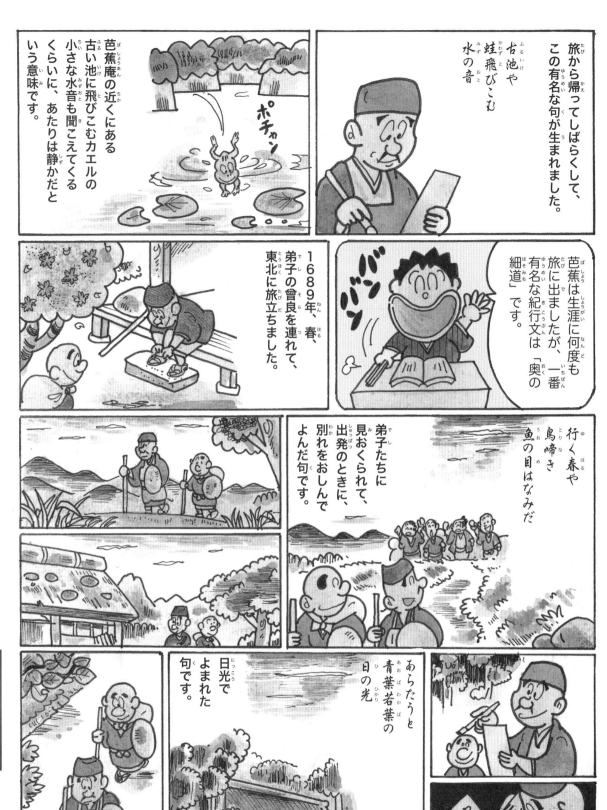

※俳号…俳句をよむための名前で、ペンネームのようなもの。

旅から帰ってしばらくして、この有名な句が生まれました。

古池や
蛙飛びこむ
水の音

芭蕉庵の近くにある古い池に飛びこむカエルの小さな水音も聞こえてくるくらいに、あたりは静かだという意味です。

ポチャン

芭蕉は生涯に何度も旅に出ましたが、一番有名な紀行文は「奥の細道」です。

バリバリ

1689年、春、弟子の曾良を連れて、東北に旅立ちました。

弟子たちに見おくられて、出発のときに、別れをおしんでよんだ句です。

行く春や
鳥啼き
魚の目はなみだ

あらたうと
青葉若葉の
日の光

日光でよまれた句です。

江戸時代

本居宣長
もとおりのりなが
(1730〜1801年)

江戸中期の国学者。賀茂真淵に学びながら、30年以上をかけて「古事記伝」を書きあげた。その他に日本語の研究や「源氏物語」の研究もして、「もののあわれ」という考え方をとなえた。

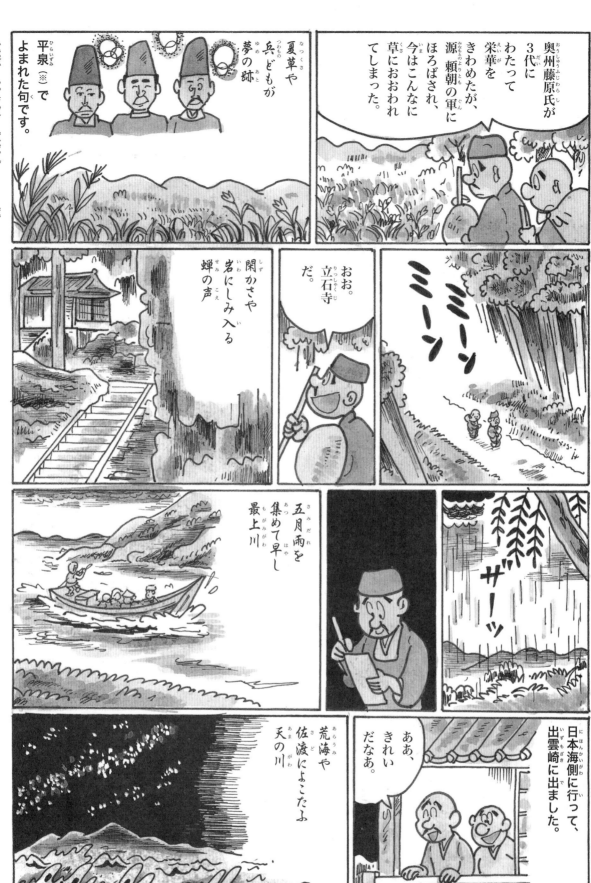

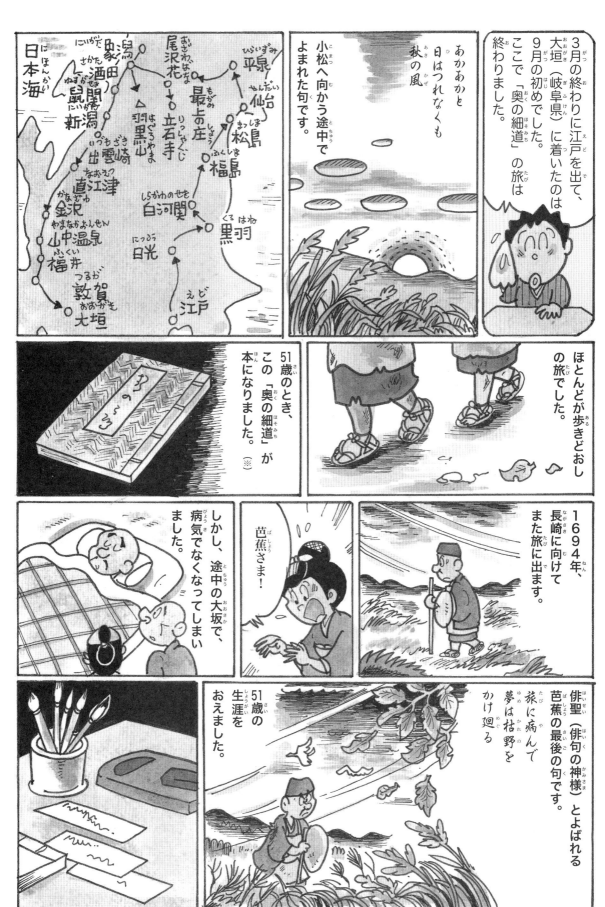

喜多川歌麿 (1753～1806年) 江戸中～後期の浮世絵師。女性をえがく「美人画」をたくさんかいて、江戸の人々を楽しませた。それまでの全身をえがく手法から、顔を中心にえがく構図を生み出し、浮世絵の新しい時代を作った。

江戸時代

※参勤交代…江戸幕府が諸大名を定期的に江戸に来させ、あいさつをさせた制度。

享保の改革で幕府を立て直した　徳川吉宗

江戸時代中期に、幕府を立て直した名君として知られる将軍です。外国から象やラクダを輸入してみせ物にするなど、好奇心の強い人物でもありました。

出身地：紀伊国(和歌山県)
生没年：1684～1751年

吉宗は徳川御三家のひとつ、紀伊藩に4男として生まれ、わずか3万石の領地しか持っていませんでした。

しかし、兄が次々になくなったので、紀伊藩55万石の藩主になりました。22歳のときです。

しかも、7代将軍家継が8歳の若さでなくなったので、吉宗は将軍になってしまいました。32歳のときです。

幕府の財政はこんなに赤字なのか！

幕府の財政を立てなおそう。

これが「享保の改革」です。

ぜいたくは追放！倹約だ。

わしだって一年中もめんの着物だ。

食事は一汁三菜、1日2食。

絹の着物や金細工の刀はダメ。

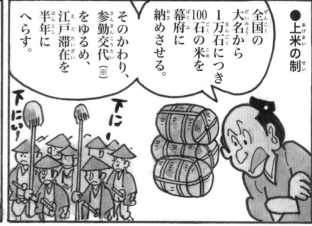

●上米の制

全国の大名から1万石につき100石の米を幕府に納めさせる。

そのかわり、参勤交代※をゆるめ、江戸滞在を半年にへらす。

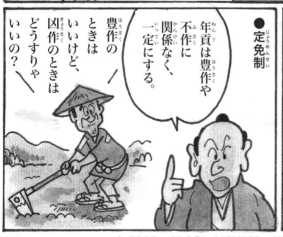

●定免制

年貢は豊作や不作に関係なく、一定にする。

豊作のときはいいけど、凶作のときはどうすりゃいいの？

大岡忠相 (1677～1751年)
江戸中期の町奉行。徳川吉宗が進めた「享保の改革」を支えた。江戸の町の行政をとりまとめ、町火消しを作り、心中やとばくを取りしまるなど大活やくした。大岡越前守として有名。

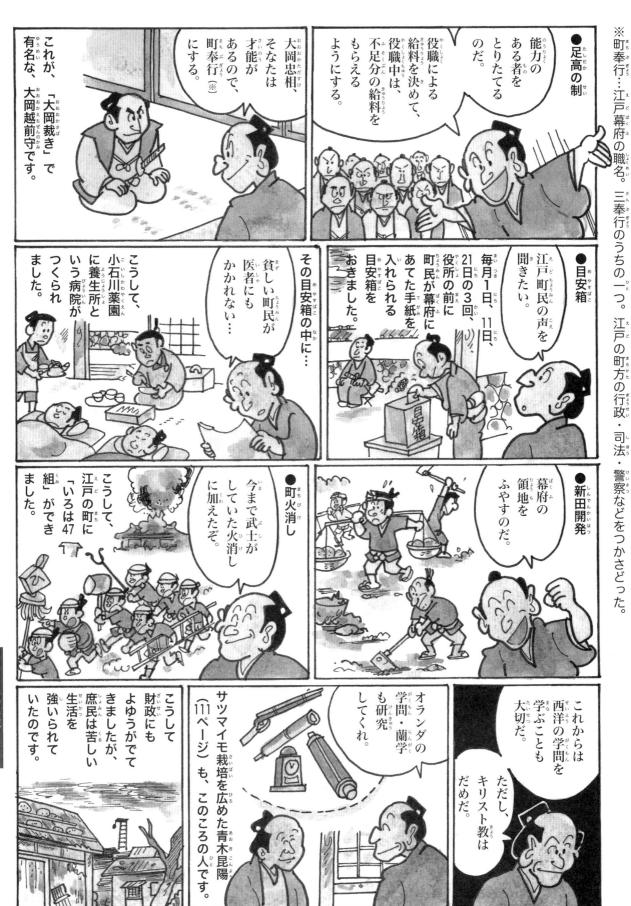

●足高の制

能力のある者をとりたてるのだ。

役職による給料を決めて、役職中は、不足分の給料をもらえるようにする。

大岡忠相、そなたは才能があるので、町奉行※にする。

これが、有名な、「大岡裁き」で有名な、大岡越前守です。

●目安箱

江戸町民の声を聞きたい。

毎月1日、11日、21日の3回、役所の前に町民が幕府にあてた手紙を入れられる目安箱をおきました。

その目安箱の中に…

貧しい町民が医者にもかかれない…

こうして、小石川薬園に養生所という病院がつくられました。

●新田開発

幕府の領地をふやすのだ。

●町火消し

今まで武士がしていた火消しに加えたぞ。

こうして、江戸の町に「いろは47組」ができました。

これからは西洋の学問を学ぶことも大切だ。

ただし、キリスト教はだめだ。

オランダの学問・蘭学も研究してくれ。

サツマイモ栽培を広めた青木昆陽(111ページ)も、このころの人です。

こうして財政にもよゆうがでてきましたが、庶民は苦しい生活を強いられていたのです。

春日局
(1579〜1643年)

父は齋藤利三(明智光秀の重要な下臣で、従弟であるとも言われる)。徳川家光の乳母となって影で支え、将軍の妻や側室の住まいである「大奥」をはじめてとりまとめた。

江戸時代

二宮尊徳（金次郎）

出身地
相模国(神奈川県)
生没年
1787〜1856年

農業の発展につくした苦労人

まずしい少年時代でしたが、一生懸命に働きながら勉強し、お金にこまっている藩や、生活に苦しい農民を指導しました。努力家のお手本のような人で、各地の学校などにもその像がたてられています。

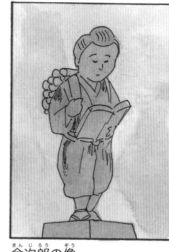

金次郎の像

金次郎は相模国（今の神奈川県）の栢山村で、農家の地主の長男として生まれました。

オギャー

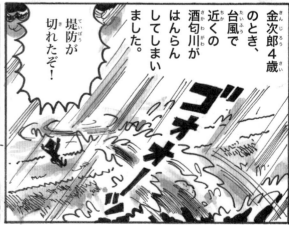

金次郎4歳のとき、台風で近くの酒匂川がはんらんしてしまいました。

堤防が切れたぞ！

ゴォォォォ

父はやさしい人で、貧しい人たちの力になっていましたが…

こんなにお金をかしてもらって。

どうぞ、どうぞ。

あまりのお人よしで、財産はどんどんへっていきました。

なんてことだ。先祖代々の田んぼが土砂でうまってしまった。

たちまち二宮家は貧乏になってしまいました。（※）

※この頃から金次郎はわらじを編んでお金を稼ぎ、父の為にお酒を買っていたという。

間宮林蔵
(1775〜1844年)

江戸後期の探検家。伊能忠敬に測量術を学んだ。幕府の命令によって北海道の北にある樺太を探検し、樺太が島であることをたしかめた。そのときに発見した海峡は間宮海峡となった。

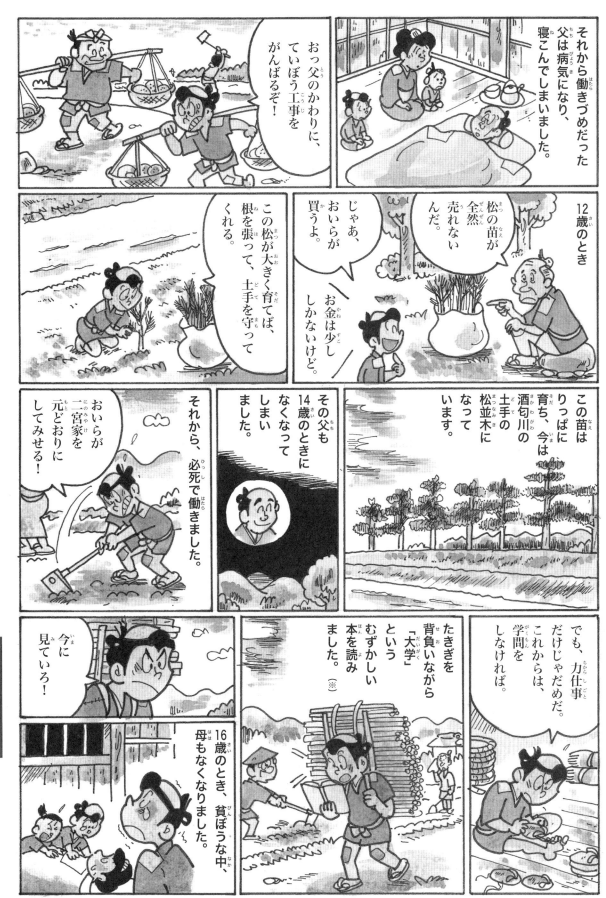

それから働きづめだった父は病気になり、寝こんでしまいました。

おっ父のかわりに、ていぼう工事をがんばるぞ!

12歳のとき

松の苗が全然売れないんだ。

じゃあ、おいらが買うよ。お金は少ししかないけど。

この松が大きく育てば、根を張って、土手を守ってくれる。

この苗はりっぱに育ち、今は酒匂川の土手の松並木になっています。

でも、力仕事だけじゃだめだ。これからは、学問をしなければ。

たきぎを背負いながら『大学』というむずかしい本を読みました。(※)

その父も14歳のときになくなってしまいました。

それから、必死で働きました。

おいらが二宮家を元どおりにしてみせる!

今に見ていろ!

16歳のとき、貧ぼうな中、母もなくなりました。

小林一茶
(1763〜1827年)

江戸後期の俳人。長野の貧しい農家に生まれ、15歳のとき江戸に出て働く。25歳のとき俳句を学び、各地を旅して弱いもののための歌をたくさんよんだ。「おらが春」などの文集が有名。

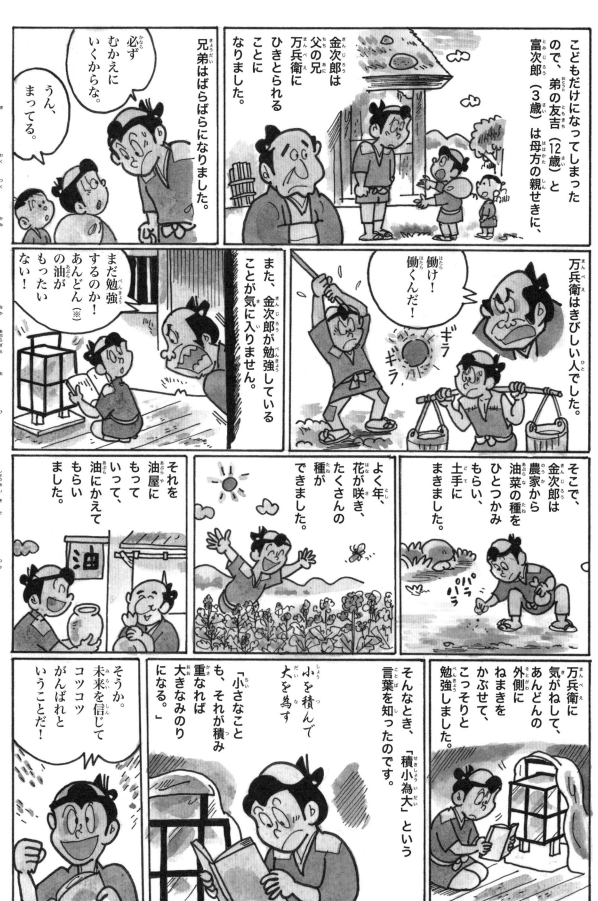

田沼意次（1719〜1788年） 江戸中期の幕府老中（P107参照）。幕府の財政をたてなおすため、「株仲間」を作ったり、外国との貿易をさかんにしたが、役人や町人の生活がお金中心になり、わいろがたくさん行われた。

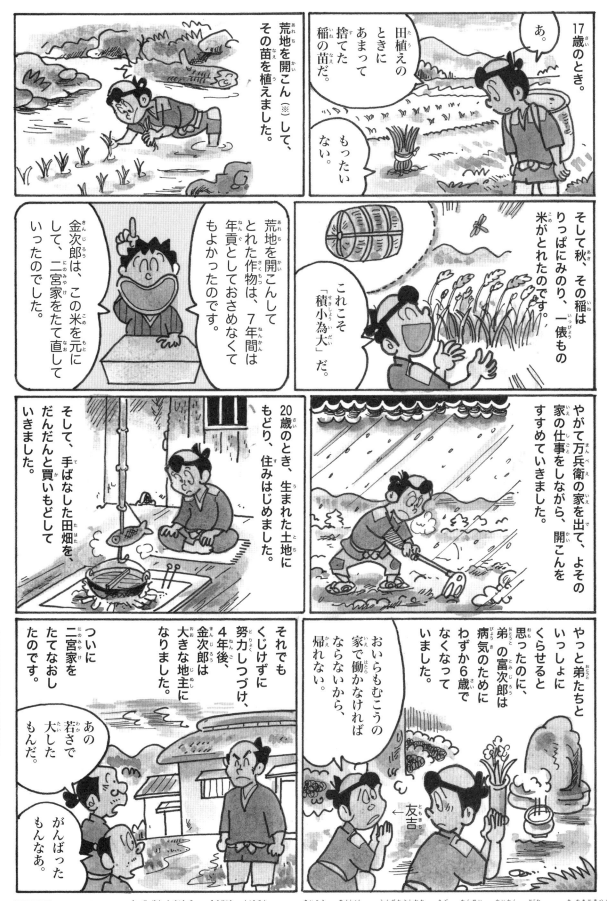

※開こん…山などの荒れ地を耕して、田畑にすること。

17歳のとき。

あ。

田植えのときにあまって捨てた稲の苗だ。

もったいない。

荒地を開こん（※）して、その苗を植えました。

そして秋、その稲はりっぱにみのり、一俵もの米がとれたのです。

これこそ「積小為大」だ。

荒地を開こんしてとれた作物は、年貢として7年間はおさめなくてもよかったのです。

金次郎は、この米を元にして、二宮家をたて直していったのでした。

やがて万兵衛の家を出て、よその家の仕事をしながら、開こんをすすめていきました。

20歳のとき、生まれた土地にもどり、住みはじめました。

そして、手ばなした田畑を、だんだんと買いもどしていきました。

やっと弟たちといっしょにくらせると思ったのに、弟の富次郎は病気のためにわずか6歳でなくなっていました。

おいらもむこうの家で働かなければならないから、帰れない。

←友吉

それでもくじけずに努力しつづけ、4年後、金次郎は大きな地主になりました。

ついに二宮家をたてなおしたのです。

あの若さで大したもんだ。

がんばったもんなぁ。

江戸時代

松平定信
（1758〜1829年）

江戸幕府中期の老中（将軍につぐ最高の役職）。徳川吉宗の孫。寛政の改革を行い、田沼意次の時代に乱れた幕府の政策をたてなおした。定信の政治に対する考えは、幕末までひきつがれた。

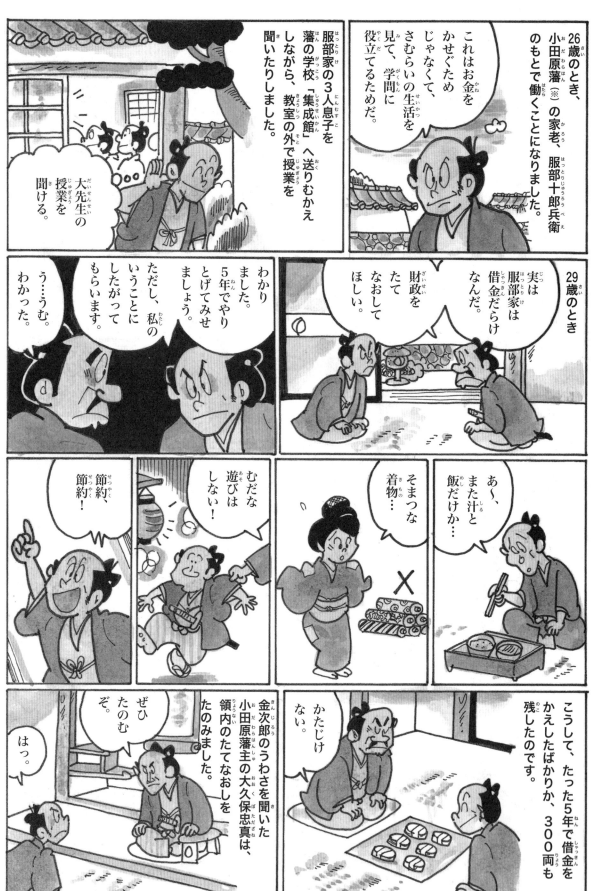

26歳のとき、小田原藩（※）の家老、服部十郎兵衛のもとで働くことになりました。

これはお金をかせぐためじゃなくて、さむらいの生活を見て、学問に役立てるためだ。

服部家の3人息子を藩の学校『集成館』へ送りむかえしながら、教室の外で授業を聞いたりしました。

大先生の授業を聞ける。

※小田原藩…江戸時代に相模国足柄下郡（現在の神奈川県小田原市）を支配した。後に豊臣秀吉に滅ぼされた。

29歳のとき

実は服部家は借金だらけなんだ。

財政をたてなおしてほしい。

わかりました。5年でやりとげてみせましょう。

ただし、私のいうことにしたがってもらいます。

う…うむ。わかった。

節約、節約！

むだな遊びはしない！

そまつな着物…

あ～、また汁と飯だけか…

こうして、たった5年で借金をかえしたばかりか、300両も残したのです。

かたじけない。

金次郎のうわさを聞いた小田原藩主の大久保忠真は、領内のたてなおしをたのみました。

ぜひたのむぞ。

はっ。

大塩平八郎
(1793〜1837年)

江戸後期の学者。ききんが続く中、自分の本を売って飢えた人々にお金を配った。乱れた政治のために苦しむ人民を救おうとして幕府に対して反乱を起こしたが、やぶれて自殺した。

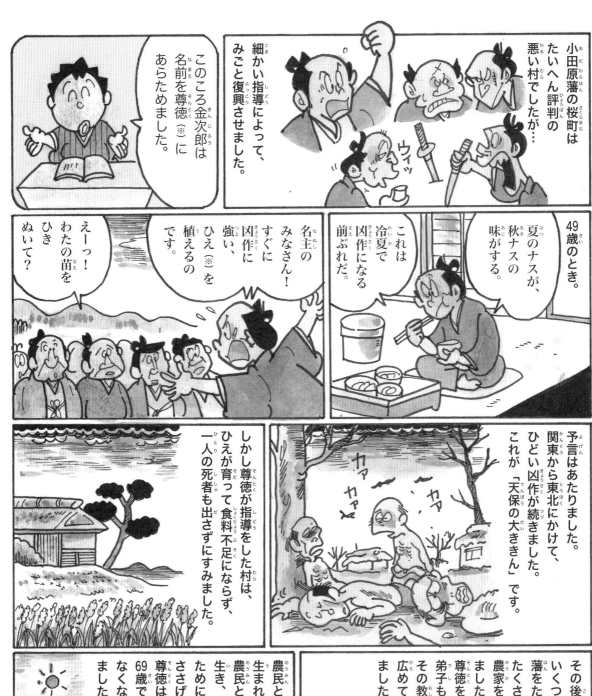

このころ金次郎は名前を尊徳（※）にあらためました。

細かい指導によって、みごと復興させました。

小田原藩の桜町はたいへん評判の悪い村でしたが…

49歳のとき。

これは冷夏で凶作になる前ぶれだ。

夏のナスが、秋ナスの味がする。

えーっ！わたしの苗をひきぬいて？

名主のみなさん！すぐに凶作に強い、ひえ（※）を植えるのです。

予言はあたりました。関東から東北にかけて、ひどい凶作が続きました。これが「天保の大ききん」です。

しかし尊徳が指導をした村は、ひえが育って食料不足にならず、一人の死者も出さずにすみました。

その後も、いくつもの藩をたてなおし、たくさんの農家をすくいました。尊徳をしたう弟子もふえ、その教えを広めていきました。

農民として生まれ、農民とともに生き、農民のために一生をささげた尊徳は、69歳でなくなりました。

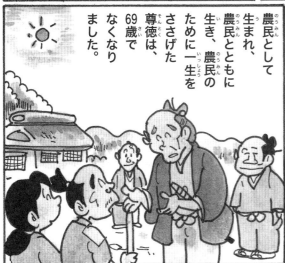

水野忠邦（1794〜1851年）
江戸後期の幕府老中。幕府の財政をたてなおすため、天保の改革を行ってぜいたくをきびしく禁じた。あまりの厳しさに人びとにうらまれて老中をやめさせられ、隠居謹慎を命じられた。

江戸時代

江戸時代の文化人

※算木…和算で使う計算用具。木製の棒で作られていて、赤は正の数、黒は負の数を表している。

俵屋宗達

生没年
17世紀ごろ

江戸時代初期を代表する画家

思い切った色彩や構図をもつ画風を確立し、尾形光琳らにえいきょうを与えました。「風神雷神図屏風」は国宝にも指定されています。ただし、その一生についてわからないことも多いようです。

風神図

菱川師宣

生没年
1618〜1694年

浮世絵の元祖といわれる

はじめは、さし絵画家としてスタートしましたが、やがて江戸の生活や役者、美人などを題材にして、浮世絵を完成させました。「見返り美人」は有名です。力士の絵なども描くこともありました。

見返り美人

井原西鶴

生没年
1642〜1693年

町人の生活を浮世草子（小説の一種）に書いた

日本最初の近代的な市民文学を書きました。「好色一代男」、「好色五人女」、「世間胸算用」などが代表作です。当時人気作家として有名でした。西鶴の作品のさし絵を菱川師宣が描くこともありました。

「好色一代男」のさし絵

関孝和

生没年
1642?〜1708年

日本のニュートンといわれる数学者

算木（※）という棒を使って計算する方法から、記号を使って計算する代数の方法を発明して、日本独特の数学（和算）の道をひらきました。西洋の数学が入る前のこれらの功績は驚異的なものです。

算木を用いた数の表記

良寛
（1758〜1831年）　江戸後期の禅僧、歌人。仏教の修行をしながら諸国をまわり、庵（粗末な小屋）に住み、村のこどもたちと遊びながら、和歌や俳句、漢詩をよんだ。質素な暮らしを好み、分かりやすい言葉で庶民に仏の教えをといた。

※蘭学…オランダ語によって、西洋の学術・文化を研究した学問のこと。

近松門左衛門

生没年 1653〜1724年

日本のシェークスピアといわれる劇作家

浄瑠璃や歌舞伎の脚本を書きました。代表作は「国姓爺合戦」、「曽根崎心中」(実際にあった心中をモデルに書いたといわれる)などがあります。40年間に150編もの作品を書きました。

心中天網島

尾形光琳

生没年 1658〜1716年

宗達光琳派(琳派)で大成した画家、工芸家

実家の破産を支えるために絵を描きはじめました。40代になって本格的に画家となり、新しい様式美を確立しました。屏風画の他にも、染色やまき絵、陶芸などの、広いジャンルで活躍しました。

燕子花図

市川団十郎(初代)

生没年 1660〜1704年

1年に700両もかせいだ歌舞伎役者

顔を紅と墨でくまどりし、荒々しくこちょうした演出様式(荒事)をはじめ、江戸っ子の人気をさらいました。上方では坂田藤十郎がいて、人気を二分していました。共演者に刺されてなくなりました。

似顔絵

青木昆陽

生没年 1698〜1769年

サツマイモのさいばいを全国に広めた

徳川吉宗の代に活やくした学者です。ききんの対策のため、害虫に強く、やせた土地でもよく育つサツマイモの栽培を広くすすめました。また、蘭学(※)のもとを開くなどして、人びとに尊敬されました。

青木昆陽の墓

貝原益軒 (1630〜1714年)
江戸前期の学者、教育家。福岡藩(現在の福岡県)に仕えたが藩主の怒りをかい、7年間浪人となる。その後許され、藩のお金で京都で朱子学を学ぶ。藩内で教育や外交などを任され、分かりやすい学問の本を書いた。

江戸時代

平賀源内（ひらがげんない）

生没年
1728〜1779年

エレキテル（※）や寒暖計をつくった万能の化学者

発明家・画家・小説家・薬物学者・陶芸家であり、オランダ語もできたという多芸多才な人です。数々の発明品をつくったり、土用の丑の日にうなぎの蒲焼きを食べる風習を広めたことでも知られます。

エレキテル（摩擦発電機）

※エレキテル…静電気発生装置。

東洲斎写楽（とうしゅうさいしゃらく）

？

生没年
18世紀ごろ？

江戸をさわがせたなぞの絵師

歌舞伎役者の肖像画で、江戸っ子の人気をさらいました
が、10か月間で140点の作品を残し、とつぜんいなくなってしまったといわれます。日本の医学は急速に進歩することになりました。

容姿や生没年など、すべてがなぞの人物です。

役者絵

杉田玄白（すぎたげんぱく）

生没年
1733〜1817年

「解体新書」を出版し、医学を進歩させた

医師で、人体のかいぼう図がのっている「ターヘル・アナトミア」という本を、前野良沢らとともにほんやくして、「解体新書」を出版しました。その後、

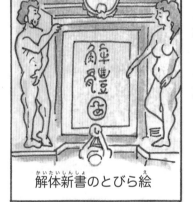

解体新書のとびら絵

司馬江漢（しばこうかん）

生没年
1738〜1818年

日本最初の銅版画を描いた

オランダの書物を勉強して、銅版画（エッチング）の技法をあみ出しました。画家としての活動ばかりではなく、西洋の天文学や地理、植物などを研究して、本を書いたことでも有名です。

「鈴木春重」のペンネームで描いた美人画

前野良沢（まえのりょうたく）（1723〜1803年）
江戸中期の蘭学者。長崎で杉田玄白とともに西洋医学（蘭学）の研究を深め『解体新書』を翻訳した。人体かいぼう実験などから学び医学の発展につくした。

※浮世絵師…江戸時代の風俗（特に遊里・遊女・俳優など）を描いた絵を描く人。

葛飾北斎

生没年
1760〜1849年

きばつな構図で有名な浮世絵師（※）

一流作家のさし絵を描きながら、日本画や中国の絵の技法を吸収して、独自の画風をつくりました。絵の数は3万点をこえるといわれています。代表作は「富嶽三十六景」、「北斎漫画」など。

神奈川沖浪裏
（富嶽三十六景より）

十返舎一九

生没年
1765〜1831年

弥次さん喜多さんの物語で有名な作家

代表作はおなじみ「東海道中膝栗毛」で、弥次さん喜多さんが旅をするストーリーの喜劇で有名です。その他にも作品は多く、だじゃれやパロディなどを使って、日本中を笑いの渦に巻きこみました。

一九の「東海道中膝栗毛」を模して描かれたもの

滝沢馬琴

生没年
1767〜1848年

長編伝奇小説を書いた、江戸時代の著名な作家

軽くておもしろく読める文章より、くわしく調べて書き上げる重厚な文章を得意としました。そして「椿説弓張月」や「南総里見八犬伝」（98巻）などの、現代まで読みつがれる長編小説を書きました。

南総里見八犬伝の中の綿絵

安藤広重

生没年
1797〜1858年

詩情豊かな風景画などを描き、新風をおこした

歌川広重の名でもよく知られています。はじめは人物画を描いていましたが、葛飾北斎の「富嶽三十六景」にしげきされ、風景画を描くようになり、「東海道五十三次」を完成させました。

近江八景　唐崎夜雨

江戸時代

シーボルト
（1796〜1866年）　ドイツの医学者、博物学者。長崎・出島のオランダ商館で医師として働き、日本の動植物、地理、歴史、言語を研究した。また、塾を開いて日本の医師や学者たちに西洋医学（蘭学）を教えた。

ペリー来航〜開国

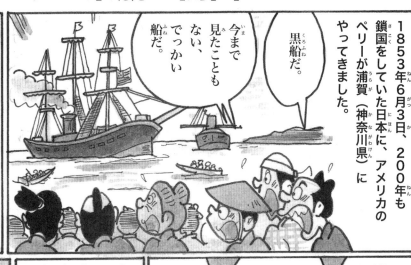

1853年6月3日、200年も鎖国をしていた日本に、アメリカのペリーが浦賀（神奈川県）にやってきました。

黒船だ。

今まで見たこともない、でっかい船だ。

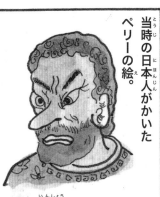

当時の日本人がかいたペリーの絵。

どんな印象をうけたかが、この絵からわかりますね。

※日本はアメリカに続いて、イギリス、ロシア、オランダとも同じような和親条約を結びました。／※大老…必要時のみ、老中よりさらに上に置かれた、最高の職。

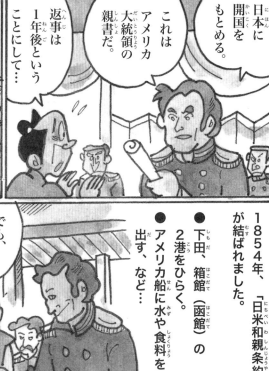

これはアメリカ大統領の親書だ。

日本に開国をもとめる。

返事は1年後ということにして…

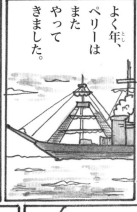

よく年、ペリーはまたやってきました。

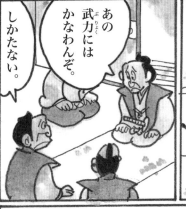

あの武力にはかなわんぞ。

しかたない。

1854年、「日米和親条約」が結ばれました。

● 下田、箱館（函館）の2港をひらく。
● アメリカ船に水や食料を出す、など…

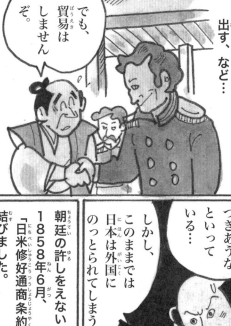

でも、貿易はしませんぞ。

こうして日本は開国しました。

そして2年後、アメリカ総領事ハリスがきました。

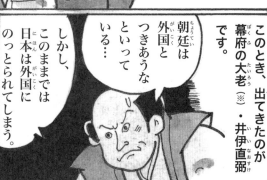

このとき、出てきたのが幕府の大老（※）・井伊直弼です。

しかし、このままでは日本は外国にのっとられてしまう。

朝廷は外国とつきあうな、といっている…

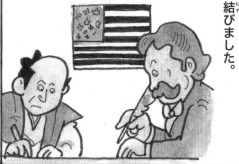

朝廷の許しをえないで、1858年6月、「日米修好通商条約」を結びました。

井伊直弼
(1815〜1860年)

幕末の大老。天皇の命令を受けずに諸外国と条約を結び、開国反対派を徹底的に弾圧した（安政の大獄）。そのことで尊王攘夷派から憎まれ、皇居の桜田門外で暗殺された（桜田門外の変）。

※関税…外国と貿易をするときにかかる税金。

この条約で4つの港が開かれ、アメリカとの貿易がはじまりました。

しかし、この条約は不平等なものでした。

●治外法権
われわれ外国人が悪いことをしても、日本の法律ではさばけない。

●関税自主権
輸入する品に対して、日本は思うように関税（※）をかけられない。

貿易がはじまると物価が上がり、人々の生活は苦しくなりました。

開国に反対する人たちもたくさんいました。

なさけない！幕府は外国のいいなりだ。

この国には天皇が！

そうだ！朝廷とともにたち、幕府をやっつけるのだ。

そして、尊王攘夷の運動はどんどん活発になりました。

●尊王論…天皇をとうとび、うやまう考え方。

●攘夷論…外国との通商に反対して、外国をしりぞけようとする考え。

井伊直弼は…
わしにさからうものは、かたっぱしからとらえる！

1858年からよく年にかけて行われた直弼の弾圧を『安政の大獄』といいます。有名な吉田松陰をはじめ、たくさんの人が死刑になりました。

松平慶永（隠居）
吉田松陰（死刑）
梅田雲浜（獄死）
橋本左内（死刑）

1860年3月、直弼は尊王攘夷派の浪士（職を失った武士）たちによって殺されました。これが『桜田門外の変』です。

これをさかいに、江戸幕府の力は急速におとろえていきました。

幕末・明治・大正・昭和以降

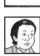

天璋院篤姫
(1836〜1883年)

江戸幕府第十三代将軍徳川家定の御台所（妻）。結婚から2年も経たずに家定が急死し、出家する。第14代将軍・家茂をむかえて支えた。江戸幕府が崩壊した後は、徳川家を救うことにつとめた。

近藤勇

新撰組の局長

最強の剣客集団「新撰組」(新選組と書く場合もある)を土方歳三、沖田総司らをひきいて、幕府に反対する人たちをふるえあがらせました。

出身地：武蔵国(東京都)
生没年：1834~1868年

※浪士…藩に属していない武士のこと。浪人。

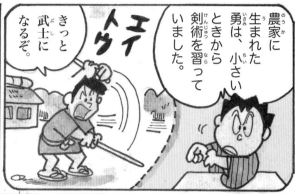

農家に生まれた勇は、小さいときから剣術を習っていました。

きっと武士になるぞ。

エイ トウ

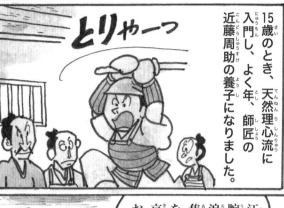

15歳のとき、天然理心流に入門し、よく年、師匠の近藤周助の養子になりました。

とりゃーっ

1862年ころ、京都では尊王攘夷運動(くわしくは115ページ)がはげしさをましていました。

天誅！

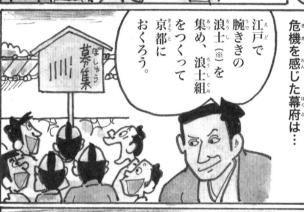

江戸で腕ききの浪士(※)を集め、浪士組をつくって京都におくろう。

危機を感じた幕府は…

草莽募集

勇も仲間とともに京都にのぼりました。

そして、「壬生浪士組」を結成して、京都の警備にあたりました。

この活やくがみとめられ、「新撰組」の名前をもらい、組の旗もつくられました。

誠

土方歳三 (1835~1869年)
新撰組の副長として、京都の町の護衛にあたる。鳥羽・伏見の戦いで新撰組を率いて戦うが、敗れて江戸へ下り、官軍に抗戦した。のちに旧幕府海軍に加わり、箱館(函館)戦争で戦死する。

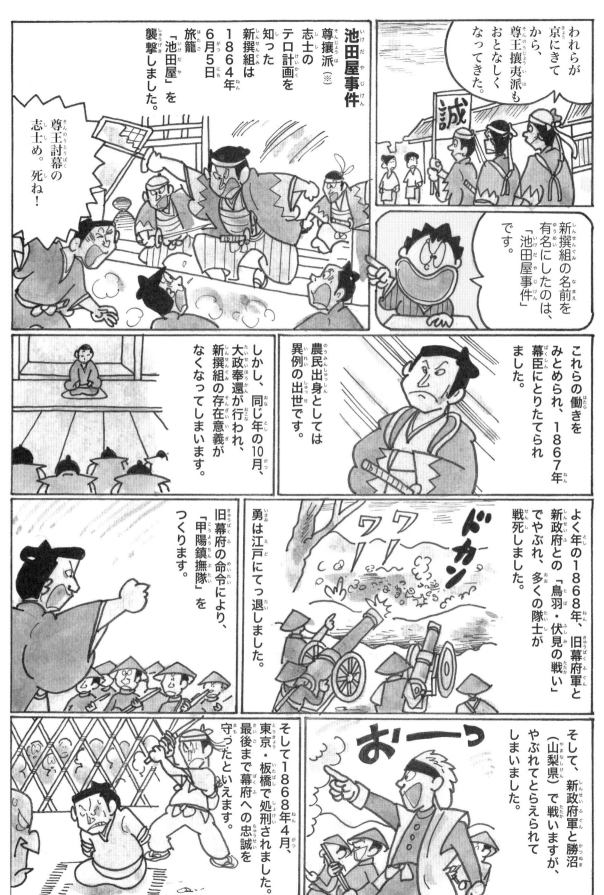

われらが京にきてから、尊王攘夷派もおとなしくなってきた。

新撰組の名前を有名にしたのは、「池田屋事件」です。

池田屋事件

尊攘派（※）志士のテロ計画を知った新撰組は1864年6月5日旅籠「池田屋」を襲撃しました。

尊王討幕の志士め。死ね！

これらの働きをみとめられ、1867年幕臣にとりたてられました。

農民出身としては異例の出世です。

しかし、同じ年の10月、大政奉還が行われ、新撰組の存在意義がなくなってしまいます。

よく年の1868年、旧幕府軍と新政府との「鳥羽・伏見の戦い」でやぶれ、多くの隊士が戦死しました。

勇は江戸にてっ退しました。

旧幕府の命令により、「甲陽鎮撫隊」をつくります。

そして、新政府軍と勝沼（山梨県）で戦いますが、やぶれてとらえられてしまいました。

そして1868年4月、東京・板橋で処刑されました。最後まで幕府への忠誠を守ったといえます。

おーっ

沖田総司（1844〜1868年）

新撰組の幹部。天才的な剣の達人で、一番隊の隊長として多くの人を斬った。一方で結核という病気にかかり、鳥羽・伏見の戦いには参加できず、近藤勇が斬首された約1か月後に病死した。

坂本竜馬
（さかもとりょうま）

新しい日本を夢みて走った男

開国に向けて薩長同盟を成立させ、新しい日本の幕を開けた、幕末の風雲児です。
国民的ヒーローといえる近代の英雄です。

出身地：土佐国（高知県）
生没年：1836～1867年

※母親は、竜馬が10歳のころになくなっている。

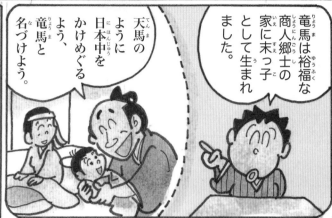

竜馬は裕福な商人郷士の家に末っ子として生まれました。

天馬のように日本中をかけめぐるよう、竜馬と名づけよう。

しかし、こどものころは、おちこぼれのいじめられっ子でした。

うわーん
あっはっは

3歳上の姉・乙女は、男まさりで「お仁王さま」というあだ名がついていました。

わたしがきたえちゃる！

ドン

14歳のとき、剣術の道場に通いはじめました。

やがて…

あれが、泣き虫のグズ馬か…！

19歳のとき、江戸に出て北辰一刀流の千葉道場に入門しました。

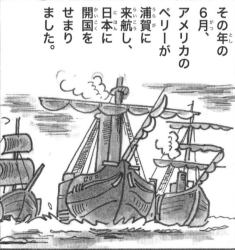

その年の6月、アメリカのペリーが浦賀に来航し、日本に開国をせまりました。

勝海舟
（かつかいしゅう）
（1823～1899年）

幕末・明治の政治家。長崎で海軍を指導し、咸臨丸の艦長として米国に渡る。帰国後、神戸に海軍操練所を作り、坂本竜馬などを育てた。戊辰戦争で、幕府の代表として江戸城を無血で明け渡した。

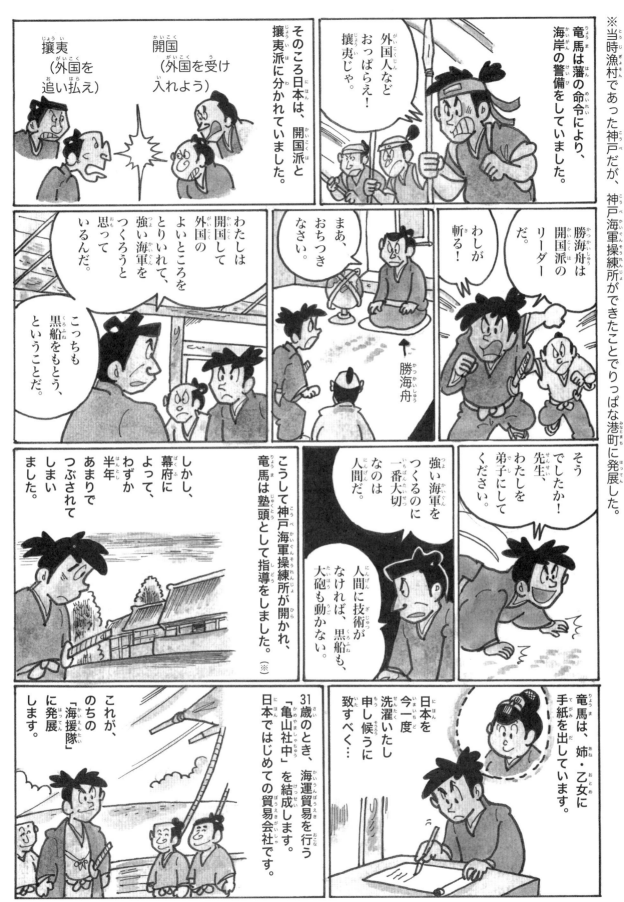

徳川慶喜 (1837〜1913年) 江戸幕府第15代将軍。将軍になった翌年に大政奉還（政権を朝廷に返すこと）をする。その後徳川家による新政権を起こそうとするが、鳥羽・伏見の戦いで幕府軍がやぶれ、隠居生活に入った。

幕末・明治・大正・昭和以降

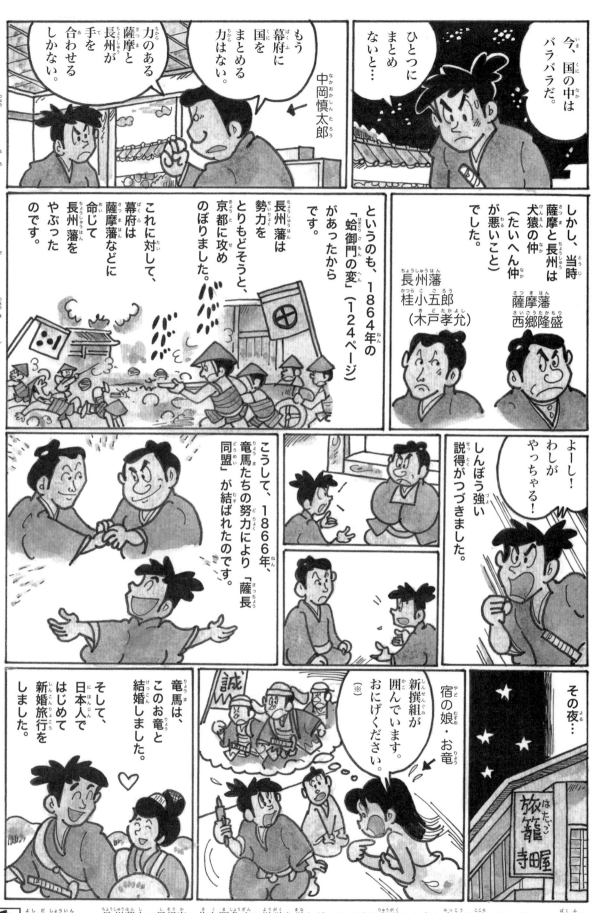

今、国の中はバラバラだ。

ひとつにまとめないと…

もう幕府に国をまとめる力はない。

力のある薩摩と長州が手を合わせるしかない。

中岡慎太郎

しかし、当時薩摩と長州は犬猿の仲（たいへん仲が悪いこと）でした。

長州藩
桂小五郎
（木戸孝允）

薩摩藩
西郷隆盛

というのも、1864年の「蛤御門の変」（124ページ）があったからです。

長州藩は勢力をとりもどそうと、京都に攻めのぼりました。

これに対して、幕府は薩摩藩などに命じて長州藩をやぶったのです。

※このときお竜は、お風呂からそのまま出てきて竜馬に知らせたという。

よーし！わしがやっちゃる！

しんぼう強い説得がつづきました。

こうして、1866年、竜馬たちの努力により「薩長同盟」が結ばれたのです。

竜馬は、このお竜と結婚しました。

そして、日本人ではじめて新婚旅行をしました。

その夜…

宿の娘・お竜

新撰組が囲んでいます。おにげください。※

誠

旅籠 寺田屋

吉田松陰
（1830〜1859年）

長州藩士で思想家。佐久間象山に洋学を学んだ。アメリカ留学しようと密航を試みるなどした。幕府に反対し老中暗殺計画をくわだて安政の大獄で刑死。松下村塾で高杉晋作、木戸孝允、伊藤博文らを育てた。

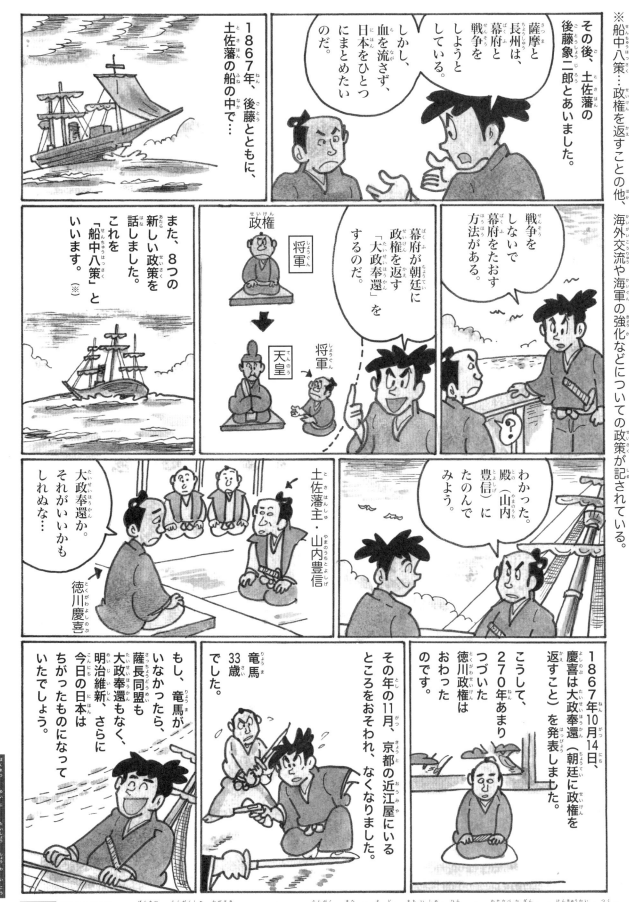

高野長英
（1804〜1850年）

幕末の蘭学者。長崎でシーボルトに蘭学を学び、江戸で町医者を開いた。渡辺崋山らと研究会を作り、幕府を批判して投獄されるが、脱獄して各地を逃亡しながら翻訳を続けた。江戸で捕まり自殺。

明治維新の成立に大活やくした

犬をつれた銅像などでも有名なごうけつです。
薩摩藩（鹿児島県）の中心人物として、激動の幕末から
明治維新の中、先頭にたってリードしました。

※攘夷…外国人を打ちはらおうという考え。

西郷隆盛

東京・上野公園の西郷像

出身地
薩摩国
(鹿児島県)
生没年
1827〜1877年

これが江戸城かあ…

28歳のとき、薩摩藩主の島津斉彬に認められ、江戸に出ます。

桜島

隆盛は下級武士の長男として生まれました。たいへん貧しい生活でした。

ちょうどそのころ、アメリカのペリーが幕府に港を開くよう要求していました。

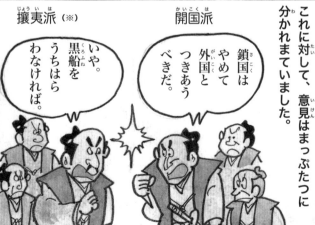

攘夷派（※）

いや。黒船をうちはらわなければ。

開国派

鎖国はやめて外国とつきあうべきだ。

これに対して、意見はまっぷたつに分かれていました。

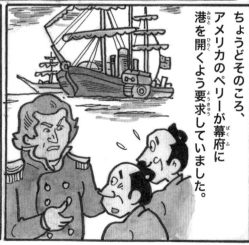

大久保利通
(1830〜1878年)

幕末・維新期の鹿児島藩士、政治家。西郷隆盛とともに倒幕運動に力をそそぎ、長州藩の木戸孝允らと薩長同盟を結んで、明治政府を立ち上げた。廃藩置県や近代陸軍の指導などをおこなった。

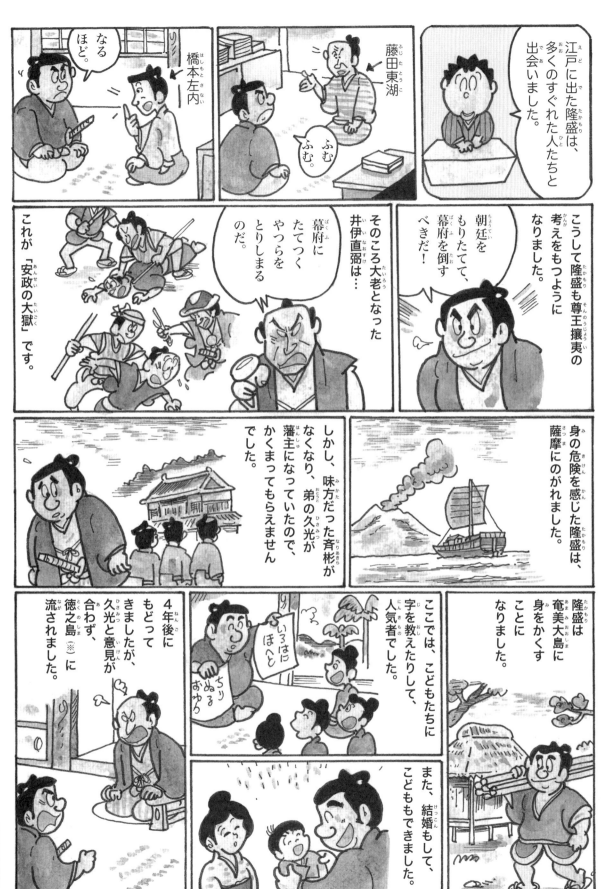

島津久光
(1817～1887年)

江戸末期の政治家。尊攘過激派を抑える一方で、江戸にて暴政改革を進める（公武合体を支持）。薩摩（現代の鹿児島県）に帰ると生麦事件を起こし、薩英戦争のはじまりとなってしまう。

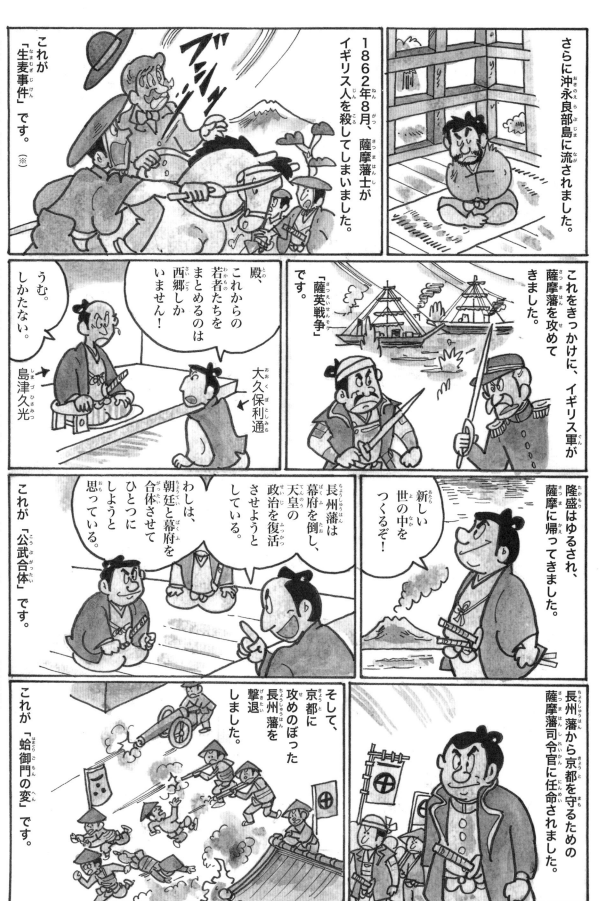

木戸孝允（1833～1877年）

長州藩士、政治家。桂小五郎。藩の指導者として薩摩藩とともに幕府を倒した。明治政府で版籍奉還（大名が領土や領民を手放す）や廃藩置県（全国の藩をなくし、府や県を定めた）をおこなった。

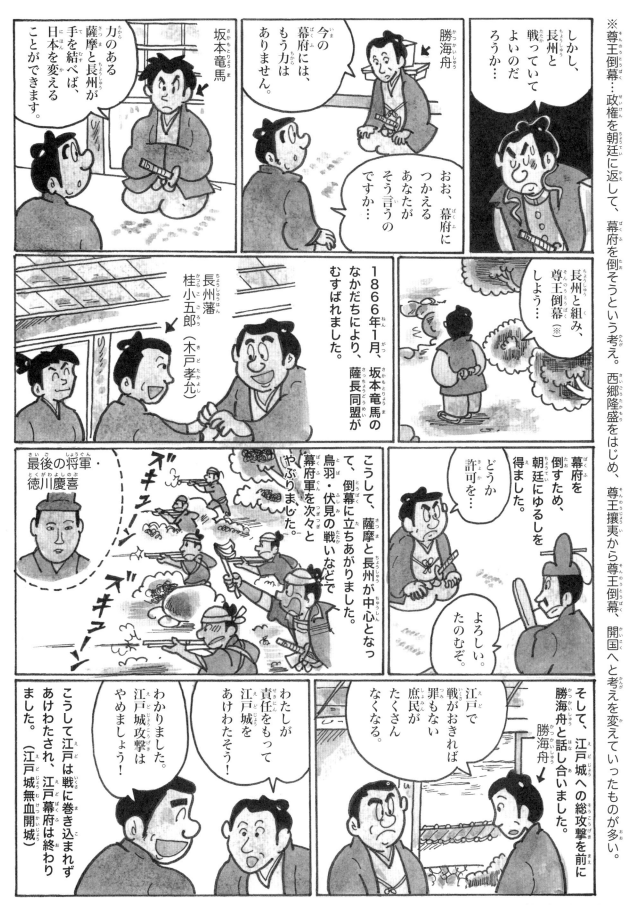

大隈重信（1838～1922年）　維新政府確立後、木戸孝允を保護し金融財政を指導する。明治6年の政変では大久保利通に仕え国家を作った。日本初の政党内閣を誕生させて内閣総理大臣になった。早稲田大学を創立したことでも有名。

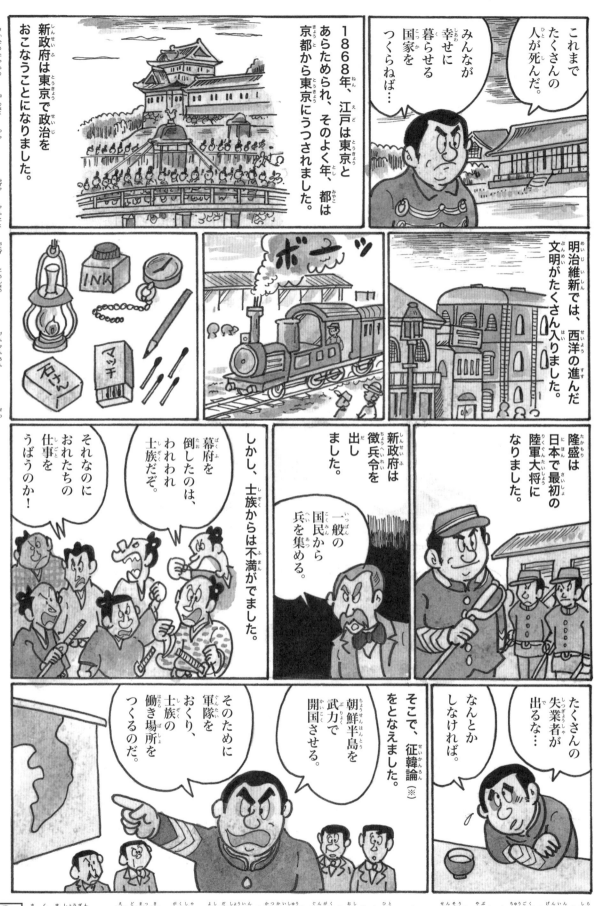

これでたくさんの人が死んだ。

みんなが幸せに暮らせる国家をつくらねば…

1868年、江戸は東京とあらためられ、そのよく年、都は京都から東京にうつされました。

※西郷隆盛は武力は使わず、自ら韓国を訪れ交渉した。遣韓論という説もある。

新政府は東京で政治をおこなうことになりました。

明治維新では、西洋の進んだ文明がたくさん入りました。

隆盛は日本で最初の陸軍大将になりました。

しかし、士族からは不満がでました。

幕府を倒したのは、われわれ士族だぞ。

それなのにおれたちの仕事をうばうのか！

新政府は徴兵令を出しました。

一般の国民から兵を集める。

たくさんの失業者が出るな…

なんとかしなければ。

そこで、征韓論※をとなえました。

朝鮮半島を武力で開国させる。

そのために軍隊をおくり、士族の働き場所をつくるのだ。

佐久間象山（1811〜1864年）

江戸末期の学者。吉田松陰や勝海舟に軍学を教えた人。アヘン戦争に敗れた中国の原因を調べ思想や学問に生かした。幕府に開国・公武合体を進めていたが、攘夷派に暗殺されてしまう。

126

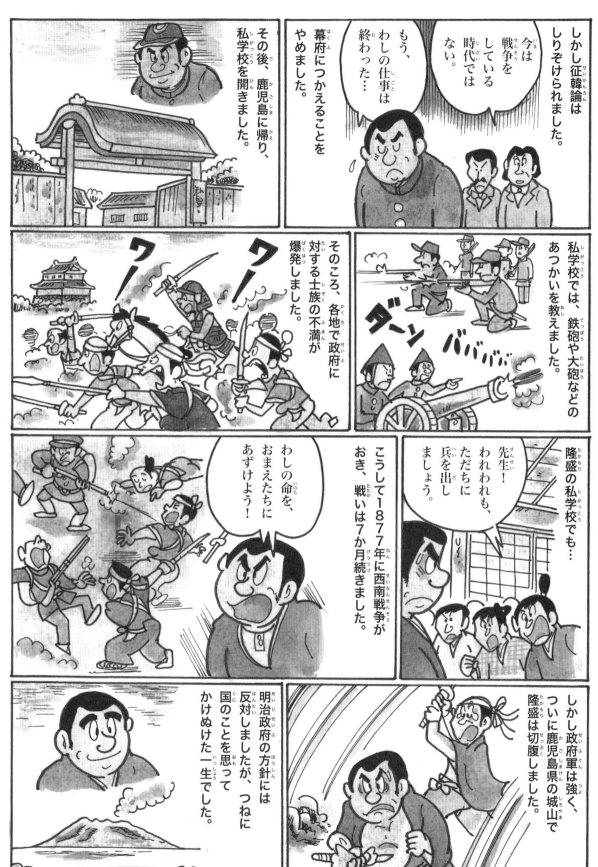

※西南戦争は、明治維新新政府に対する不平を持った士族の、最後の反乱と言われている。

しかし征韓論はしりぞけられました。

その後、鹿児島に帰り、私学校を開きました。

幕府につかえることをやめました。

もう、わしの仕事は終わった…

今は戦争をしている時代ではない。

私学校では、鉄砲や大砲などのあつかいを教えました。

そのころ、各地で政府に対する士族の不満が爆発しました。

ワ！　ワ！　ダン　ババ…

隆盛の私学校でも…

先生！われわれも、ただちに兵を出しましょう。

こうして1877年に西南戦争がおき、戦いは7か月続きました。

わしの命を、おまえたちにあずけよう！

しかし政府軍は強く、ついに鹿児島県の城山で隆盛は切腹しました。

明治政府の方針には反対しましたが、国のことを思って、つねに国のためにかけぬけた一生でした。

明治天皇
（1852〜1912年）

明治維新の後、天皇となる。明治政府で大日本帝国憲法をさだめ、日清戦争、日露戦争、韓国合併など、外国への進出をおこなった。日本の近代化をリードし、天皇制の基礎をきずいた。

幕末・明治・大正・昭和以降

明治維新

江戸幕府の力がおとろえてきた1800年代中ごろから、明治政府が改革をおしすすめた1800年代終わりごろを「明治維新」といいます。

日本国内で、政治、経済、文化、生活などが、それまでと大きく変わった時代です。

※華族…日本近代の貴族階級のこと。／※士族…もともと武士だった者に与えられた階級。

五か条の御誓文（1868年）

明治政府が、新しい政治の方針をしめしました。

一、多くの人の意見を聞いて、大切なことを決める。

一、上下の人が心を合わせて、よい国をつくっていく。

一、すべての国民が、希望を持って生きられる政治をする。

一、悪い習慣をあらためて、世界に通用する道を歩む。

一、外国から知識をとり入れて、日本を発展させる。

廃藩置県（1871年）

新政府ができてからも、まだ江戸時代からの大名が藩をおさめていました。

そこで、1869年、政府は大名が領地（藩）と領民（籍）を天皇に返す「版籍奉還」をおしすすめました。

そして、藩をやめて県をおく「廃藩置県」を行いました。県には県令（今の県知事）がおかれ、ようやく新政府は全国を統一しました。

かごしまけん 鹿児島県　さつま 薩摩

四民平等（1869年）

政府はそれまでの身分制度をあらため、新しい身分をつくりました。

●士農工商の廃止

江戸時代の身分制度をやめました。

そのかわり皇族、華族（※）、士族（※）、平民という新しい身分をつくりました。

●苗字をつける

平民も苗字をつけてよいことになりました。

田中？　鈴木？

●結婚の自由

身分の差に関係なく、結婚ができるようになりました。

●職業の自由

好きな仕事につくことができるようになりました。

しかし、華族や士族には政府からお金が支給され、平民からはきびしく税をとりました。

なかえちょうみん 中江兆民（1847～1901年）

明治の思想家。明治政府の留学生としてフランスに渡る。帰国後仏学塾を開き、ルソーの『社会契約論』などを翻訳して人民主権（庶民が政治のあり方を決められること）をとなえた。

※文明開化が起こったことで、急速に西洋化していく。この頃、断髪令も出されてちょんまげ頭もなくなった。

地租改正（1873年）

政府もはじめのころは、江戸時代に引きつづき、税は年貢米でおさめさせていました。しかし、米の値段は、豊作か凶作かによって大きく変わり、財政が安定しません。

そこで、それぞれの土地の値段を決めて、その3％を地租として、お金でおさめさせることにしました。この税の割合は、江戸時代と変わらない高さでした。

徴兵制（1873年）

政府は国を豊かにするとともに、軍隊を強くしようと考えました。これは「富国強兵」という考え方です。

そして、特別の場合をのぞいて、士族・平民を問わず、満20歳以上の男子に兵隊になる義務をおわせてくんれんし、新しい軍隊の制度をうち立てました。

文明開化（明治時代前期）

政府はすすんだ西洋文明やその道具・風習をとりいれて、日本を近代的な国に生まれ変わらせようとしました。これにより、都市のようすが大きく変わりました。

牛なべ

郵便

ザンギリ頭

学制発布（1872年）

近代的な学校制度をめざして「学制」をさだめ、だれもが教育をうけられるようにしました。

殖産興業

ヨーロッパやアメリカに近づけるよう、さまざまな産業を発展させました。

大村益次郎（1825〜1869年）
陸軍の創立者。緒方洪庵に蘭学を学ぶ。長州藩で士官を養成し、長州征伐や戊辰戦争で武器の威力を活かした戦い方や敵を逃がして長期戦を避ける方法などをとり、軍事指導者の才能を発揮した。

幕末・明治・大正・昭和以降

近代天皇制の確立につとめた

伊藤博文

立憲政治などを確立し、日本を近代国家にしました。激動の明治維新の中で、つねに中心となって日本をけん引しつづけた初代内閣総理大臣です。

出身地：周防国(山口県)
生没年：1841～1909年

博文は周防（山口県）の貧しい農家の長男として生まれ、名を利助といいました。

少年のころ、下級武士伊藤家の養子になりました。働きながらいっしょうけんめい勉強しました。

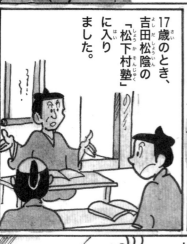

17歳のとき、吉田松陰の「松下村塾」に入りました。

この塾では、明治維新で活やくする人たちといっしょに学びました。

桂小五郎（木戸孝允）

高杉晋作

久坂玄瑞

など

松陰から尊王攘夷の考え方を教わりました。

天皇を中心とした強い国をつくるのだ！

しかし松陰は、安政の大獄（※）で処刑されてしまいました。

先生の遺志は、わたしが引きつぎます。

22歳のとき、俊輔と名前をかえ、盟友の桂小五郎（後の木戸孝允）と江戸に出ます。

高杉晋作、久坂玄瑞、井上聞多（井上馨）らと、尊王攘夷のグループをつくりました。

※安政の大獄…幕府の大老、井伊直弼による尊王攘夷派の弾圧。尊王攘夷運動の中心になって、幕府に反発した人物はここで幕府に処刑されてしまう。

高杉晋作
(1839～1867年)

長州藩士。松下村塾で吉田松陰に学ぶ。幕府の使節とともに上海に渡り、帰国後、外国を排除する活動にうちこんだ。奇兵隊を作り、第二次長州征伐で幕府をやぶった。結核でなくなった。

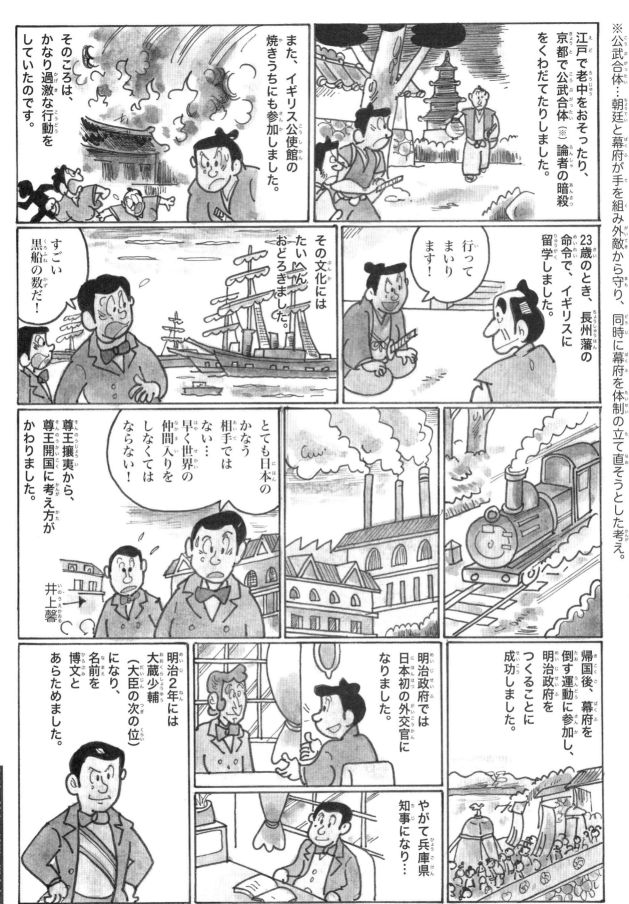

※公武合体…朝廷と幕府が手を組み外敵から守り、同時に幕府を体制の立て直そうとした考え。

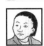

岩倉具視
(1825～1883年)

幕末・明治前期の公家、政治家。明治維新の動きをひきいた。明治の新しい政府では、薩摩・長州藩の代表とともに日本の近代化を指導した。岩倉使節団を結成し、欧米を約2年間視察した。

幕末・明治・大正・昭和以降

板垣退助（いたがきたいすけ）（1837〜1919年）　維新前は土佐藩士として倒幕運動につく。戊辰戦争では軍事総裁として会津で活やくする。演説中に襲われたときの「板垣死すとも自由は死せず」は名言。後の自由民権運動に大きな勇気をあたえた。

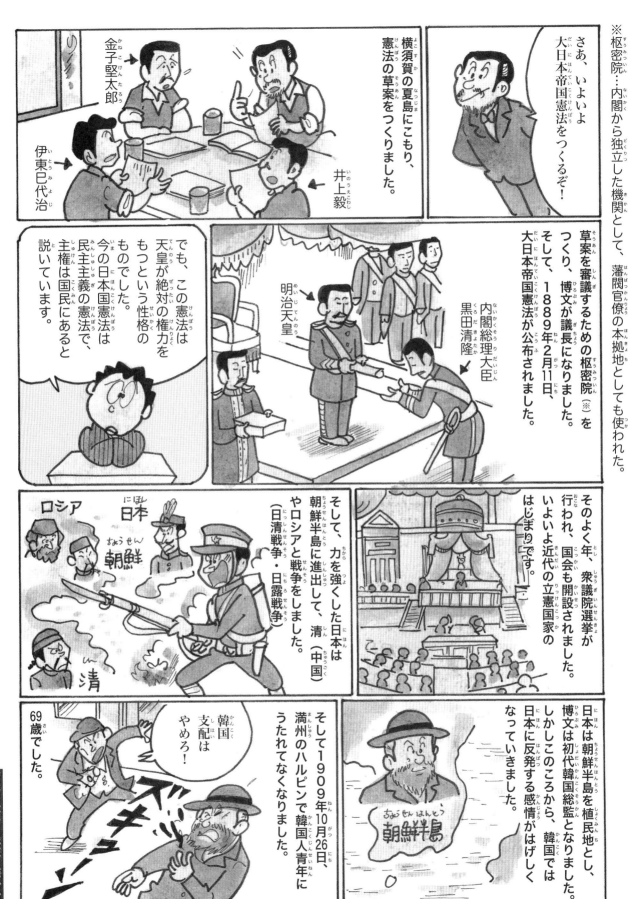

金子堅太郎

伊東巳代治

横須賀の夏島にこもり、憲法の草案をつくりました。

井上毅

さあ、いよいよ大日本帝国憲法をつくるぞ！

草案を審議するための枢密院（※）をつくり、博文が議長になりました。そして、1889年2月11日、大日本帝国憲法が公布されました。

明治天皇

内閣総理大臣　黒田清隆

でも、この憲法は天皇が絶対の権力をもつという性格のものでした。今の日本国憲法は民主主義の憲法で、主権は国民にあると説いています。

そのよく年、衆議院選挙が行われ、国会も開設されました。いよいよ近代の立憲国家のはじまりです。

ロシア

日本

朝鮮

清

そして、力を強くした日本は朝鮮半島に進出して、清（中国）やロシアと戦争をしました。（日清戦争・日露戦争）

日本は朝鮮半島を植民地とし、博文は初代韓国総監となりました。しかしこのころから、韓国では日本に反発する感情がはげしくなっていきました。

朝鮮半島

韓国支配はやめろ！

そして1909年10月26日、満州のハルビンで韓国人青年にうたれてなくなりました。

69歳でした。

ズキューン

幕末・明治・大正・昭和以降

山県有朋
（1838〜1922年）

軍人、政治家。明治維新後、徴兵制を作り、軍を陸・海軍に分けるなど、軍隊を近代化した。内務大臣・総理大臣をつとめて、日清戦争・日露戦争を率いて勝利をもたらした。

「学問のすすめ」で学ぶことの大切さを説いた

人間の自由や平等、権利の尊さを説き、新しい時代をみちびきました。慶応義塾大学のもととなる「慶応義塾」をつくるなど、人を育てることにも力をそそぎました。

福沢諭吉

出身地
大坂(大阪府)
生没年
1834〜1901年

※蔵屋敷…大名が年貢米や特産物を売るために設けた倉庫兼取引所。

大分県中津市にある諭吉が育った家

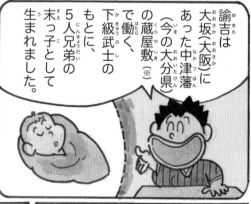

諭吉は大坂(大阪府)にあった中津藩(今の大分県)の蔵屋敷(※)で働く、下級武士のもとに、5人兄弟の末っ子として生まれました。

父・百助が急死したので一家は大坂をはなれ、中津に帰ることになりました。

3歳のときです。

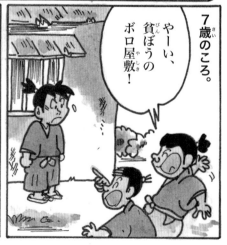

7歳のころ。

やーい、貧ぼうのボロ屋敷！

また、大坂の言葉をつかうので、いじめられました。

やーい。ヘンな言葉のよそものだー。

くそう…

西園寺公望
(1849〜1940年)

政治家。10年間フランスに留学し、自由主義思想と法律に関心をもつ。日露戦争後政権を担当。議会主義と協調外交を持論として内閣をつくった。明治大学を創立した人としても知られる。

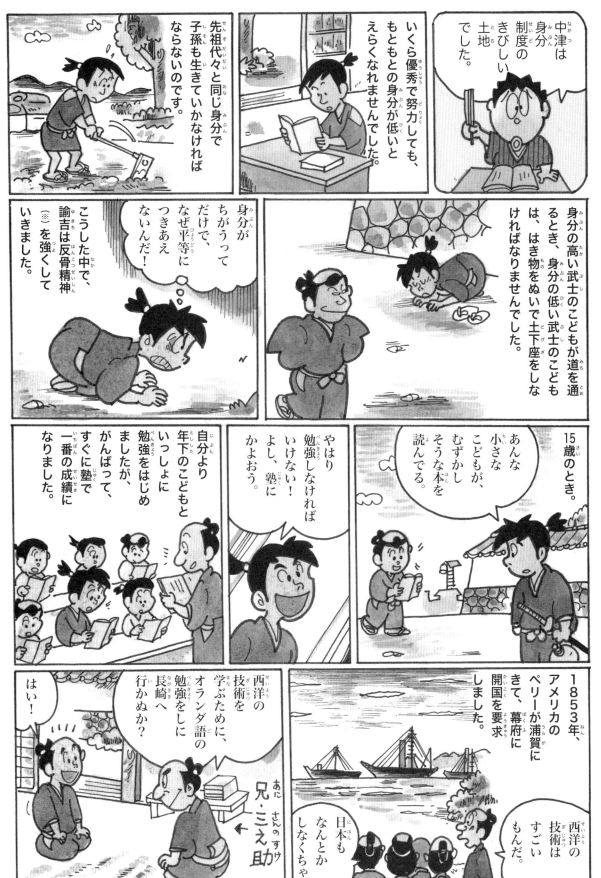

※反骨精神…強いものや支配者などに大して、負けないように反抗する気持ち。

中津は身分制度のきびしい土地でした。

いくら優秀で努力しても、もともとの身分が低いと、えらくなれませんでした。

先祖代々と同じ身分で子孫も生きていかなければならないのです。

身分の高い武士のこどもが道を通るとき、身分の低い武士のこどもは、はき物をぬいで土下座をしなければなりませんでした。

身分がちがうってだけで、なぜ平等につきあえないんだ！

こうした中で、諭吉は反骨精神（※）を強くしていきました。

15歳のとき。

あんな小さなこどもが、むずかしそうな本を読んでる。

やはり勉強しなければいけない！よし、塾にかよおう。

自分より年下のこどもといっしょに勉強をはじめましたが、がんばって、すぐに塾で一番の成績になりました。

1853年、アメリカのペリーが浦賀にきて、幕府に開国を要求しました。

西洋の技術はすごいもんだ。

日本もなんとかしなくちゃ。

西洋の技術を学ぶために、オランダ語の勉強をしに長崎へ行かぬか？

はい！

兄・三之助

幕末・明治・大正・昭和以降

井上馨（1835～1915年）
高杉晋作らと外国公使襲撃計画やイギリス公使館焼きうちに参加するなど、尊王攘夷派として活やく。明治維新後は開国を進め、1883年鹿鳴館を建て、外国の文化を取り入れようとした。

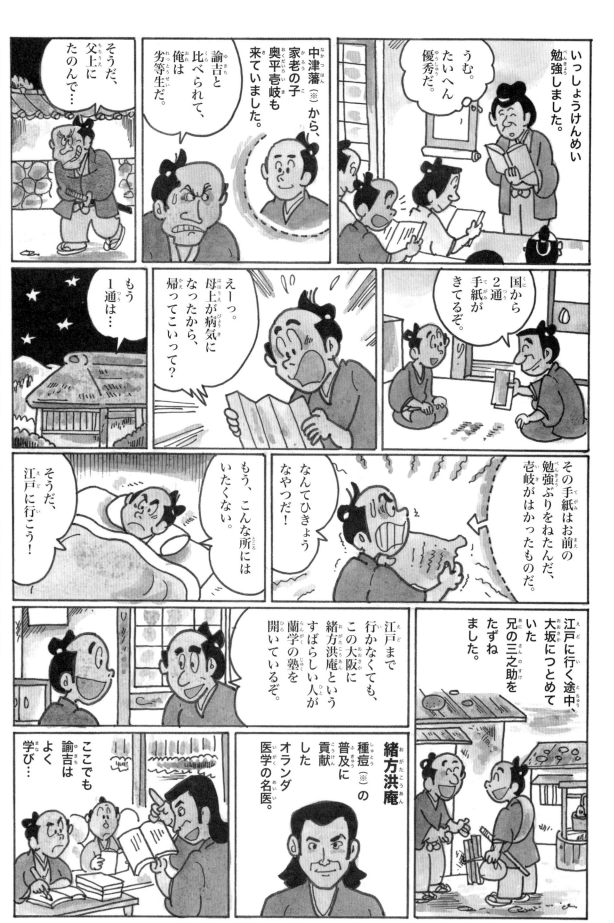

※中津藩は、豊前国下毛郡中津（現在の大分県中津市）周辺を占領していた藩。／※種痘…天然痘の予防接種のこと。

緒方洪庵（1810〜1863年）　江戸後期の医者、教育者。大阪に蘭学塾（適塾）を開いて、教育をする。その門下からは、大村益次郎、福沢諭吉や橋本左内など、幕末・明治期の学者・政治家・軍人などを輩出した。

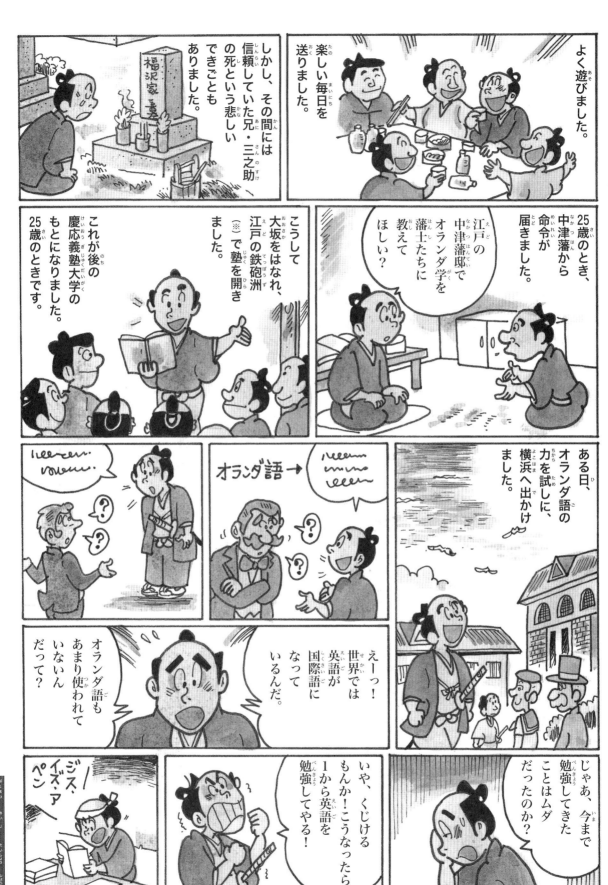

※鉄砲洲…現在の東京都中央区辺りの昔の名前。幕府の鉄砲の試射地だった事からついた。

よく遊びました。

楽しい毎日を送りました。

25歳のとき、中津藩から命令が届きました。

「江戸の中津藩邸でオランダ学を藩士たちに教えてほしい？」

しかし、その間には信頼していた兄・三之助の死という悲しいできごともありました。

こうして大坂をはなれ、江戸の鉄砲洲（※）で塾を開きました。

これが後の慶応義塾大学のもとになりました。25歳のときです。

ある日、オランダ語の力を試しに、横浜へ出かけました。

えーっ！世界では英語が国際語になっているんだ。

オランダ語もあまり使われていないんだって？

じゃあ、今まで勉強してきたことはムダだったのか？

いや、くじけるもんか！こうなったら1から英語を勉強してやる！

ジス、イズ、ア、ペン

オランダ語→

幕末・明治・大正・昭和以降

東郷平八郎
（1847～1934年）

軍人。海軍大将。日露戦争では連合艦隊の司令長官となり、日本海の海戦で連合艦隊を敵前で160度回転させるという奇抜な戦法でロシアのバルチック艦隊を全滅させるなど大活やくした。

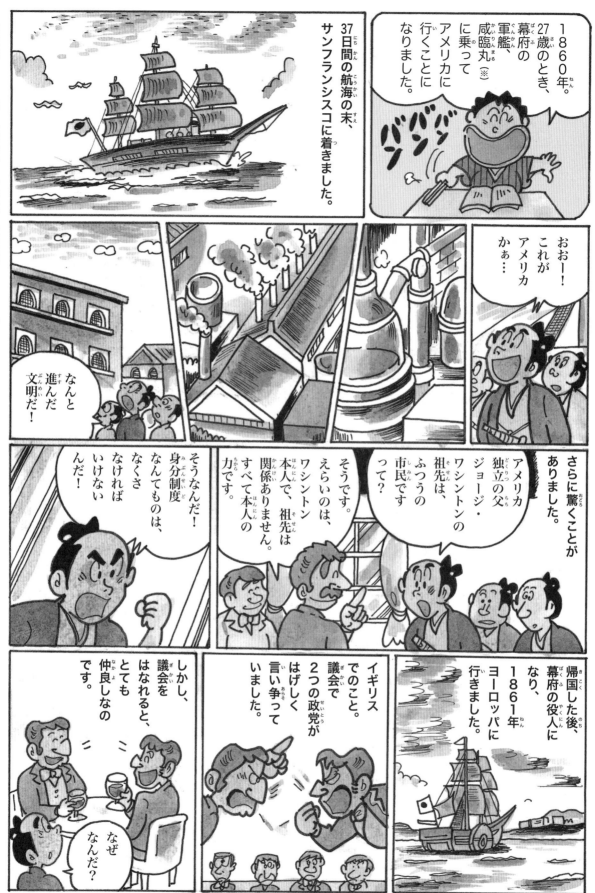

※咸臨丸…この時、咸臨丸の指揮官は勝海舟だったと言われている。

1860年。27歳のとき、幕府の軍艦、咸臨丸（※）に乗ってアメリカに行くことになりました。

37日間の航海の末、サンフランシスコに着きました。

おおー！これがアメリカかぁ…

なんと進んだ文明だ！

さらに驚くことがありました。

アメリカ独立の父ジョージ・ワシントンの祖先は、ふつうの市民ですって？

そうです。えらいのは、ワシントン本人で、祖先は関係ありません。すべて本人の力です。

そうなんだ！身分制度なんてものは、なくさなければいけないんだ！

帰国した後、幕府の役人になり、1861年ヨーロッパに行きました。

イギリスでのこと。議会で2つの政党がはげしく言い争っていました。

しかし、議会をはなれると、とても仲良しなのです。

なぜなんだ？

前島密
まえじまひそか
(1835〜1919年)

官僚、政治家。全国をまわりながらさまざまな学問を身につけ、近代的郵便制度をつくった。明治維新の後、駅逓頭になり、「郵便」、「切手」「葉書」などの名前を定め、「郵便制度の父」と呼ばれる。

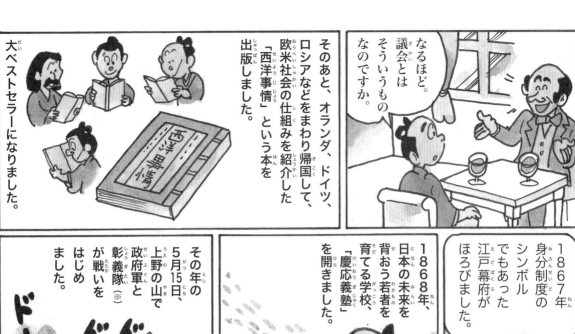

※彰義隊…徳川慶喜に反発する旧幕臣が結成した団体。後に大村益次郎がひきいる政府軍に滅ぼされてしまう。

大ベストセラーになりました。

そのあと、オランダ、ドイツ、ロシアなどをまわり帰国して、欧米社会の仕組みを紹介した「西洋事情」という本を出版しました。

なるほど。議会とはそういうものなのですか。

1867年、身分制度のシンボルでもあった江戸幕府がほろびました。

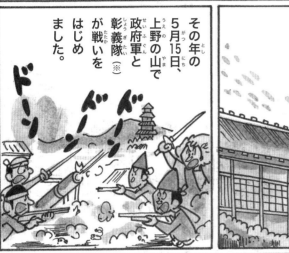

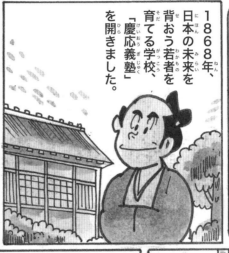

その年の5月15日、上野の山で政府軍と彰義隊（※）が戦いをはじめました。

1868年、日本の未来を背おう若者を育てる学校、「慶応義塾」を開きました。

早く逃げろ！

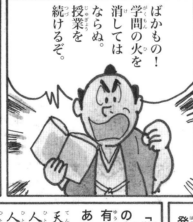

ばかもの！学問の火を消してはならぬ。授業を続けるぞ。

人間はみな自由平等で、学ぶことはとても大切なのです。

天は人の上に人を造らず人の下に人を造らず

「学問のすすめ」の中に、有名な言葉があります。

諭吉はたくさんの本を出版しました。また、「時事新報」という新聞も発行しました。

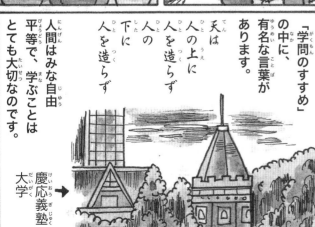

慶応義塾大学 →

幕末・明治・大正・昭和以降

高橋是清
（1854〜1936年）

政治家。アメリカに留学した後、英語教師などをへて、日本銀行総裁、大蔵大臣、総理大臣をつとめる。金融恐慌、昭和恐慌の処理にあたり、歴代でも指折りの大蔵大臣といわれる。二・二六事件で殺害された。

明治から大正時代の小説家、英文学者

近代文学を代表する文豪です。代表作には「坊ちゃん」、「吾輩は猫である」、「三四郎」などがあり、現代でも人気の高い作品ばかりです。また、多くのすぐれた弟子を育てたことでも知られています。

夏目漱石

出身地
江戸（東京都）
生没年
1867〜1916年

※里子…他人にあずけて、育ててもらう子のこと。

夏目漱石の墓

漱石は江戸（今の東京）で、お金もちの名主のもとに、1867年1月5日に生まれました。

本名を「金之助」といいます。

これは、この日に生まれると、大どろぼうになるので、それをのがれるためには「金」の字を名前につけるといい、という言い伝えからつけられました。

金之助の生まれた慶応3年は、江戸幕府がほろんだ年です。よく年、年号が明治となり、世の中は大きく変わりました。名主という役目も終わり、夏目家は貧しくなりました。

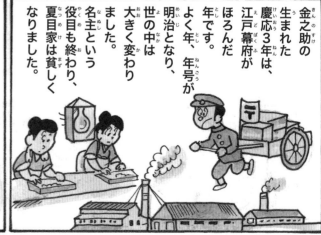

お母さんの乳が出ないので、生まれてすぐに、貧しい古道具屋に里子※としてあずけられました。

森鷗外（1862〜1922年）作家。東大医学部を卒業した後軍医（軍の医者）になる。陸軍省の派遣留学生としてドイツに滞在し、帰国後『舞姫』『阿部一族』などの小説を書き、西欧文学の紹介、翻訳もした。日露戦争に軍の医者として従軍した。

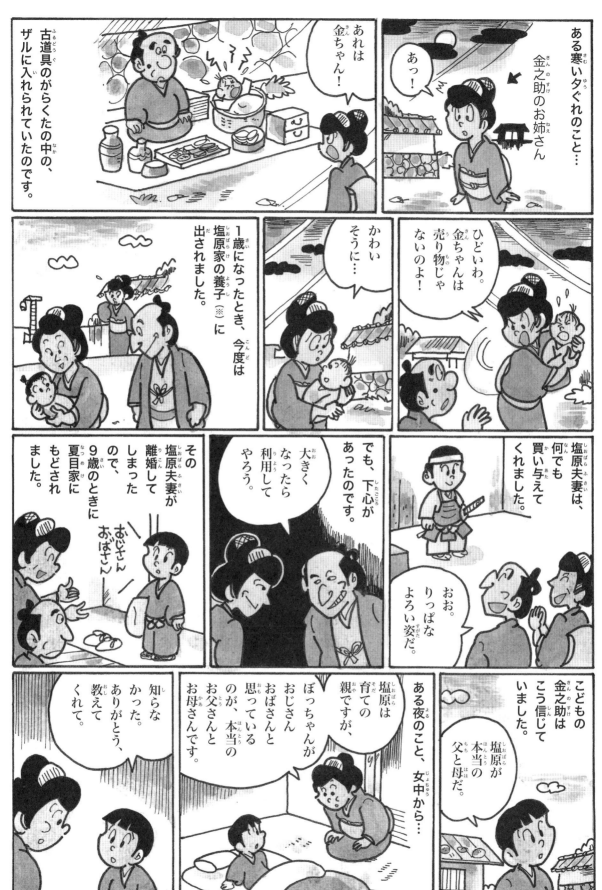

正岡子規（1867～1902年）

俳人、歌人。夏目漱石の親友だった。俳句の雑誌「ホトトギス」を作った。俳句、短歌、小説、随筆、評論など、さまざまな作品を残した。「ベースボール」を日本語で「野球」と訳した話は有名。結核でなくなる。

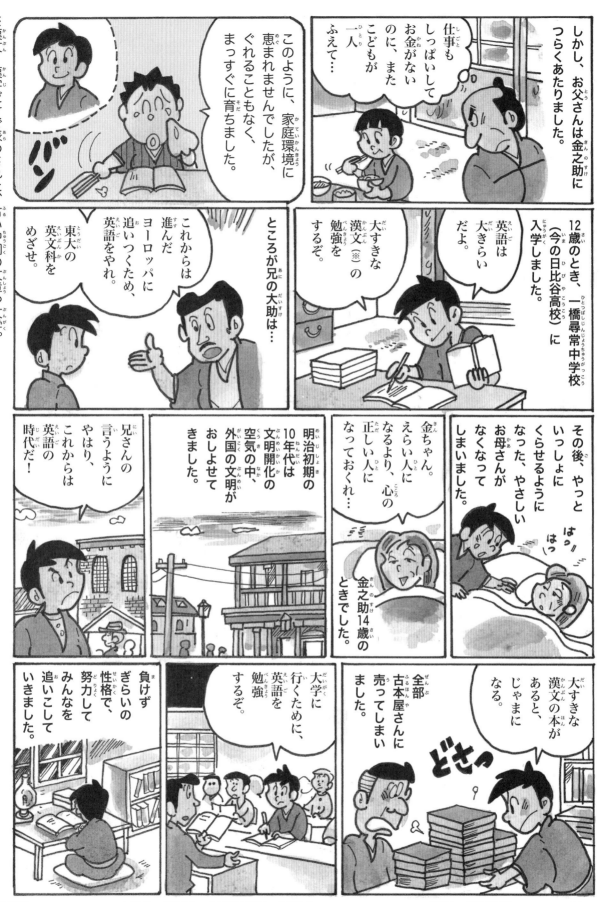

※漢文…漢字だけで表わされた、古い中国の文章や文学。

このように、家庭環境に恵まれることもなく、まっすぐに育ちました。

ぐれることもなく、まっすぐに育ちました。

仕事もしっぱいしてお金がないのに、またこどもが一人ふえて…

しかし、お父さんは金之助につらくあたりました。

これからは進んだヨーロッパに追いつくため、英語をやれ。

東大の英文科をめざせ。

ところが兄の大助は…

12歳のとき、一橋尋常中学校（今の日比谷高校）に入学しました。

英語は大きらいだよ。

大すきな漢文（※）の勉強をするぞ。

兄さんの言うようにやはり、これからは英語の時代だ！

明治初期の10年代は文明開化の空気の中、外国の文明がおしよせてきました。

その後、やっといっしょにくらせるようになった、やさしいお母さんがなくなってしまいました。

金ちゃん。えらい人になるより、心の正しい人になっておくれ…

金之助14歳のときでした。

負けずぎらいの性格で、努力してみんなを追いこしていきました。

大学に行くために、英語を勉強するぞ。

全部古本屋さんに売ってしまいました。

どさっ

大すきな漢文の本があると、じゃまになる。

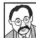

新渡戸稲造（1862〜1933年）

思想家、教育家。札幌農学校を卒業後、アメリカ、ドイツに留学。京大教授などをした後、国際連盟の事務局次長などを務めて国際的に活やくし、『武士道』や『農業本論』などを書いた。

幕末・明治・大正・昭和以降

原敬
（1856〜1921年）

外務次官、朝鮮公使、大阪毎日新聞社社長などをつとめた後、総理大臣になった。日本ではじめての政党内閣（同じ目標を持った仲間の代表が総理大臣になり、仲間で政治を動かす機関）を作った。

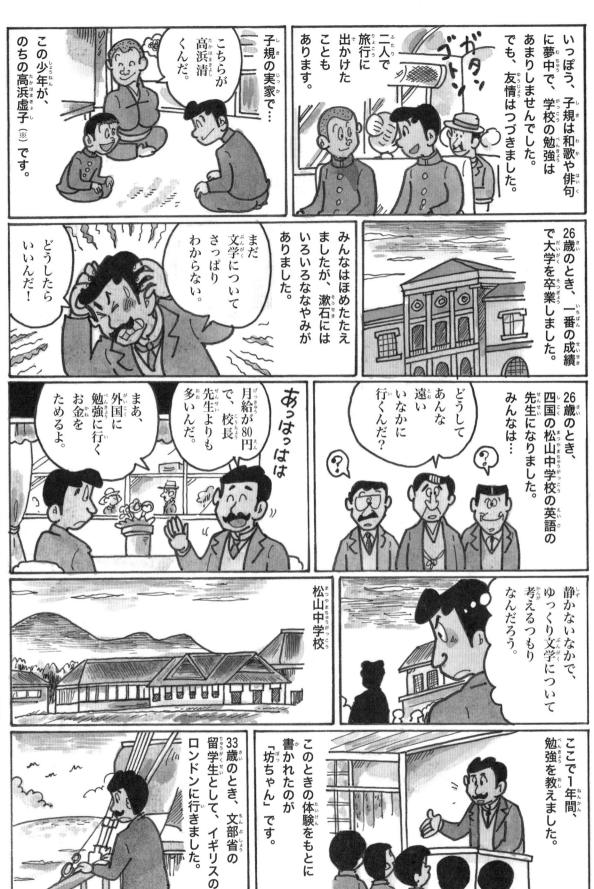

いっぽう、子規は和歌や俳句に夢中で、学校の勉強はあまりしませんでした。でも、友情はつづきました。

二人で旅行に出かけたこともあります。

子規の実家で…
こちらが高浜清くんだ。
高浜清くんだ。

この少年が、のちの高浜虚子（※）です。

※高浜虚子…明治～昭和期の俳人、小説家。ホトトギスの理念となる「客観写生」「花鳥諷詠」をいったこととしても有名。

26歳のとき、一番の成績で大学を卒業しました。

まだ文学についてさっぱりわからない。
みんなはほめたたえましたが、漱石にはいろいろななやみがありました。
どうしたらいいんだ！

26歳のとき、四国の松山中学校の英語の先生になりました。
みんなは…
どうしてあんな遠いいなかに行くんだ？

まあ、外国に勉強に行くお金をためるよ。
月給が80円で、校長先生よりも多いんだ。
あっはっは

静かないなかで、ゆっくり文学について考えるつもりなんだろう。

松山中学校

ここで1年間、勉強を教えました。
このときの体験をもとに書かれたのが『坊ちゃん』です。

33歳のとき、文部省の留学生として、イギリスのロンドンに行きました。

犬養毅
（1855～1932年）
福沢諭吉の慶応義塾で学ぶ。ジャーナリストをへて政治家になり、大隈重信を支えた後、総理大臣になる。
護憲運動を進め、普通選挙法（国民が選挙をおこなう規則）を作ったが、過激派の海軍青年に暗殺された。

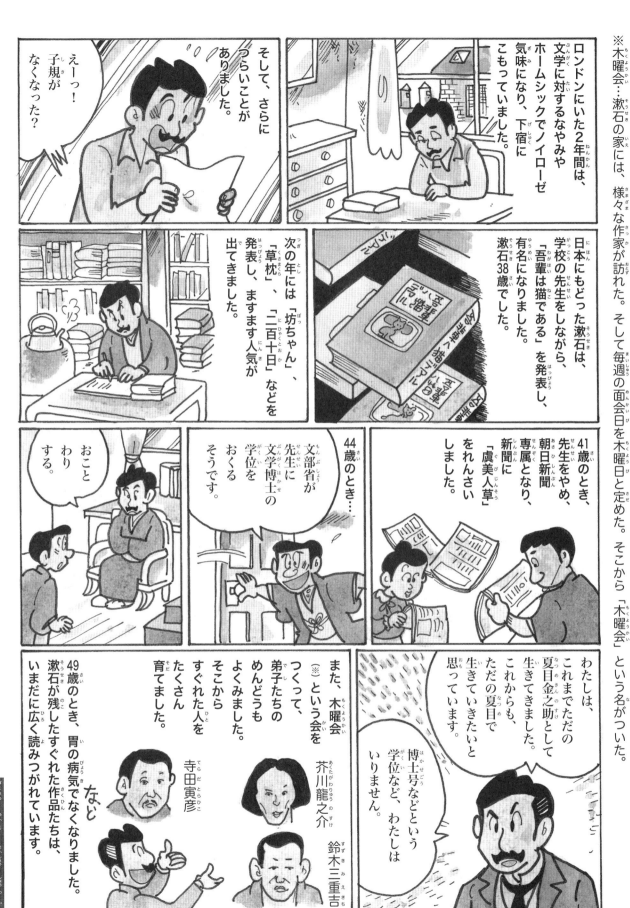

幕末・明治・大正・昭和以降

尾崎行雄
(1858〜1954年)

ジャーナリストをへて政治家になった。大隈重信が総理大臣のとき法務大臣をつとめた。犬養毅らとともに護憲運動（軍による政治に反対し、憲法による政治を進める運動）を指導し、「憲政の神様」と呼ばれた。

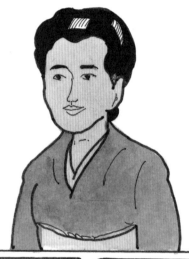

明治時代の女子教育者

日本の女性ではじめて外国に留学して勉強し、欧米の
進んだ文化をとりいれました。
津田塾大学のもととなる塾を開いたことでも有名です。

津田梅子

出身地
江戸(東京都)
生没年
1864〜1929年

※梅子の父・仙がアメリカに行ったときのこの使節では、福沢諭吉も一緒だった。

留学した5人の女子
（右から2番目が梅子）

梅子は江戸（今の東京）牛込南御徒町で生まれました。

まず、梅子の父・津田仙を紹介しましょう。

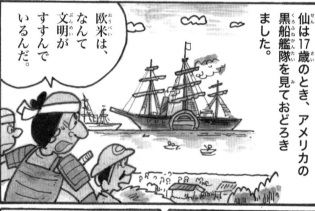

仙は17歳のとき、アメリカの黒船艦隊を見ておどろきました。

欧米は、なんて文明がすすんでいるんだ。

英語を猛勉強しました。

これからは英語の時代だ！

使節の通訳で、アメリカに行ったこともあります。

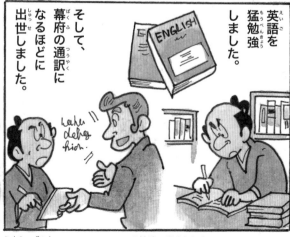

そして、幕府の通訳になるほどに出世しました。

斉藤茂吉
(1882〜1953年)　歌人、精神科の医者。雑誌「アララギ」を編集。精神科医としてドイツやオーストリアに留学し、帰国後青山脳病院の院長になる。一方でさかんに創作をおこない、『赤光』などの歌集や随筆を書いた。

※全権大使…外交使節の中でもっとも上級の階級。外交使節団の長。

また、トマト、イチゴ、リンゴなどを日本にはじめて輸入したり、農学校をつくったりと、農業にも力をつくしました。

仙はたいへん進歩的な考えをもった人でした。梅子が4歳のとき、出張先から…

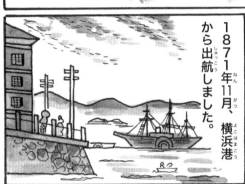

これからは日本女性にも教育が必要な時代がくる。梅子に勉強をはじめさせなさい。

こんな教育熱心な両親のもとで育ちました。

7歳のとき…

アメリカへの女子留学生を募集しているが、行かないか？

はい。行きます。

1871年11月、横浜港から出航しました。

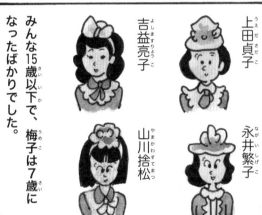

岩倉使節団

岩倉具視を全権大使(※)とし、政府の主だった人たちが参加しました。総勢は100人をこえ、留学生は42人、そのうち女子は5人いました。

日本ではじめての女子留学生です。

イェーイ

上田貞子
永井繁子
吉益亮子
山川捨松

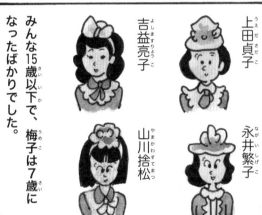

みんな15歳以下で、梅子は7歳になったばかりでした。

船旅は20日間におよびました。

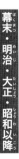
幕末・明治・大正・昭和以降

志賀潔
(1870〜1957年)

細菌学者。赤痢菌を発見した。ドイツに留学して化学療法の研究もし、明治の日本の近代化をリードした。研究が世間に広く認められて、名誉をえながらも、貧しい暮らしを続けていた。

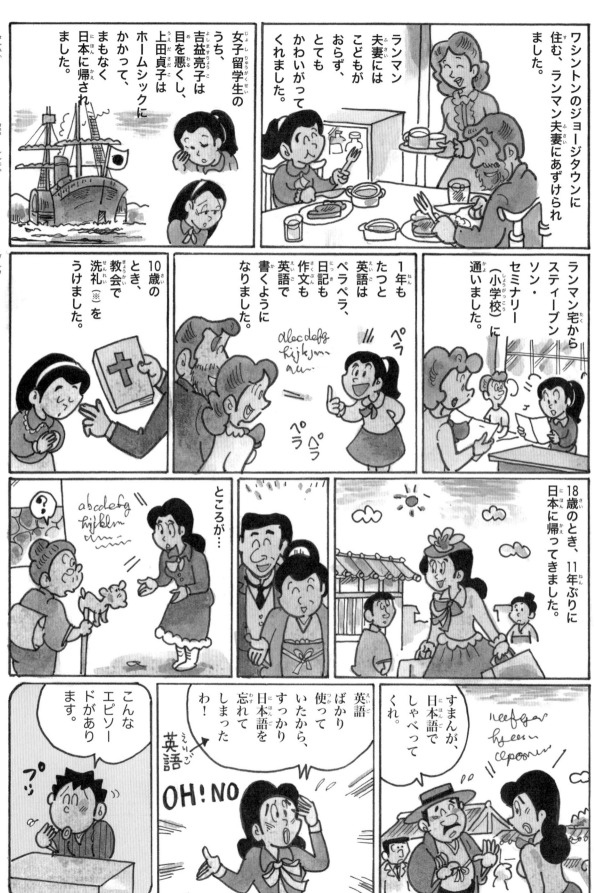

白瀬矗（しらせのぶ）（1861〜1946年）

探検家、陸軍中尉。南極探検隊を結成し、借金をして出発した。1年以上の船旅を続けて南極に上陸し、旗を立てて「大和雪原」と名づけた。アジアの国々を講演してまわり、20年以上かけて借金を返した。

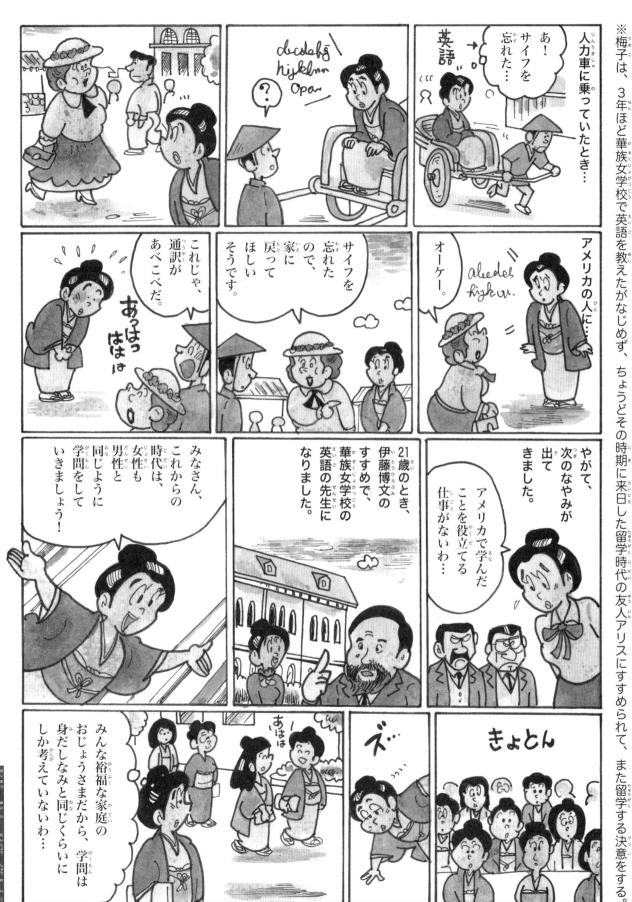

※梅子は、3年ほど華族女学校で英語を教えたがなじめず、ちょうどその時期に来日した留学時代の友人アリスにすすめられて、また留学する決意をする。

人力車に乗っていたとき…

英語

あ！サイフを忘れた…

abcdefg hijklmn opqr

？

サイフを忘れたので、家に戻ってほしいそうです。

これじゃ、通訳があべこべだ。

あっはっはっは

アメリカの人に……

オーケー。

aleedeb hijkun.

やがて、次のなやみが出てきました。

アメリカで学んだことを役立てる仕事がないわ…

21歳のとき、伊藤博文のすすめで、華族女学校の英語の先生になりました。

みなさん、これからの時代は、女性も男性と同じように学問をしていきましょう！

ズ…

きょとん

みんな裕福な家庭のおじょうさまだから、学問は身だしなみと同じくらいにしか考えていないわ…

あはは

竹久夢二
(1884〜1934年)

画家、詩人。挿絵画家として繊細で哀愁ただよう女性の絵などをえがき、人気となった。おもに本の表紙や広告の絵をえがき、デザインとしての美術を世に広めた。詩、歌謡、童話なども書いた。

英語を教えることだけが、教育ではないわ。

真の教育とは、新しい、自由な考えをもつ女性をつくることなのよ！

先生をやめてしまいました。

1889年、梅子は再びアメリカ留学に旅立ちました。

今度はブリンマー大学に入学して、生物学を学びました。

トーマス・モーガン博士と「カエルの卵の発生」について、研究と実験をかさねました。

モーガン博士は1933年にノーベル賞を受賞しました。こんなすごい人と共同研究をしていたのですね。

梅子30歳のとき、この研究がイギリスの科学誌に発表されました。

ほーう。共同研究者はウメコという日本人女性か…

すごいなあ。

このまま大学に残って研究をつづけるようにたのまれましたが…

日本に帰って、女性のための学校をつくりたいのです。

私は恵まれていて、じゅうぶんな教育をうけることができました。

すべての女性が、私と同じように教育をうけられるようにしたいのです。

ミス・ウメコ、よくわかった。日本でがんばってくれ。

すみません。

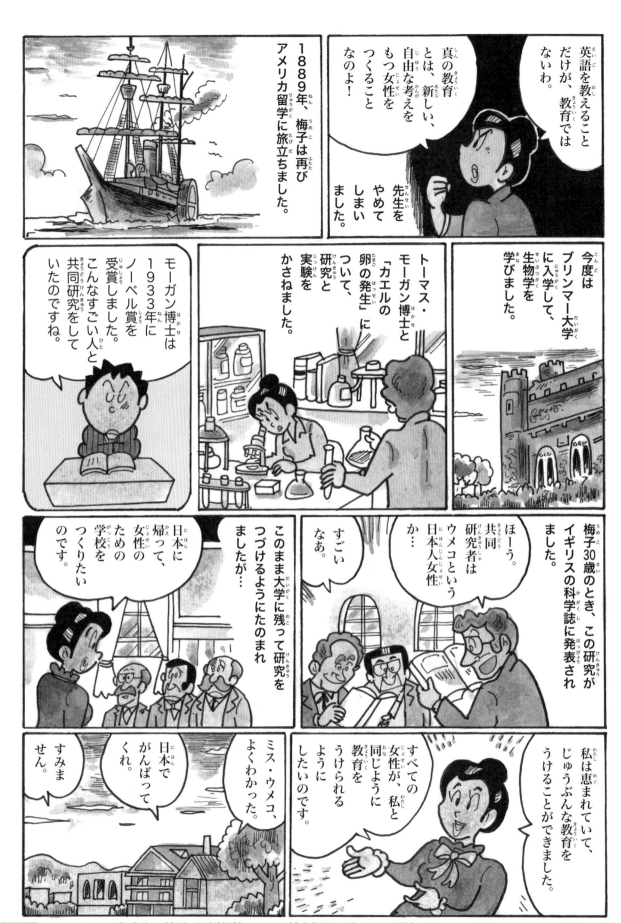

政治家、公爵。日中戦争のとき、総理大臣を務める。戦争を広げない方針をとったが、軍部の反対にあい利用された。戦後、戦犯（戦争で犯罪をおかした人）とされ、とらえられる前に自殺した。

※女子英学塾…これまでの行儀や作法の延長という女子教育とは違い、進歩的で自由な教育は評判になった。

もしかしたら、すぐれた科学者になっていたかもしれません。

やっと夢を実現させるときがきたわ。

そして1900年9月、東京の一番町に「女子英学塾」（※）を開きました。

ふつうの家をかりて、校舎にしました。

生徒はたったの10人でした。

きびしく、質の高い教育がなされました。

後に、日本ではじめての女性の専門学校としてみとめられました。

みずからの力で人生を切りひらく女性にならなくてはいけません。

女性の個性を育てる、アメリカ式の教育でした。

梅子は65歳でなくなりました。

理想の学校を作るために一生をささげ、生がい独身で通しました。

その後、梅子の学校は津田英学塾と名前を変え、現在の津田塾大学になりました。

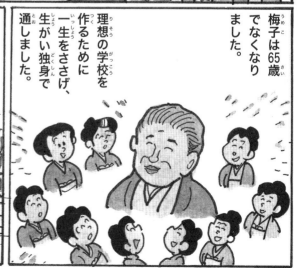

幕末・明治・大正・昭和以降

山本五十六
（1884〜1943年）

軍人。アメリカとの地上戦をさけるため、連合艦隊司令長官としてハワイの真珠湾を先制攻撃し、太平洋戦争がはじまる。前線を視察中に戦死した。人がらやリーダーシップは高く評価される。

明治・大正・昭和の文化人

岡倉天心
美術評論家
出身地：相模国(神奈川県)
1862～1913年

東京大学在学中に知り合った哲学者フェノロサの日本美術復興の活動に賛同し、日本美術の調査に協力しました。ともに設立した美術学校（東京芸術大学）では、2代目校長に就任しました。

内村鑑三
キリスト教伝道者
出身地：東京都
生没年 1861～1930年

父は高崎藩士。札幌農学校に入学し、クラーク博士に感化され、キリスト教徒になりました。働きながら、キリスト教による平和思想を広め、日露戦争にも反対しました。教会のあり方を批判したその考えを「無教会主義」とよびます。

島崎藤村
詩人・小説家
出身地：
生没年 1872～1943年

明治学院の先生になったころから詩を書きはじめました。やがて、差別される人たちを見て、小説を書くようになります。きりつめた生活の中、家族がなくなっても、詩集「若菜集」、「夏草」、小説に「破戒」、「夜明け前」があります。

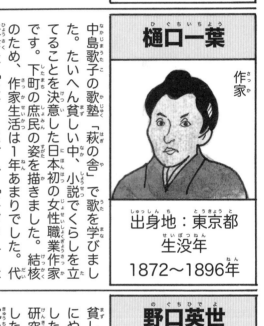

樋口一葉
作家
出身地：東京都
生没年 1872～1896年

中島歌子の歌塾「萩の舎」で歌を学びました。たいへん貧しい中、小説でくらしを立てることを決意した日本初の女性職業作家です。下町の庶民の姿を描きました。結核のため、作家生活は1年あまりでした。代表作は「たけくらべ」、「にごりえ」など。

与謝野晶子
歌人
出身地：大阪府
生没年 1878～1942年

夫の鉄幹が主宰する雑誌「明星」に参加して、歌集「みだれ髪」を出版しました。おおらかで、だいたんで、情熱的に歌いあげ、ロマン主義の歌人として注目されました。戦争に向かう弟を思って歌った「君死にたまふことなかれ」は反戦歌として、大きな反きょうをよびました。

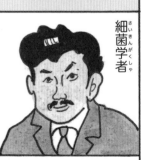

野口英世
細菌学者
出身地：福島県
生没年 1867～1928年

貧しい農家に生まれ、こどものころに左手にやけどをおい、不自由になってしまいました。その中で勉強をつづけ、アメリカの研究所で梅毒菌（※）の純粋培養に成功しました。後にアフリカにわたり、黄熱病の研究中、この病気にかかってなくなりました。

※梅毒菌…毒性の強い性病の菌で、死に至ることもある。

平塚らいてう（1886～1971年）
女性解放運動家。日本女子大を卒業。婦人文芸誌「青鞜」を発刊し、「新しい女」のあり方を示した。婦人参政運動や反戦・平和運動もおこなった。「元始、女性は太陽であった」の言葉は有名。

石川啄木

詩人・歌人

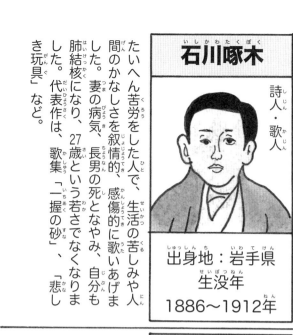

出身地：岩手県
生没年
1886～1912年

たいへん苦労をした人で、生活の苦しみや人間のかなしさを叙情的、感傷的に歌いあげました。妻の病気、長男の死となやみ、自分も肺結核になり、27歳という若さでなくなりました。代表作は、歌集「一握の砂」、「悲しき玩具」など。

滝廉太郎

作曲家

出身地：東京都
生没年
1879～1903年

生まれつき音楽の才能にめぐまれ、最年少で東京音楽大学（今の東京芸術大学）に入学しました。16歳という若さで、ドイツに留学しましたが、病気のために帰国、22歳のとき、23歳でなくなりました。代表作は「荒城の月」、「花」、「お正月」、「鳩ぽっぽ」など。

芥川龍之介

小説家

出身地：東京都
生没年
1892～1927年

古典を素材にした短編小説で人気が出ました。その後、現代の生活をあつかったものや、自伝的なものに変わっていきました。1927年、「将来に対するぼんやりした不安」と書きのこし、服毒自殺しました。代表作に「鼻」、「杜子春」、「河童」、「羅生門」など。

宮沢賢治

詩人・童話作家

出身地：岩手県
生没年
1896～1933年

学校を卒業すると上京し、たくさんの文学作品を書きました。その後、故郷にもどり、農学校の教師をしながら、詩や童話を書きました。生前はほとんどみとめられず、死後有名になりました。代表作、歌集「雨ニモマケズ」、童話「銀河鉄道の夜」など。

新見南吉

童話作家

出身地：愛知県
生没年
1913～1943年

童話雑誌「赤い鳥」に投稿し、それが採用され、その才能がみとめられるようになりました。その後、体調をくずしながらも次々に作品を書きましたが、わずか30歳でなくなりました。代表作に「ごんぎつね」、「うた時計」、「おじいさんのランプ」など。

北里柴三郎

細菌学者

出身地：熊本県
生没年
1852～1931年

破傷風（※）という伝染病をなおしたり、予防するための研究をして、破傷風菌の純粋培養に成功して、抗毒素を発見しました。その後、北里研究所をつくり、志賀潔や野口英世を世に送り出しました。

幕末・明治・大正・昭和以降

小林多喜二（1903～1933年）
作家。短編を書きながら社会科学を学ぶ。代表作『蟹工船』で、過酷な北洋漁業を営む労働者の社会運動の自覚をえがくなど、プロレタリア作家として活動。憲兵の拷問によって獄中で死亡した。

第二次世界大戦とその後の日本

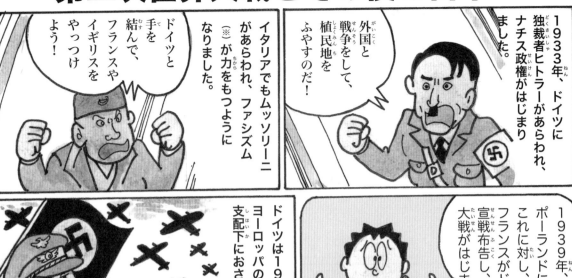

※ファシズム…個人の自由や民主主義をみとめず、外国には侵略政策をとる軍国主義的独裁政治のこと。

1933年、ドイツに独裁者ヒトラーがあらわれ、ナチス政権がはじまりました。

外国と戦争をして、植民地をふやすのだ！

ドイツと手を結んで、フランスやイギリスをやっつけよう！

イタリアでもムッソリーニがあらわれ、ファシズム（※）が力をもつようになりました。

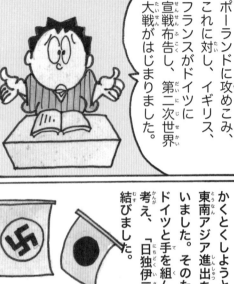

ドイツは1940年にはヨーロッパの広い範囲を支配下におさめました。

1939年、ドイツがポーランドに攻めこみ、これに対し、イギリス、フランスがドイツに宣戦布告し、第二次世界大戦がはじまりました。

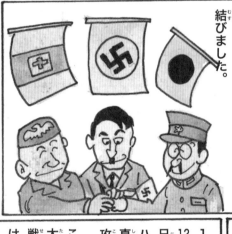

日本は石油などの資源をかくとくしようとして、東南アジア進出をくわだてていました。そのためにはドイツと手を組んだ方がよいと考え、「日独伊三国同盟」を結びました。

アメリカは…

日本に石油はわたさん。

われわれはドイツを倒すぞ！

しかし、東条英機内閣になると…

アメリカをやっつけるぞ！

1941年12月8日、日本軍はハワイの真珠湾を攻撃しました。こうして太平洋戦争がはじまりました。

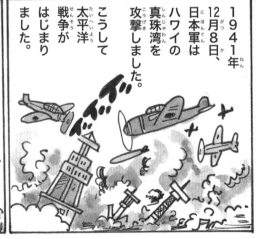

はじめは日本軍の勝利が続き、東南アジアをほぼ支配下におさめました。

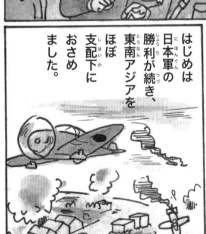

東条英機
(1884〜1948年)

軍人、政治家。陸軍大臣などをつとめた後、首相となり、まもなく太平洋戦争の開戦に踏み切った。自分に否定的な人物を処罰するなど独裁的だった。戦後、A級戦犯として死刑になった。

※B29…アメリカ軍の爆撃機。Bは「Bomber（ボンバー、爆弾のこと）」の略。

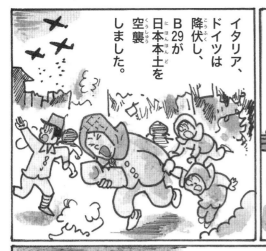

しかし、1942年ミッドウェー海戦でアメリカ軍にやぶれ、1943年ガダルカナル島の戦いにやぶれ、よく年にはサイパン島も失い、1945年硫黄島で日本軍は玉砕しました。

イタリア、ドイツは降伏し、B29が日本本土を空襲しました。

1945年6月、アメリカの大部隊が沖縄に上陸しました。沖縄戦は3か月続き、日本軍の兵士約10万人、民間人も同じくらいいなくなりました。

そして1945年8月6日に広島、9日に長崎に原子爆弾がおとされました。

爆発すると数百万度の火の玉となり、キノコ雲ができる。

そして、ポツダム宣言をうけ入れ、8月15日、日本は無条件で降伏しました。

ここに、ようやく戦争がおわり、戦後の歩みがはじまるのです。

玉音放送

次々に日本政府に命令を出しました。

民主主義への道

連合国軍最高司令官マッカーサーが厚木飛行場におりたちました。

軍国主義をとりのぞき、民主主義をすすめる。

● 国民の自由をおさえていた「治安維持法」などを廃止。
● 天皇は神ではなく「人間」である（人間宣言）。
● 労働組合法を定めて労働者の団結権やストライキ権をみとめる。
● 学校では議会政治や平和、基本的人権の尊重、主権在民を教える。
● 政党の活動を自由にさせる。
● 選挙法を改正して、20歳以上の男女すべてに選挙権をあたえる。
…など。

そして、ついに日本は国民が中心となって政治をおこなう民主主義政治のもと、急速に経済も回復し、先進国の仲間入りをしていくことになるのです。

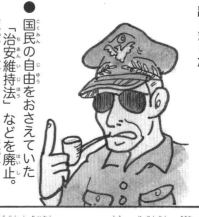

マッカーサー（1880～1964年）　アメリカの軍人。太平洋戦争開戦時の極東軍司令官で、ルソン島で日本軍と戦う。のち、GHQ（連合国軍最高司令官総司令部）の総司令官として日本占領にあたった。

幕末・明治・大正・昭和以降

戦後日本をスタートさせた首相

吉田茂（よしだしげる）

新憲法の制定、日米講和条約を結ぶなど、強い
リーダーシップで戦後日本の方向を決めました。

出身地：東京都
生没年：1878〜1967年

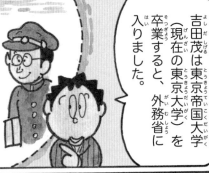

吉田茂は東京帝国大学（現在の東京大学）を卒業すると、外務省に入りました。

28歳で外交官となり、その後イタリアにふにんし、奉天（中国）における外交官のエリートコースを歩みました。

そのころから日本では軍部の力が強くなり、軍国主義の道を歩み出しました。

しかし、日本はアメリカ、イギリスなどの連合国軍と戦い、負けてしまいました。

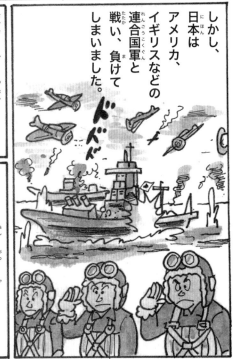

戦争は、ぜったいにしてはいけない！

平和主義者の茂は…

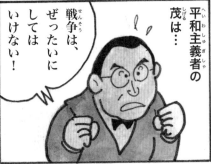

戦後の焼け野原を見て…

日本をたてなおさなければ。

昭和21年、第一次吉田内閣が発足しました。

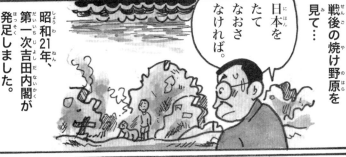

1946年11月3日、日本国憲法（※）が公布されました。

これから、みんな自由・平等だ！

もう戦争はしないぞ！

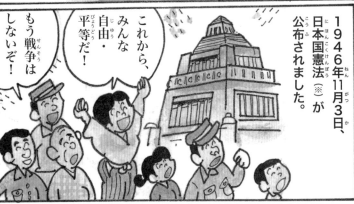

※前文および11章103条からなる。自由と平等、平和を基にした憲法。

鳩山一郎（はとやまいちろう）（1883〜1959年）

政治家、弁護士。第二次大戦後、自由党を結成して首相となった。在任中に、日本とソビエト社会主義共和国連邦（現在のロシアなど）との国交の回復を果たすなど精力的に活動。

※日本で5回にわたって内閣総理大臣に任命されたのは吉田茂だけである。

日本はアメリカ軍に兵器や物資を輸出し、経済はたちまち復興していきました。

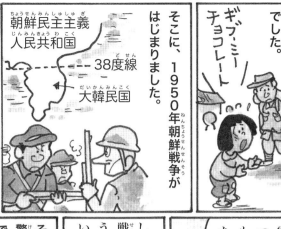

朝鮮民主主義人民共和国
38度線
大韓民国

そこに、1950年朝鮮戦争がはじまりました。

しかし、人々のくらしは貧しいものでした。

ギブ・ミー・チョコレート

占領軍のマッカーサー

日本も自分の軍隊をつくってもらいたい。

しかし、戦争放棄をうたっているし…

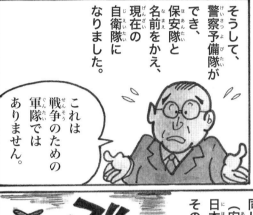

そうして、警察予備隊ができ、保安隊と名前をかえ、現在の自衛隊になりました。

これは戦争のための軍隊ではありません。

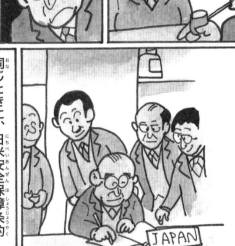

1950年、サンフランシスコ講和会議で、平和条約が結ばれ、ソ連や中国をのぞく48か国と平和条約が結ばれました。

同じときに、日米安全保障条約（安保条約）が結ばれ、日本の各地におかれた基地はそのまま残されました。

ゴ・ゴ・ゴ・ゴ

また、茂は気に入らない質問をした新聞記者に水をかけるなど気性の激しいところもありました。

昭和28年には、質問された内容に腹を立て、「バカヤロー」とさけび、国会を解散においこんだこともありました。

バカヤロー

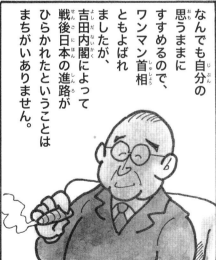

なんでも自分の思うままにすすめるので、ワンマン首相ともよばれましたが、吉田内閣によって戦後日本の進路がひらかれたということはまちがいありません。

幕末・明治・大正・昭和以降

池田勇人 (1899～1965年)

政治家。大蔵省の官僚をへて吉田茂と知り合い、自由党に入って吉田内閣の大蔵大臣となった。のちに自由民主党第4代目の総裁（代表）として首相になる。高度経済成長政策をリードした。

太宰治 (だざいおさむ)

デカダン文学の旗手

諧謔的、破滅的な作風で、坂口安吾、石川淳などとともに、新戯作派、無頼派ともよばれました。

「走れメロス」などはとても有名な代表作です。

出身地：青森県
生没年：1909～1948年

※左翼運動…きょくたんな社会主義・共産主義や無政府主義などを進める運動。

太宰は県下有数の大地主のもと、11人兄弟の10番目として生まれました。

1923年、青森中学校（現青森高校）入学の直前3月に父がなくなりました。

17歳のころ、作家を志望するようになり、友人と同人誌を発行します。泉鏡花や芥川龍之介にあこがれました。

同人誌

このころ左翼運動（※）に興味をもつようになりました。

自分の裕福な家柄になやみ、1929年12月1回目の自殺を図りました。

フランス文学にあこがれて東京帝国大学に入学しました。

しかし、勉強はむずかしく、内容がまったくわかりません。

また、非合法の左翼活動にのめりこみ、授業にはほとんど出ませんでした。

また、小説家になるために、井伏鱒二に弟子入りしました。

昭和天皇 (しょうわてんのう) (1901～1989年)

大正天皇の第1皇子。名は裕仁という。満州事変開始から14年間戦争を指導した。第二次世界大戦ではポツダム宣言受諾を決断し、終戦の翌年には「人間宣言」を行った。天皇は日本の象徴となった。

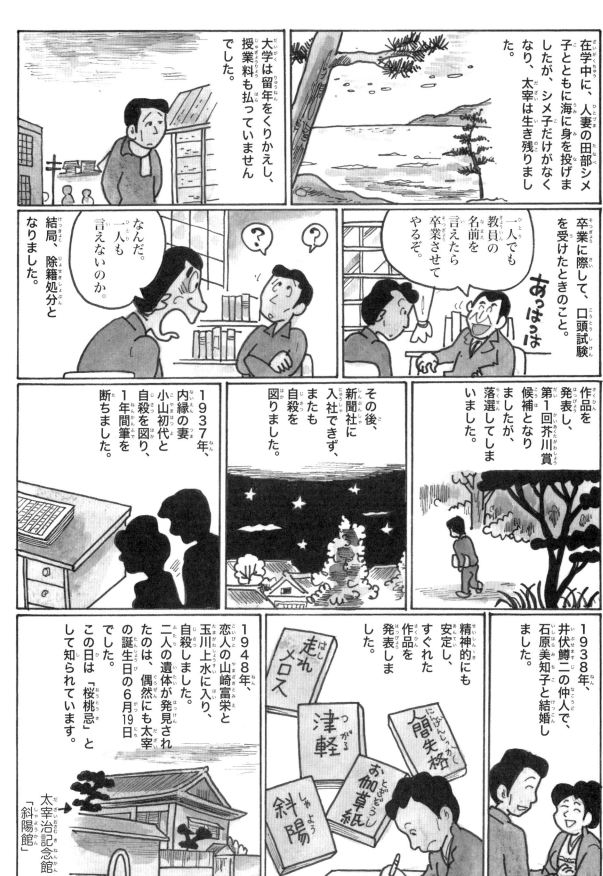

在学中に、人妻の田部シメ子とともに海に身を投げましたが、シメ子だけがなくなり、太宰は生き残りました。

大学は留年をくりかえし、授業料も払っていませんでした。

卒業に際して、口頭試験を受けたときのこと。

一人でも教員の名前を言えたら卒業させてやるぞ。

あっはっは

なんだ。一人も言えないのか。

結局、除籍処分となりました。

作品を発表し、第1回芥川賞候補となりましたが、落選してしまいました。

その後、新聞社に入社できず、またも自殺を図りました。

1937年、内縁の妻小山初代と自殺を図り、1年間筆を断ちました。

1938年、井伏鱒二の仲人で、石原美知子と結婚しました。

精神的にも安定し、すぐれた作品を発表しました。

走れメロス
津軽
人間失格
お伽草紙
斜陽
など

1948年、恋人の山崎富栄と玉川上水に入り、自殺しました。二人の遺体が発見されたのは、偶然にも太宰の誕生日の6月19日でした。この日は「桜桃忌」として知られています。

太宰治記念館「斜陽館」

幕末・明治・大正・昭和以降

長谷川町子 (1920〜1992年)

漫画家。地方新聞に連載した「サザエさん」は、平均的な日本のサラリーマン家庭をえがき、現在でも国民的な人気がある。他に「いじわるばあさん」などもかく。クリスチャン。生涯独身をとおした。

まんがとアニメの神様

日本はもちろん、世界中のまんが家に影響を与えた天才です。アトム、レオ、ブラック・ジャックなど愛されるキャラクターをたくさんうみだしました。

出身地：大阪府
生没年：1928～1989年

手塚治虫

※描いたまんがを先生に取り上げられ、しかられるかと思ったが、先生の内でも好んで読まれ、学校でまんがを描いても何も言われなくなったほどという。

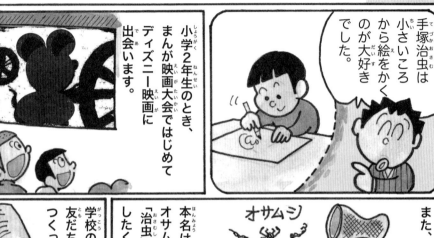

手塚治虫は小さいころから絵をかくのが大好きでした。

小学2年生のとき、まんが映画大会ではじめてディズニー映画に出会います。

かわいいなあ！ぼくもいつかこんなまんがをかきたいなあ。

また、昆虫が大すきでした。

オサムシ

本名は「治」ですが、虫のオサムシからペンネームを「治虫」（後に「治虫」）にしたくらいです。

学校の美術部に入り、友だちと虫図鑑をつくったりしました。

まんがもかいていました。

あっはっはっは（※）

おもしろい！

続きもかいてよ。

ウフフフ。大人気！

大学の医学部に入学しました。

医学の勉強をしながらまんがをかいていました。

17歳のとき、4コマの新聞連載でデビューし、いくつもの作品をかきました。

「新宝島」、「ロストワールド」、「メトロポリス」など。

なやみました。将来は医者になろうか…。それともまんが家か。

田中角栄 (1918～1993年) 衆議院議員をへて、自民党総裁・首相となる。強いリーダーシップで日本と中国の国交正常化をなしとげた。成田空港をつくったり、全国の道路整備など数々の政策を徹底的におこなうが、物価高を招くなどの面もあった。

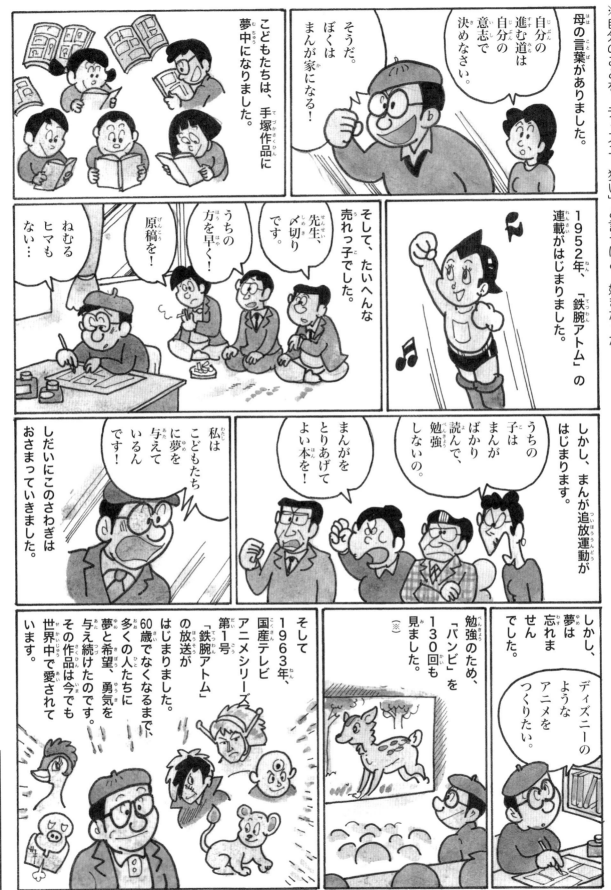

※自分のことを「ディズニー狂い」と言うほど、好きだった。

母の言葉がありました。

自分の進む道は自分の意志で決めなさい。

そうだ。ぼくはまんが家になる！

こどもたちは、手塚作品に夢中になりました。

1952年、「鉄腕アトム」の連載がはじまりました。

そして、たいへんな売れっ子でした。

先生、〆切りです。

うちの方を早く！

原稿を！

ねむるヒマもない…

しかし、まんが追放運動がはじまります。

うちの子はまんがばかり読んで、勉強しないの。

まんがをとりあげてよい本を！

私はこどもたちに夢を与えているんです！

しだいにこのさわぎはおさまっていきました。

しかし、ディズニーのような夢は忘れませんでした。

ディズニーのようなアニメをつくりたい。

勉強のため、『バンビ』を130回も見ました。

※

そして1963年、国産テレビアニメシリーズ第1号「鉄腕アトム」の放送がはじまりました。

60歳でなくなるまで、多くの人たちに夢と希望、勇気を与え続けたのです。

その作品は今でも世界中で愛されています。

協力／手塚プロダクション

佐藤栄作
(1901〜1975年)

政治家。吉田茂政権のもとで大臣となる。自民党総裁・首相となり、在任中に沖縄をアメリカから日本へ返還させた。アメリカと核兵器の使用について対話したことなどから、日本人ではじめてノーベル平和賞を受賞。

世界を代表する冒険家

日本人としてはじめてエベレストの頂上に登るなど、
5大陸の最高峰登頂に成功し、単独で北極点に到達しました。
国民栄誉賞も受賞しています。

協力／植村直己冒険館

ゴジュンバ・カン登頂に成功した直己

植村直己

出身地
兵庫県
生没年
1941〜1984年

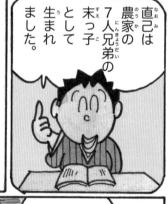

直己は農家の7人兄弟の末っ子として生まれました。

自然の中で、遊ぶのが好きなふつうの子供でした。

冒険家のイメージからは、ほど遠い「平凡」な少年時代を過ごしました。

明治大学農学部に入学しました。

部活で友だちができるといいな。

でも、スポーツには技術が必要だし…

来たれ山岳部（※）

山登りならぼくにもできそうだな。

ほんのかるい気持ちで山岳部に入ったのです。

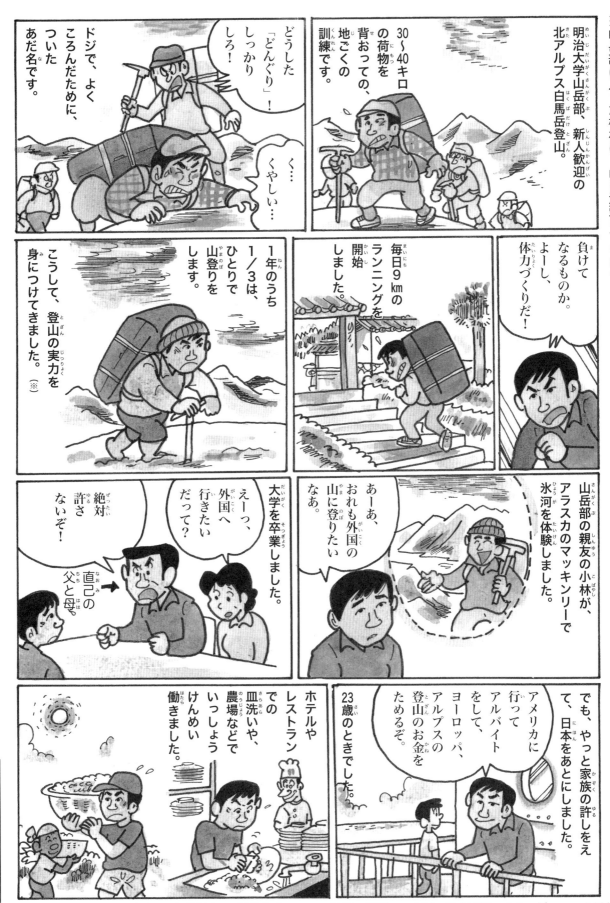

※山岳部に入った植村は、山に没頭してしまう。

明治大学山岳部、新人歓迎の北アルプス白馬岳登山。

30〜40キロの荷物を背おっての、地ごくの訓練です。

どうした「どんぐり」！しっかりしろ！

く…くやしい…

ドジで、よくころんだために、ついたあだ名です。

負けてなるものか。よーし、体力づくりだ！

毎日9kmのランニングを開始しました。

1年のうち1／3は、ひとりで山登りをします。

こうして、登山の実力を身につけてきました。（※）

山岳部の親友の小林が、アラスカのマッキンリーで氷河を体験しました。

あ〜あ、おれも外国の山に登りたいなあ。

大学を卒業しました。

えーっ、外国へ行きたいだって？

絶対許さないぞ！

直己の父と母。

でも、やっと家族の許しをえて、日本をあとにしました。23歳のときでした。

アメリカに行ってアルバイトをして、ヨーロッパ、アルプスの登山のお金をためるぞ。

ホテルやレストランでの皿洗いや、農場などでいっしょうけんめい働きました。

江戸川乱歩
（1894〜1965年）

作家。『二銭銅貨』『人間椅子』などの作品を発表し、日本の推理小説の基礎を築いた。日本推理作家協会の初代理事長となり、新人作家を育てた。協会に寄付をして江戸川乱歩賞が作られた。

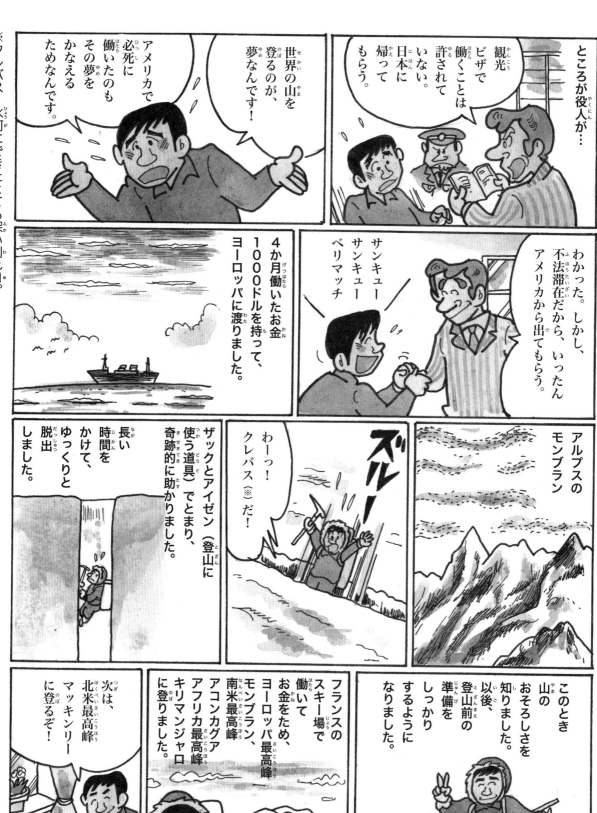

湯川秀樹（ゆかわひでき）（1907〜1981年）　理論物理学者。中間子理論などの提唱で、原子核・素粒子物理学の発展に大きな貢献をした。核兵器の廃絶を訴える平和運動をおこなった。ノーベル物理学賞、文化勲章を受章。

※この時、大量の隊員を荷物運びとして使い、ほんの一握りしか登頂できない高所登山の方法に疑問をもつ。

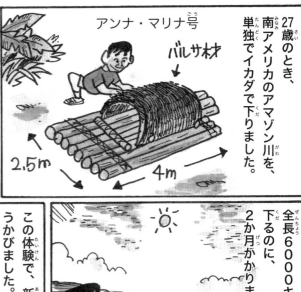

27歳のとき、南アメリカのアマゾン川を、単独でイカダで下りました。

アンナ・マリナ号
バルサ材
2.5m　4m

イカダにはバナナをつみこみ、ピラニアをつって食べたりしました。

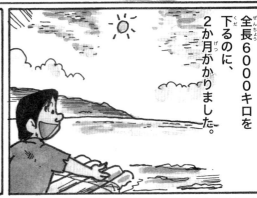

全長6000キロを下るのに、2か月かかりました。

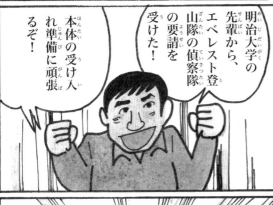

この体験で、新しい考えがうかびました。

明治大学の先輩から、エベレスト登山隊の偵察隊の要請を受けた！

本体の受け入れ準備に頑張るぞ！

1970年、直己29歳のとき、日本山岳会エベレスト遠征隊に参加しました。（※）

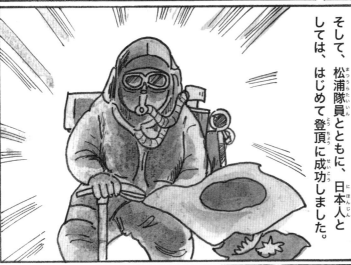

そして、松浦隊員とともに、日本人としては、はじめて登頂に成功しました。

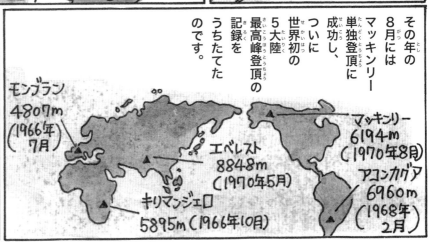

その年の8月にはマッキンリー単独登頂に成功し、ついに世界初の5大陸最高峰登頂の記録をうちたてたのです。

モンブラン 4807m（1966年7月）
エベレスト 8848m（1970年5月）
キリマンジェロ 5895m（1966年10月）
マッキンリー 6194m（1970年8月）
アコンカグア 6960m（1968年2月）

こうして植村直己の名は世界に広がりました。

幕末・明治・大正・昭和以降

川端康成（1899〜1972年）

作家。横光利一らとともに雑誌「文藝時代」を創刊し新感覚派の代表として活躍し、やがて『伊豆の踊り子』『雪国』など、独自の美しく繊細な作品を書く。ノーベル文学賞、文化勲章を受章。

直己の冒険の特徴は、単独です。

そして、さらに大きな夢がありました。

南極大陸を犬ぞりで横断したい。

距離は3000キロか…

日本だと、北海道から鹿児島までの距離だ。

※この頃、ナショナル・ジオグラフィック誌という有名な雑誌に日本人として初めて表紙を飾る。

そうだ!

3000キロが実際にどれくらいの距離なのかつかむために、日本列島の北から南まで歩きました。

52日間近くかけて、日本を縦断しました。

一日平均37キロも歩いたことになります。

予算はたった3万円くらいでした。

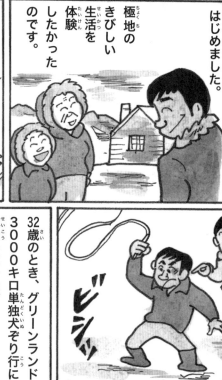

31歳のとき、グリーンランドシオラパルクの村に行ってイヌイットと生活をはじめました。

極地のきびしい生活を体験したかったのです。

むちのあつかい方

ビシッ

食べ物

クジラの解体

アザラシとり

32歳のとき、グリーンランド3000キロ単独犬ぞり行に成功しました。

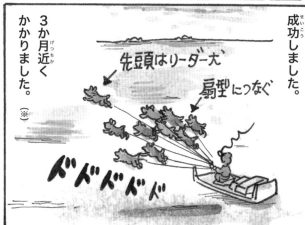

先頭はリーダー犬

扇型につなぐ

3か月近くかかりました。

バドドドド

谷崎潤一郎 (1886～1965年) 作家。『刺青』『少年』などの作品で、耽美主義という華麗で空想的な世界を描いたが、後に日本的な伝統の美しさにひかれ、新たな作風を生み出し、『春琴抄』『細雪』などを書いた。

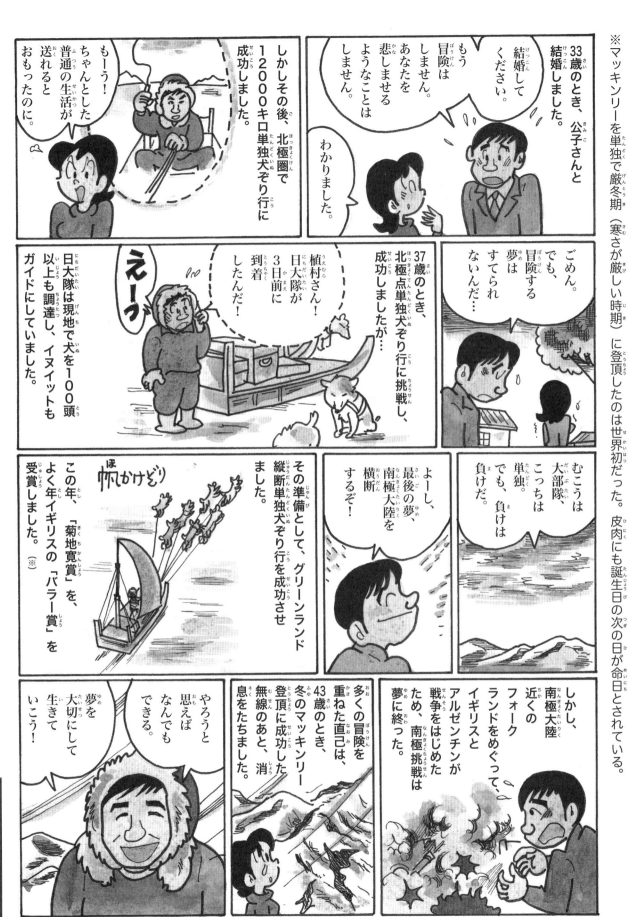

幕末・明治・大正・昭和以降

司馬遼太郎
(1923〜1996年)

小説家。産経新聞の記者をへて、『梟の城』で作家デビュー。司馬史観といわれる柔軟に歴史を解釈する目で、『竜馬がゆく』『坂の上の雲』などの歴史小説や『街道をゆく』などの紀行を書いた。

武將ではなく無精な著者…

「依田秀輝農天記部落格」

網址：http://yodahideki.exblog.jp/

著者紹介　よだひでき

本名・依田秀輝。自稱半農半漫畫家。昭和28年3月4日出生於日本山梨縣。目前住在日本神奈川縣。在各種報章雜誌上刊載四格漫畫、插圖等。同時也以農家及PTA家長協會等各種團體為對象，在全國各地舉行演講會。著作有「看漫畫了解蔬菜種植入門」「看漫畫了解週末菜園12個月」「看漫畫了解美味蔬菜種植」「看漫畫了解100個種植蔬菜的秘訣」「看漫畫了解花卉栽培100」「看漫畫了解花卉栽培12個月」等園藝相關書籍，以及「看漫畫了解日本的行事12個月」「看日文漫畫了解職業形形色色150種」「看漫畫了解日本的冠婚葬祭」「看日文漫畫了解50位偉人的故事」（以上、鴻儒堂出版）等等適合親子一同閱讀的書籍也在熱賣中。

日文漫畫偉人傳
推動日本發展200人

定價：300元

二〇一三年（民一〇二）三月初版一刷

本出版社經行政院新聞局核准登記

登記證字號：局版臺業字二二九二號

編　著：依田秀輝

發行所：鴻儒堂出版社

發行人：黃成業

門市地址：台北市漢口街一段35號3樓

電　話：02-2311-3810／傳　真：02-2331-7986

管理部：台北市懷寧街8巷7號

電　話：02-2311-3823／傳　真：02-2361-2334

郵政劃撥：01553001

E-mail：hjt903@ms25.hinet.net

※　版權所有・翻印必究　※

法律顧問：蕭雄淋律師

本書凡有缺頁、倒裝者，請逕向本社調換

鴻儒堂出版社設有網頁，歡迎多加利用
網址：http://www.hjtbook.com.tw